創造性的人物速寫技法

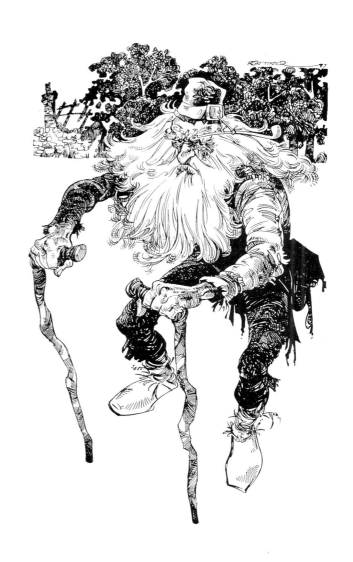

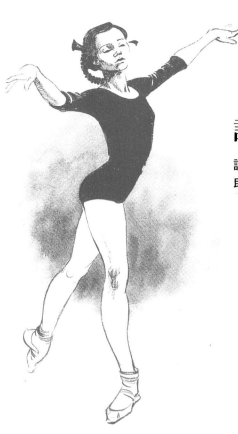

誌謝

謹將此書獻贈給麗姬，本著作之所以能順利出版完全得助於她的啓發。

定價：600元

出 版 者：新形象出版事業有限公司
負 責 人：陳偉賢
地　　址：台北縣中和市中和路322號8Ｆ之1
門　　市：北星圖書事業股份有限公司
　　　　　永和市中正路498號
電　　話：9283810（代表）　ＦＡＸ：9229041

原　　著：隆‧汀諾
編 譯 者：新形象出版公司編輯部
發 行 人：顏義勇
總 策 劃：陳偉昭
文字編輯：雷開明

總 代 理：北星圖書事業股份有限公司
地　　址：台北縣永和市中正路462號5F
電　　話：9229000（代表）　ＦＡＸ：9229041
郵　　撥：0544500-7北星圖書帳戶
印 刷 所：皇甫彩藝印刷股份有限公司

行政院新聞局出版事業登記證／局版台業字第3928號
經濟部公司執／76建三辛字第21473號

國家圖書館出版品預行編目資料

創造性的人物速寫技法／隆‧汀諾原著；新形
　象出版公司編輯部編譯． — 第一版． — 臺
北縣中和市：新形象，1997［民86］
　　面；　公分
譯自：Without a model
參考書目：面
含索引
ISBN 957-9679-15-0（精裝）

1.人物畫

947.2　　　　　　　　　　　　　86002861

目錄

導論

這是一本有關運用創作性來繪畫的書籍；文中將告訴你如何充份發揮個人想像力，畫出畫室中固定場景、或一般觀察所無法呈現出的影像一換句話說，就是將心中的想像泉源完整的展現出來。

這並不是只有具備藝術天份的人才作得到的事：任何人皆可如此。當我們說一位藝術家很有〝天份〞、〝才華〞、〝創造力〞或〝原創性〞時，通常是指他的能力非常少見，亦或是出生時就被賦予的一種個人天賦。大部份的繪畫指導書籍常不經意的強調這些天賦異秉的神話，書中作者經常迴避創造力的理念，且幾乎將教學的投注點完全集中在模特兒、靜物或風景的觀察上；只有在極少數的狀況下，他們才會建議使用照片作為繪畫的依據，並強調此作法是萬不得已的變通之道，但是它所呈現出的作品也常是毫無生趣的畫面。在他們的描述中，創造力似乎是天才畫家的專利，而這些天才們好像也不需要閱讀有關如何繪畫的書籍。

然而，天賦異秉的資質或許是不尋常的，但具備想像創造力的藝術家卻往往不是這樣的。事實上，在心中構思影像是我們每一個人都具有的本能。

如果無此類個案，我們將無法讀到科幻情節的書籍；而為了瞭解文中叙述，勢必得運用想像力將虛擬情節中的事情、劇情、及人物眞實化。我們所想像的這些情景，不見得會在我們的腦海裡像錄影機播放影片般清晰可見，但實質上它確實是存在的。如果能培養出此技藝，那我們心中　畫面就可以成為創作性繪畫的泉源了。

〝不按照實物作畫〞通常意謂著是靠記憶來描繪，但有時某些詞卻

由上而下：寫生；原尺寸45公分（17英吋）；速寫是以實際比例作標準所畫出的；賽　的原始草圖一由班諾·金所著的〝最後關鍵(The Last Key)〞

常引起誤解，因為乍聽之下，該句的意義彷彿是指：將記住的影像當成寫生般描繪出來。儲存在我們心中的影像或許是可見的，一旦試著將其完整繪出時，影像卻變得難以捉摸，使得源自於心中的原始構想完全無法表現出來，於是最後展現的成品就容易變得陳腔濫調。

因此，我們所需要的是一種可接觸貯存於心中資訊的方法；記憶充滿著我們熟識與記得的影像和事件—有的深植在我們的實際經驗當中，有的則是從電影或書本裡看到的，此外，還有源自於我們的願望、祈求、以及恐懼有關的想像。在本書裡，將告訴讀者如何在自我表達時運用心中這些龐大資源的方法。

通常人物畫被認為是最困難的繪畫題材，我非常明瞭這一點，但又為什麼選擇它呢？因為，人像畢竟是這個世界上你最熟悉的事物。在一生當中，你一直不覺的吸收有關人像的知識和訊息；你知道如何運用自己的身體作出精巧細緻的動作—如站立、行走、跑步、投擲、踢踏及跳舞等。

然而，當你想畫出這些動作時，所有過去學到的人像知識卻無法在傾刻間完全發揮出來，最主要的原因是，這些訊息在你心中是被歸類為〝體能的技巧〞，因此，只有在你真正進行相關活動時才用得出來。由於這些知識是如此根深蒂固的被擺在〝有用的技巧〞這個地位，因此很難在繪畫時把它取出來使用。你明確的〝知道〞這些訊息，然而當你看到一幅毫無瑕疵的人物畫時，可能立即察覺出不對勁的地方，但是你卻很難解釋〝為什麼〞；這也將是你在閱讀本書時，會發現許多內容對你來說似乎很熟悉，然而卻又同時覺得很新鮮的原因。你已經〝知道〞這些訊息了，但是可能從來沒有從理性和分析的角度來思考。

人物畫幾乎是每個小朋友第一次嘗試繪圖時所畫的內容；他們無拘無束的繪圖，且不用參照模特兒。的確，要按照模特兒來畫圖的場合對他們來說一定很奇怪。本頁上方是一位小朋友所畫〝我的母親〞，圖中只強調幾個重要部份，如：臉上的微笑、展開雙臂準備擁抱的姿勢；而其它部位則隨意的帶過，如：脖子、膝蓋和手肘。這些並不是由於她是小孩子的關係，而是她並不嘗試要畫出精確的肖像圖；相反的，她只是畫出心中所感受到的母親，而刻意擺好姿態的模特兒只怕局限了她的作畫。

〝我的母親〞，一位六歲小朋友所畫。

肖像畫〝我的父親〞。

上圖：雜誌文章上有關臨床教學的圖解畫。

下圖：〝孤雛淚〞圖畫小說版本中的兩個人物述寫。

〝爲何繪圖〞這個理念是相當備受爭議的論點；很明顯的，一張畫作的內容必定與某個物體相類似，或者它所顯現的畫面是沒有人辨認出來的！無論如何，當你依循模特兒的固定姿勢來繪圖時，你仍須將投注在觀察之上的注意力與自己的想像力空間作相互的連繫。因此，靜物描繪課程是相當重要的部份一或許可說是最重要的過程—它將有助於畫家在經驗上的養成，但是，如果你的人物作品只在此處完成，則將使個人的風格**發**展受到限制。若尚未認知靜物描繪可能帶來的限制時，建議以創造性作爲基礎養成的起點。

對藝術家而言，人體形像是最具表達符號的影像，且最適宜作想像力理解的說明。只要知道物體的外在形像，我們即可畫出世界上的所有事物；然而，當我們在描繪人物時，我們是否能宣稱他們眞正代表的意義爲何？在描繪人物形體時，我們實際上是在畫此世界的眞實經驗，且藉由可見的表達方式，我們可以將情感的回應以視覺形式展現出來。爲了更輕易的傳達出對人類的認知，我們可以在眾所皆知的人體比例上作特定部位的強調、伸展、以及變形處理。

本書的目標之一是，將繪畫發展成個人想像力的媒介體。藉由參照模特兒、和不需模持兒的繪畫練習，將使每一次的作圖成爲開啟心中泉源的主要關鍵，惟有如此，個人的思想概念才得以彰顯，並使創造力更加蓬勃成長。

我相信我們每一個人的內在都存有此種能力；繪圖在此處是受到相當重視的，沒有一個人是除外的：任何人皆可完成。但是，與其它技藝相同的是，須將基本的需求練習做好一尤其是在結構比例的課題上，應有充足的演練。基本繪圖練習的愈多，你將愈擅長它，且更能解放個人獨一無二的創造力構想；如此，你的最終成果將是更具原始風貌和個人風格的作品。

書中我們將測試想像力繪圖的基本技法，以便讓我們瞭解它是有邏輯原理可遵循的。由於我本身是名職業插圖畫家，因此，以我專業素養所描繪的圖畫應是非藝術者們臨摹效法的捷徑：我所著重的繪圖模式是以眼睛所見影像為主。要選擇何種程度的想像空間是由讀者你作決定的，我希望在內文中你將找到開啟個人羽翼的方法。

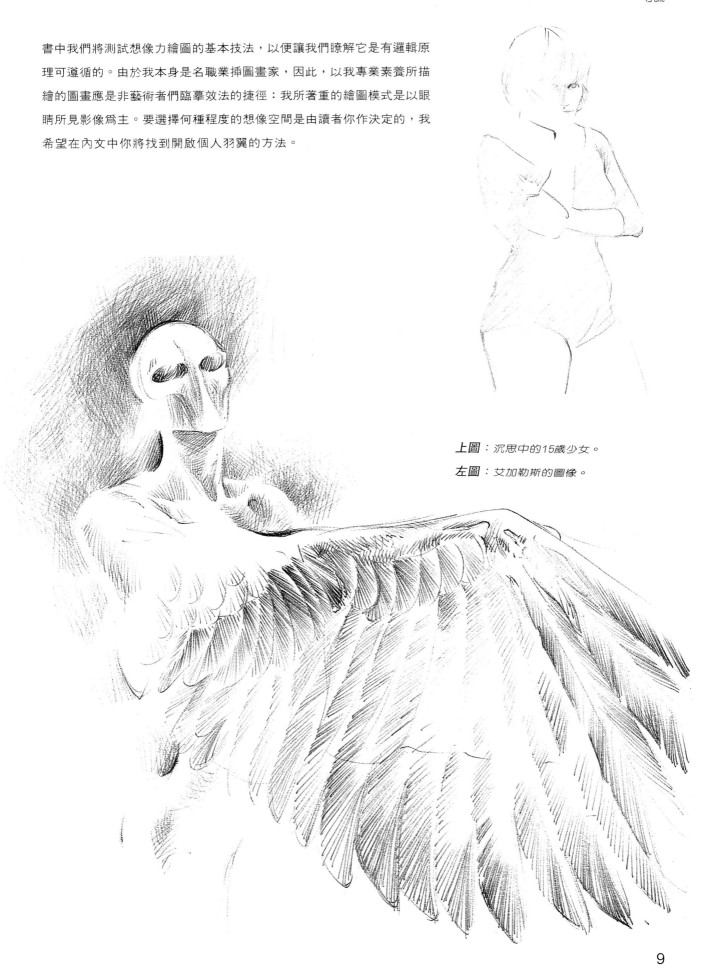

上圖：沉思中的15歲少女。

左圖：艾加勒斯的圖像。

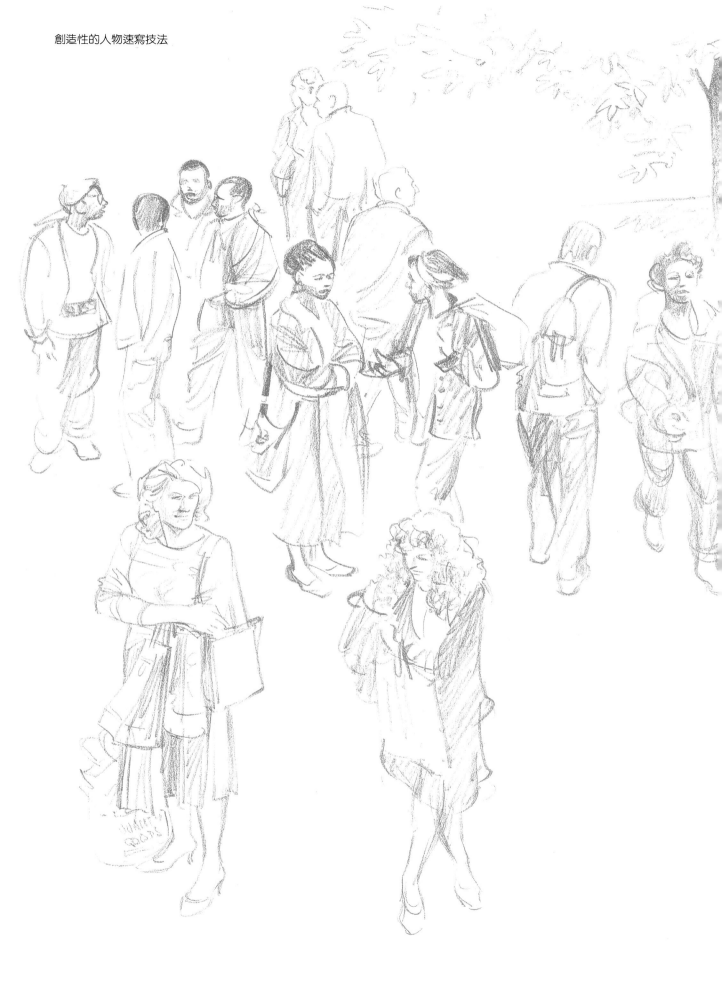

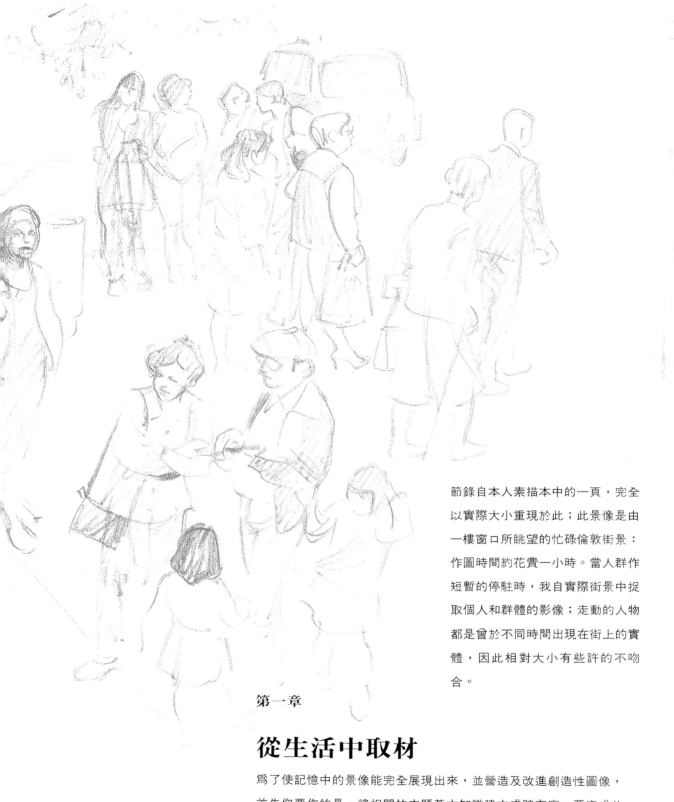

節錄自本人素描本中的一頁，完全
以實際大小重現於此；此景像是由
一樓窗口所眺望的忙碌倫敦街景：
作圖時間約花費一小時。當人群作
短暫的停駐時，我自實際街景中捉
取個人和群體的影像；走動的人物
都是曾於不同時間出現在街上的實
體，因此相對大小有些許的不吻
合。

第一章

從生活中取材

為了使記憶中的景像能完全展現出來，並營造及改進創造性圖像，
首先你要作的是，將相關的主題基本知識建立成貯存庫。要完成此
方法的最佳途徑即是從實際生活中取材。藉由觀察研究的起步，你
可以快速且簡單的吸收大量有關比例、形式和結構上的資訊—當
然，在此過程中，你也將同時發展個人的繪圖技巧。

實際訊息的數量並不是來自指導式的大部份書籍，它們所扮演的角
色只是有效練習中的一個替代品。

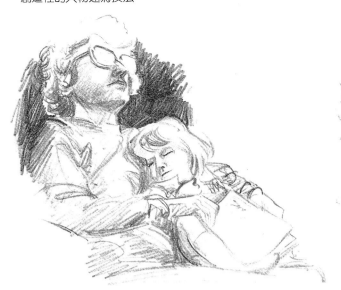

家庭速寫：*在花園中遊耍及看電視時的情景。*

當你將描繪的主題是人物時，它所顯現的意義特別真實。不僅是因為需喚起對身體形狀和結構的第一手資訊，同樣的也須瞭解人們在站立、坐下以及行走時的運作知識，尤其當你希望能將人物以更有說服性的姿態展現出來時。為了達到上述目的，你須持續的運用速描本來作畫。

速寫本

速寫本的作用，正如作家在作速記和思考不可或缺的筆記本、以及運動員們需要紀錄本和實際訓練來保持最佳的體能狀態等；因此，畫家的速寫本是用來幫助個人的技能和記憶更敏銳、清晰。速寫本是每個畫家最有價值的資產，少了它將使畫家相形漸拙。將速寫本與日記本、工作册和生活週遭的生活錄作用相互的組合時，可使個人學習動力和視覺記憶獲得相當大的助益。

若只專為人物速寫的目的而言，一本寬約23公分X12.5公分（9吋X吋）的無路線紙張已相當足夠；基本上，只要是空白紙張皆適宜用作速寫。速寫本並不須使用價格昂貴、高品質的紙張一事實上，此要求對畫家而言是有害而無利的，因為你將對紙張的使用心有旁騖，不敢過度運用紙張來作速記。對速寫本的使用心態應抱持著：隨時隨地恣意在其上作圖，若你牽掛著紙張的昂貴價格時，將使你有所顧忌。

以不同硬皮封面製成的無路線筆記本，是目前市面上價格最中庸的等級。我經常使用的筆記本有三種類型：一種是剛好可放入口袋、寬約15X10公分（6英吋X4英吋）的小筆記本；第二種的尺寸是23公分X15公分（9英吋X6英吋）；最後一種是寬約30公分X20公分（12英吋X8英吋）的筆記本，每次旅行時，我總是將安置於背包內（我發現公車和火車站是最適宜作人物速寫的地方）。

〝家〞是你開始速寫的最佳場所；家庭成員是個人作圖的理想人物，因爲他們就在你左右，而其進行的活動一般亦較無太多動作，如閱讀或看電視等。大多數人們是很樂意配合的一而事實上，我發現當人們在從事家庭事務（如洗滌餐具）時，他們的動作亦能作爲速寫的對象。

爲了延續主體的配合意願，建議你每次的作圖時間不宜過長。事實上，每個場合中的人物都在您完成細節描繪的時間要求下，持續保持不變的靜態動作；然而，大部份的速寫作品所追求的是一種快速描繪下的價值感。您將學習到如何以最少的線條來表現動作、或人物的精髓，如此您的最終成品才能更充滿生命力。

在熟悉的環境中作過數次速寫練習後，您將可在短時間內滿懷自信的帶著速寫本至戶外作圖。如果你找到一處不起眼且適宜作畫的場所時，人們一般很少會來打擾你的。

養成經常性作圖的習慣，並隨時隨地帶著個人的速寫本；只要遇到空閒時刻，即掏出口袋中的筆記本將週遭人物畫下：在公車站、以及在咖啡廳內都是最完美的機會，它可讓您找到舒適的作畫位置並快速的描繪出旁邊的人群。

（右）公車站旁的人物速寫。

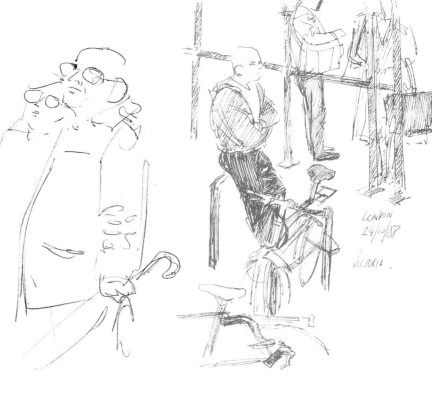

速寫時僅在紙張的一面作圖；所持理由有三：第一點是，便宜紙張的紙面通常較〝透明化〞，因此，在正面的繪圖將影響到背面圖像的品質；第二點是，即使您使用了高品質的紙張，鉛筆作圖的筆觸亦會將紙面磨平並影響到雙面效果；第三點是，您可能在適當的過程中將速寫本做拆解，如此可將每頁作品併排置放以察驗個人的學習進度，或依據數本速描冊來製作完整的繪本。

首先，在主體移動之前，您需記下的重點應是頭部的角度以及肩膀的架構；此作法是非常值得學習的：若您以此方式來處理任何事物，則可增進人對形態的基本認知。細節看起來似乎不是非常有用，但大部份而言卻是相當重要的。如果你能畫出公車站旁無精打采的邋遢年輕男子身形、或逛街採購後的疲憊老婦體態時，你的作品將成爲鑑賞的指標，而人物特色即在細節處顯現無遺。你將訝異於他們是如此的備受注目，而每一個看過作品的無不讚賞有加一即使他們不清楚自己〝爲什麼〞會喜歡他。

速寫本應被視爲個人文件般看待一相當我們的日記本；的確，許多畫家都會在個人的速寫本上加註眉批與附註，因爲它可增進日後的記憶與選用，特別是將一幅速寫像用作完成圖的基礎時。

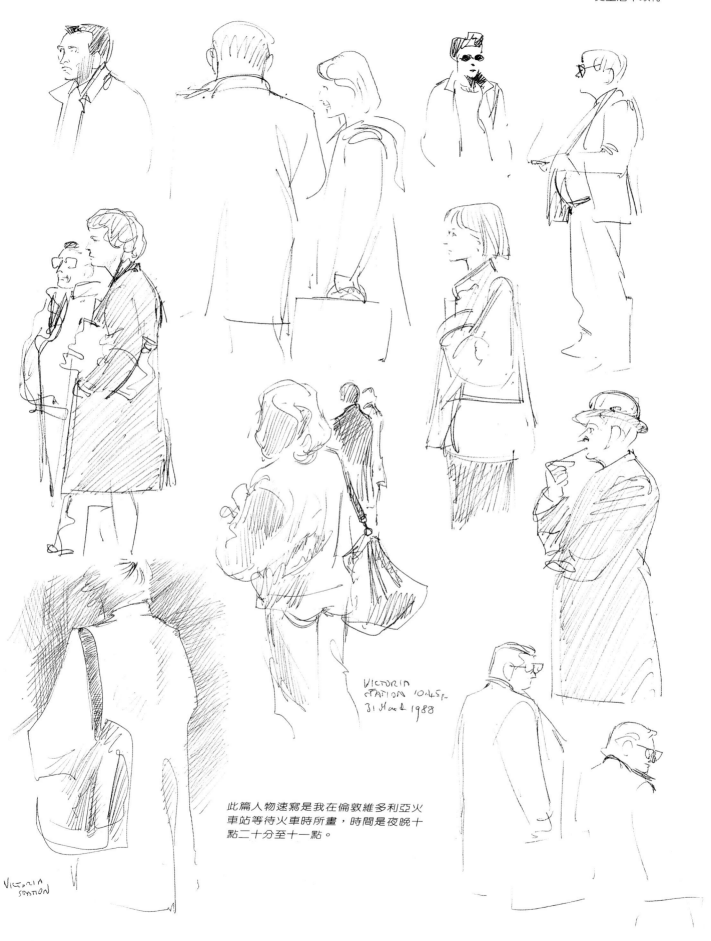

VICTORIA
STATION 10.45p.
31 March 1988

此篇人物速寫是我在倫敦維多利亞火
車站等待火車時所畫,時間是夜晚十
點二十分至十一點。

VICTORIA
STATION

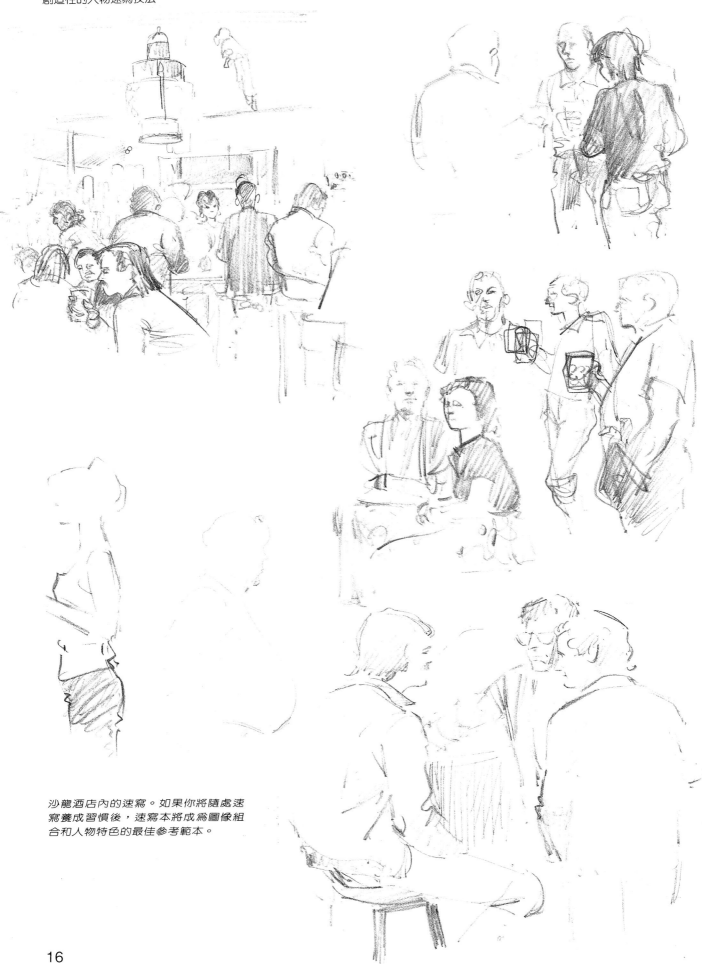

沙龍酒店內的速寫。如果你將隨處速
寫養成習慣後，速寫本將成為圖像組
合和人物特色的最佳參考範本。

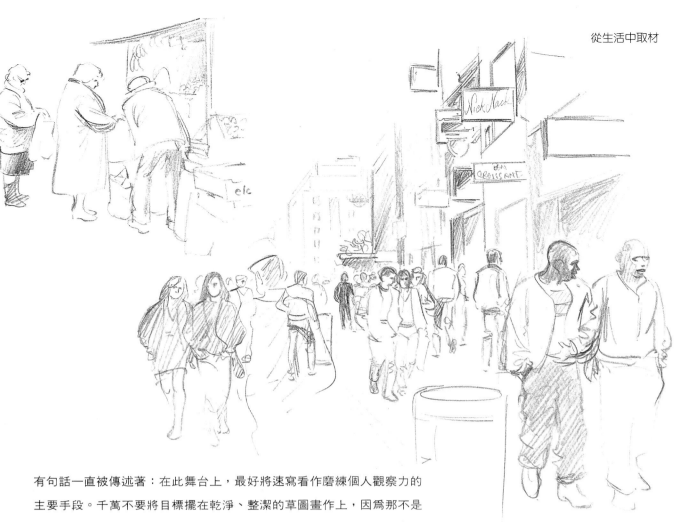

有句話一直被傳述著：在此舞台上，最好將速寫看作磨練個人觀察力的主要手段。千萬不要將目標擺在乾淨、整潔的草圖畫作上，因為那不是速寫本的主要功用；你的目標應該是：在數分鐘內將主體的特色和姿態完美的表現出來。速寫人物的選取，應以看似可能在數分鐘內不會移動的靜態人物為主，之後再開始繪圖。記住，千萬不可出現猶豫的態度，且不要嘗試畫出具吸引力的線條品質、或賣弄藝術技巧；因為速寫的目的只是讓您有快速紀錄事實的練習而已。個人的速寫內容只對專人有所助益－給您純粹的觀看樂趣、紀錄週遭的生活歷史、並幫助自己發展出敏銳的觀察力和精確的觸感。

如果您從未嘗試過此方式，或許會認為它是項艱困的工作；事實不然，它是最充滿趣味、且回報最多的工作。在畫作當中，您會獲得舒解及鼓舞，此外，它亦是增進個人無懈可擊繪圖技巧的一種手段。 不論身在何處，都要記得將速寫本帶在手邊；此概念是非常重要的，因為我將不會對任何的重複動作有所歉意。紀錄人們的一舉一動：當他們在月台等待時、坐在公園板凳時、或是家中成員在觀賞電視時；你可以在酒店、餐廳、咖啡屋內及街上看見形形色色的人物。將眼中看見的人群紀錄在速寫本中，如此才不會為喪失的機會感到惋惜。〝速寫〞本身不僅是種愉悅的工作，它應被格外強調：速寫是唯一可增進您個人知識和能力的方法。如果你養成速寫的習慣，則將因為對身旁人群有更清析的知覺而使生命充滿豐盈與實在；您亦會發展出實在的觸感，它將使作品充滿活力與朝氣，此外，它將提增個人的繪圖能力，使您得以如行雲流水般畫出心中所想。

許多畫作多摘錄自我的速寫本－倫敦及愛塞特的街景。

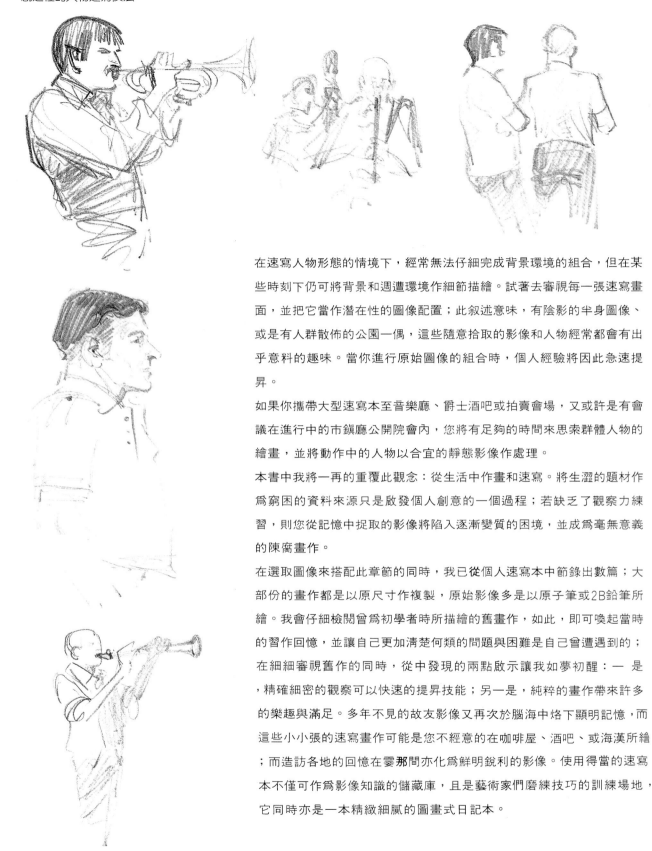

在速寫人物形態的情境下，經常無法仔細完成背景環境的組合，但在某些時刻下仍可將背景和週遭環境作細節描繪。試著去審視每一張速寫畫面，並把它當作潛在性的圖像配置；此敘述意味，有陰影的半身圖像、或是有人群散佈的公園一隅，這些隨意拾取的影像和人物經常都會有出乎意料的趣味。當你進行原始圖像的組合時，個人經驗將因此急速提昇。

如果你攜帶大型速寫本至音樂廳、爵士酒吧或拍賣會場，又或許是有會議在進行中的市鎮廳公開院會內，您將有足夠的時間來思索群體人物的繪畫，並將動作中的人物以合宜的靜態影像作處理。

本書中我將一再的重覆此觀念：從生活中作畫和速寫。將生澀的題材作為窮困的資料來源只是啟發個人創意的一個過程；若缺乏了觀察力練習，則您從記憶中捉取的影像將陷入逐漸變質的困境，並成為毫無意義的陳腐畫作。

在選取圖像來搭配此章節的同時，我已從個人速寫本中節錄出數篇；大部份的畫作都是以原尺寸作複製，原始影像多是以原子筆或2B鉛筆所繪。我會仔細檢閱曾為初學者時所描繪的舊畫作，如此，即可喚起當時的習作回憶，並讓自己更加清楚何類的問題與困難是自己曾遭遇到的；在細細審視舊作的同時，從中發現的兩點啟示讓我如夢初醒：一 是，精確細密的觀察可以快速的提昇技能；另一是，純粹的畫作帶來許多的樂趣與滿足。多年不見的故友影像又再次於腦海中烙下顯明記憶，而這些小小張的速寫畫作可能是您不經意的在咖啡屋、酒吧、或海漢所繪；而造訪各地的回憶在霎**那**間亦化為鮮明銳利的影像。使用得當的速寫本不僅可作為影像知識的儲藏庫，且是藝術家們磨練技巧的訓練場地，它同時亦是一本精緻細膩的圖畫式日記本。

在奧特利爵士音樂節時所作的
速寫群像，畫於倫敦德文郡。

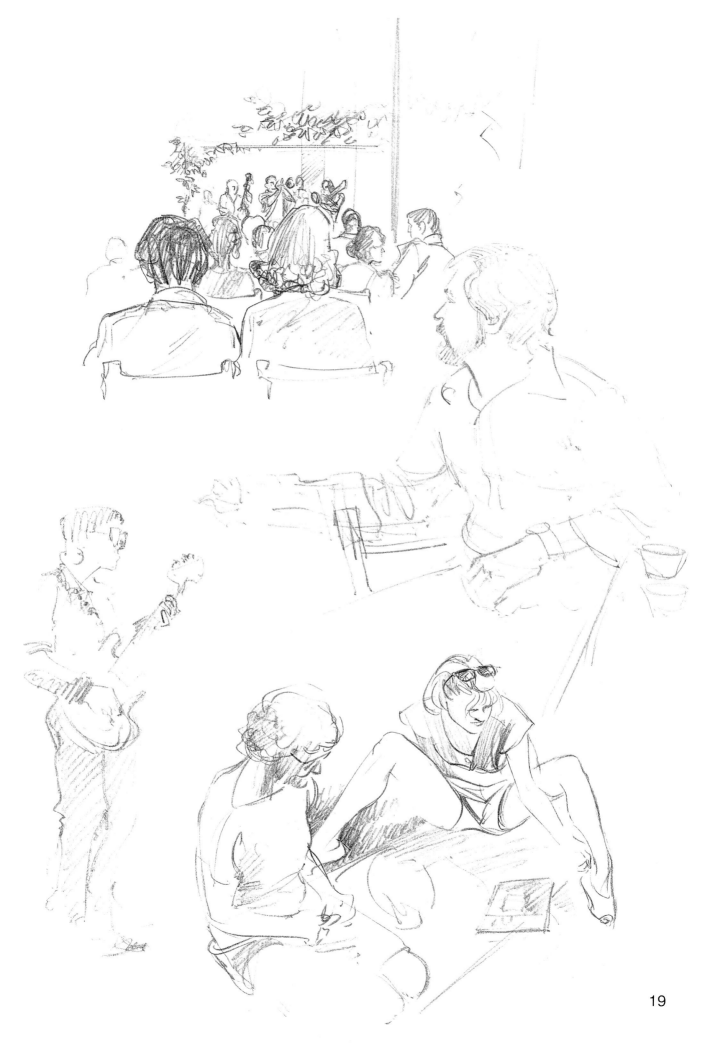

快速觀察下的速寫像—姿勢草圖—依
照模特兒所繪。

運用模特兒

若缺乏對實際人體形態的認知與瞭解，將無法僅憑記憶或想像空間，來獲得創作眞實且具說服力畫作的充足知識和經驗；因此您需要有實際裸體模特兒的畫作經歷。雖然日後您多會選擇有著衣的人體模特兒作描繪對象，但若無法掌控衣服下的確實體態，您的畫作依然是不具可看性的。在第二章我們將探討身體解剖學，但是只有在事先作過生活取材的畫作練習後，這些知識才能完整的被消化融入；因此，這裡所給予的建議是，參照模特兒形體練習更多的快速〝動態〞畫作。

參造模特兒姿勢所畫的兩分鐘研習

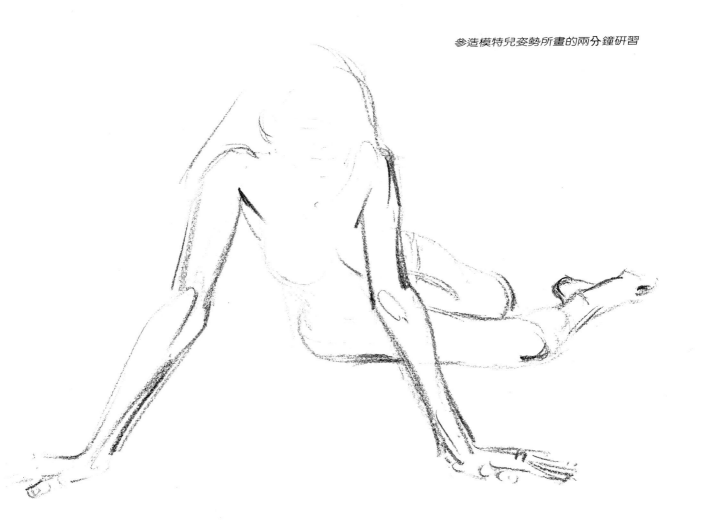

雖然速寫描繪的執筆人是讀者您，但我們仍須將此良心建言提出：儘可能的以最快速度來完成速寫；而其眞正隱含的意義是：應同時發展觀察和速寫的能力。當然，單一種知覺而言，我們的身體是無法作到此點的；因爲我們無法同時將注意力集中在模特兒和速寫上：當你在看模特兒的同時即無法兼顧到其它事項。

觀察與速寫兩活動若聯繫的愈緊密，則畫作將有更生動的表達，此外，亦能更快的從想像空間中發展出人物創作的能力。在畫出沒有模特兒參照的動作和形體之前，您須在畫室裡磨練出足夠的研習；請記住，我並不建議您在熟悉人物形體的階段後，即放棄基礎的回顧：正如專業的足球員所秉持的心態是一樣的，他們在到達到出神入化的境界後亦不放棄訓練課程，因此藝術者們亦須時時讓自己保持在〝最佳狀態〞。

在畫室中的習作尺寸最好是比戶外速寫時的作品稍大爲宜，因此A3或A2的紙張都是適合的；基本上，紙張大小的選擇並無此特定限制：只要個人感覺舒服且得心應手即可。就我所知，某些藝術家們特別偏愛小型的紙張，而有些則以與實際尺寸相同的大型創作爲主。

將速寫和畫作固定在適宜的高度上，如此即可讓頭部的移動減至最少的程度；畫作上架後，只須將視線往上或週遭環顧，即可檢視此高度是否適宜。

此時的主要目的即是畫下整個人物的形體；當然，我們可以從各個視角來觀察一事物，但最後我們所要學得的是脊椎的曲線、手臂的伸展、以及頭部和頸部的角度一事實上，是以整體的姿勢爲主一在作畫的時候，需向上注視模特兒。速寫前應與模特兒保持一定距離，以便在觀察的時後可一次看清整體形態；這主要目的是免除速寫者花費更多時間在每個姿態的觀察上。

試著畫出脊椎線條，手臂、腳部和頭部的位置，以極快的速度來觀察模特兒的前後形態，並在速寫的同時檢視相關的比例和角度。此類畫作經常被視爲是〝姿勢速寫〞，該名詞即把其內函表現的淋漓盡緻，因爲所畫的姿勢需與所見吻合。當你看見模特兒展現出某一姿態時，你即應試著以精神形式來經歷該姿勢：你的脊椎、雙肩、手臂和膝蓋也是和模特兒一樣以相同的方式擺動。基於此，你才能瞭解模特兒所展現出的姿態涵義；很快的，你將進入速寫狀況，並讓自己畫出更多有影響性的畫作。

畫手臂的同時，應想著手臂的外在形式並感覺自己的實質手臂；此種對畫作主體的辨識是速寫成功的秘密。試著以此方式來繪圖。你

將發現，好的畫作來自於正確的心態—以及自然的思考。

長期研習

每一張姿勢速寫所花的時間皆不長，因此，底下的作法將是一個非常理想的建議：請模特兒在不需指示下，每隔四分鐘的時間即變換姿勢。當模特兒變更姿勢後，你可能尚未完成前一張畫作；此方式即稱爲一練習期間，除非你感到有壓力存在，否則將無法獲得預期的提昇效果。因此，我們的建議是，不要使用橡皮擦：如果畫錯了，請在紙上重新畫過；可將數個圖樣繪於同一頁上，且不論他們是否相互重疊。在上階段，我們的目標不是放在完成一張漂亮、修飾過的速寫畫上；對我們最有用處的是：練習、以及具備正確的心態。

很快的你將發現，已有足夠的時間來觀察軀幹和四肢的形體，並讓鉛筆隨著肌肉線條游走，感受肌肉所呈現出的結實和豐盈。我知道許多畫家未曾運用過其它方式：當他們自記憶中創造出想像的人物形體時，他們採用相同的搜尋方式以及繪圖風格。

長期研習有許多不同類型的方式可用來進行長期、細節性的模特兒繪畫研習，但我不希望在既有的方法上再添增其它新花樣；我唯一的作法即是依據當我感受來作畫！將靈感的激發擺在模特兒眼睛、下巴、手臂或手指處所產生的光影效果上，亦或是放在形體的流線造型上。

經由瀏覽本章中列示的圖解式樣後，你將發現，原來畫作竟可以如此多的形式來表現；有些圖畫著重在重量和結實性上，有些則是寬鬆、疏散的，而有些則僅在光與影上作強調。極少數的畫作是因應書中的需求而繪：大部份的繪畫作品是取材自我的速寫本。 每一張畫作都是一次嶄新的嘗試，且只要對你有利，每次的自然畫法都是可取的。因此，只要你對此方法感到新穎，則當你在從事姿勢速寫時，即可運用相同的方式來進行新計畫：尋找最大的形式，以簡單線條作表現，之後再加上其它細節描繪。

對初學者而言，實體速寫經常出現的問題是：將物體畫成平坦、不真實的形象；因此，你所要作的是強調物體的形態—體積、重量與結實感。形體的表現可藉由線條粗細的改變、或區域光影的增減來作強調。此處畫作中所運用的不同風格是參照模特兒形態所畫成，每一張畫作皆針對人物形體和重量表現等問題而繪，運用的方法即是：區域光影的增減、或線條粗細的改變。

此畫作係使用淡紫色粉蠟筆所繪；該
物體的實際尺寸是50公分（19吋）
高。

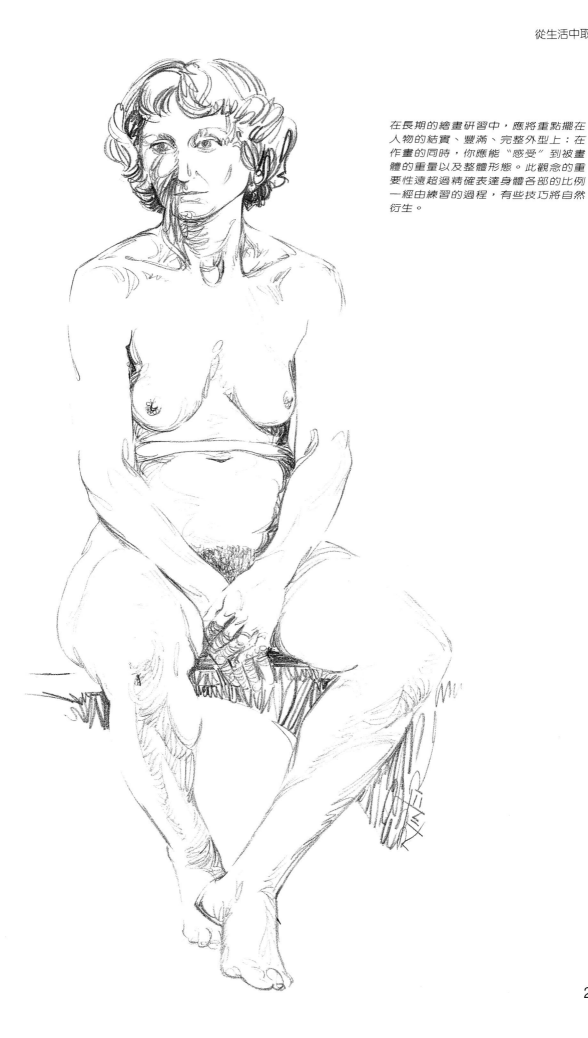

在長期的繪畫研習中，應將重點擺在
人物的結實、豐滿、完整外型上：在
作畫的同時，你應能〝感受〞到被畫
體的重量以及整體形態。此觀念的重
要性遠超過精確表達身體各部的比例
—經由練習的過程，有些技巧將自然
衍生。

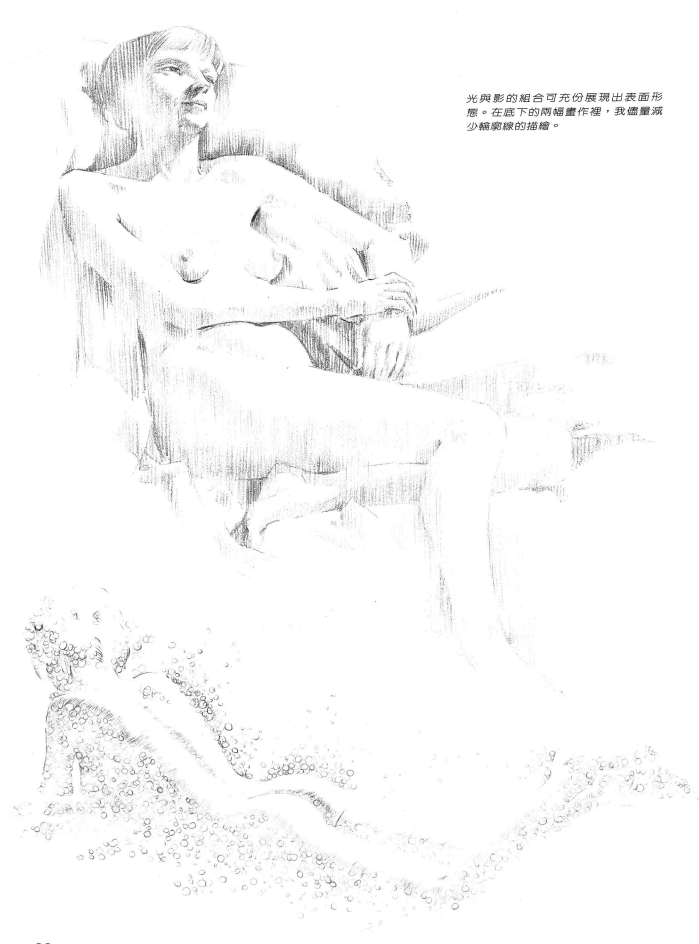

光與影的組合可充份展現出表面形態。在底下的兩幅畫作裡，我儘量減少輪廓線的描繪。

另一個截然不同的畫法是，從吸引你的部份開始，畫出它的明暗部；然後可再畫出人物附近、或人物與人物間較吸引你的區域，並於其上作出細節。當圖形以令人愉悅的形式逐漸出現時，你經常會發現此圖案看似接近完成了，但事實上仍有許多部份未被畫入。由於此方式非常自然，因此它將輕易的引領你給出超乎一般正常比例的區域，在大部份情境下此狀況並不構成任何問題，甚且，它可以前衛的新潮畫風成為完成圖中吸引人之處；請記住，每一幅畫作都可以隨時被捨棄並重新開始一因為，不論是現在或以後，你一直都有機會學習到新事物，而上階段的唯一目的即是不停的描繪。不參照模特兒而畫出充滿表現力的畫作，經常是以此方式作為創作基準；因為，在繪畫的過程中，它讓想像空間自由發揮，並以此來改進、修正影像：畫作是以朝向完成圖而〝邁進〞的。

一般而言，個人最佳、且隨時準備妥當的模特兒人選即是自己一因為〝自己〞是你可以作保證背書的人選，且絕對不會在你停止繪圖前感到平淡乏味！全身鏡將提供你充足的視野範圍，但是，我們的建議是準備兩面同等的全身鏡，唯有如此，才可將全身各角度盡納入畫中。鏡面研習可讓您對人物的手、腕、肘、膝的外形和架構有更深的瞭解與認識：經由對各部節的細密研習後，將能更快速的獲得理解。

我們無法將所有可能的畫法完全網羅在本書的範圍內：因為需要練習描繪的事物多如一企業體般。此處我們所關注的是一你所需的基本知識、以及開啟多扇門扉讓你一窺這浩瀚的迷人世界。有關畫作的書籍相當豐富且非常優益，本書的書目中即列出許多相關書籍，我極力推薦這些書籍應成為您閱讀本書後的其它輔助本！

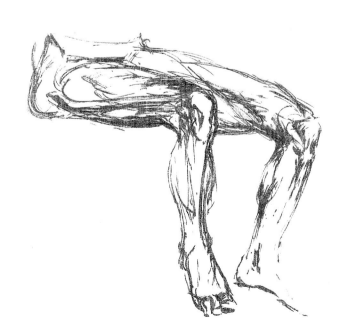

一張好的生活速寫應能表達出實物的重量、三度空間〝實質感〞以及活力感一即〝生命〞

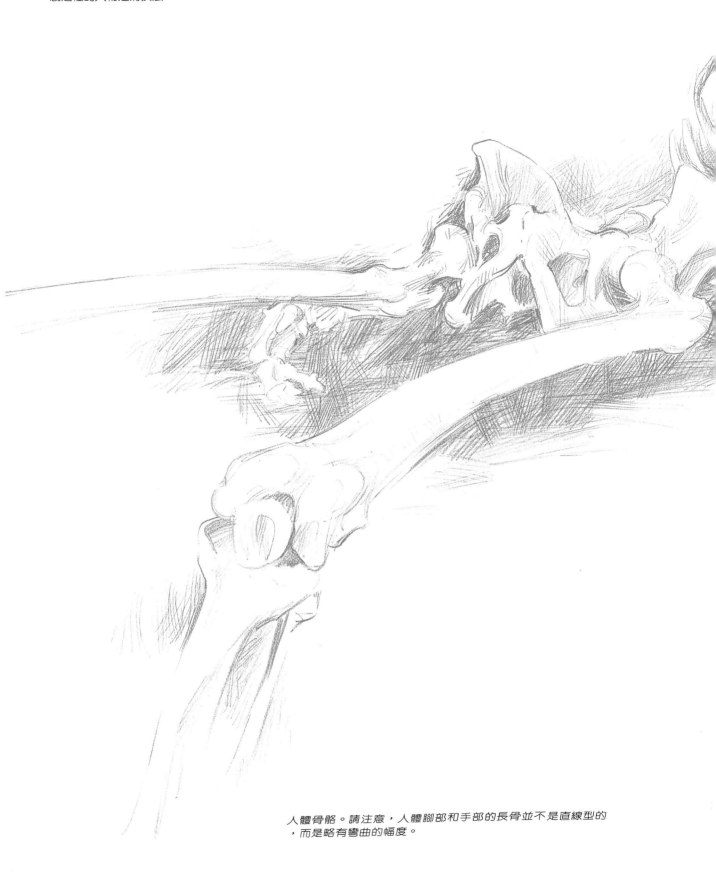

人體骨骼。請注意,人體腳部和手部的長骨並不是直線型的,而是略有彎曲的幅度。

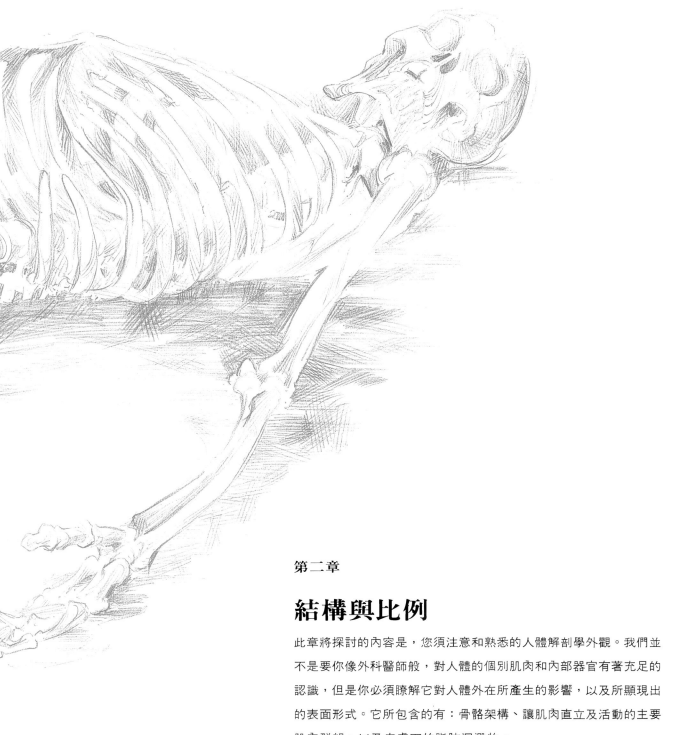

第二章

結構與比例

此章將探討的內容是，您須注意和熟悉的人體解剖學外觀。我們並不是要你像外科醫師般，對人體的個別肌肉和內部器官有著充足的認識，但是你必須瞭解它對人體外在所產生的影響，以及所顯現出的表面形式。它所包含的有：骨骼架構、讓肌肉直立及活動的主要肌肉群組、以及皮膚下的脂肪沉澱物。

或許你希望晚點再研讀此章節，因為市面上有許多探討解剖學的書籍將給予更精闢的介紹與講解。但就我所知，大多數的畫家都認可：對解剖學的知識若稍有瞭解，將對人物畫作的表現有很大的助益；因此，本章中將僅對重要的身體架構和簡易的操作性能作一說明。

在此要強調的是，一幅好的人物畫作與一般的解剖圖像是不一樣的；但是，如果你瞭解基本的功能作用，則畫出的作品將不具說服力。

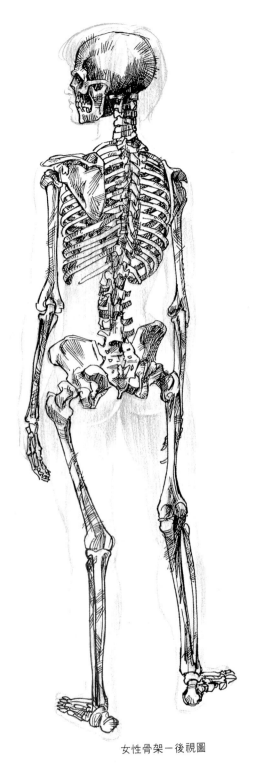

肘關節

膝關節

女性骨架－後視圖

骨頭

正常的人類骨架是由206塊骨頭所組成，它是支援身體的機動框架，此外亦是內部器官的保護殼。（人體骨骼中尚有種籽狀骨，由肌腱所組成，並不直接與其它骨頭相連。種籽狀骨並未列入206塊骨頭中，它亦不適宜在此處作討論。）骨與骨間是由堅韌、具彈性的韌帶所連接；在關節處，每一個相連骨頭表面都覆都一層足以承受拉、扯壓力的薄軟骨，它亦有持續再生的能力。整個關節是由結締組織的被膜所圍繞，此被膜可分泌賽房管流體以提供潤滑作用。

人類骨骼系統的中心是脊椎，有33節脊椎骨的彈性柱狀支持著頭顱、肩帶（或肩骨架）、肋骨及骨盆。手臂與肩帶相連，大腿則與骨盆相連。

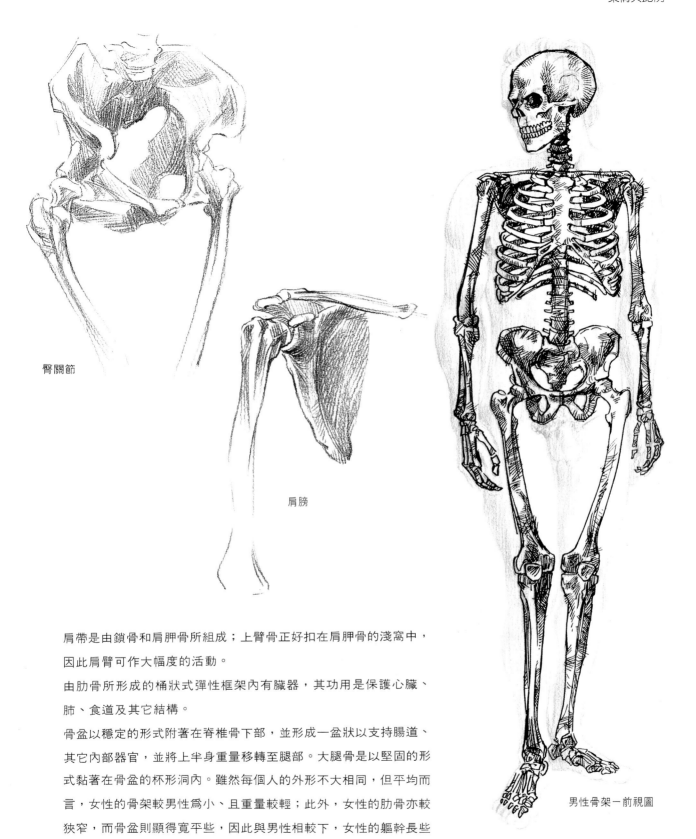

臀關節

肩膀

男性骨架－前視圖

肩帶是由鎖骨和肩胛骨所組成；上臂骨正好扣在肩胛骨的淺窩中，
因此肩臂可作大幅度的活動。

由肋骨所形成的桶狀式彈性框架內有臟器，其功用是保護心臟、
肺、食道及其它結構。

骨盆以穩定的形式附著在脊椎骨下部，並形成一盆狀以支持腸道、
其它內部器官，並將上半身重量移轉至腿部。大腿骨是以堅固的形
式黏著在骨盆的杯形洞內。雖然每個人的外形不大相同，但平均而
言，女性的骨架較男性為小、且重量較輕；此外，女性的肋骨亦較
狹窄，而骨盆則顯得寬平些，因此與男性相較下，女性的軀幹長些
且骨盆多較寬。相對的，女性骨盆傾向於輕盈，而脊椎的曲線則較
突顯。

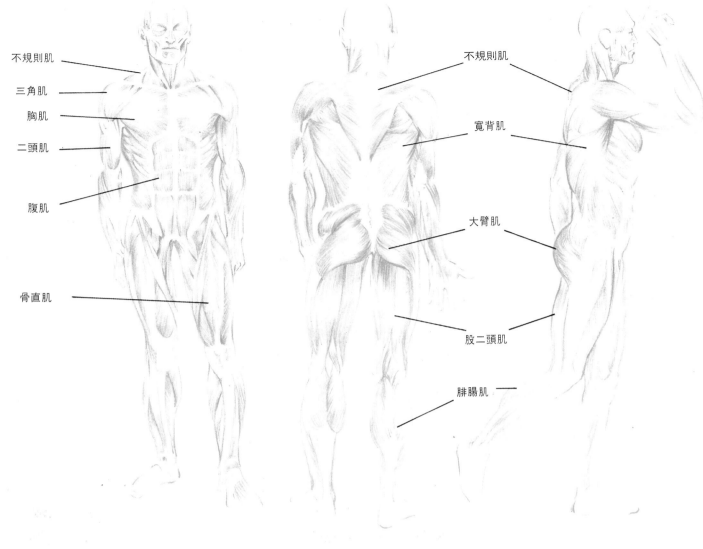

不規則肌

三角肌

胸肌

二頭肌

腹肌

骨直肌

不規則肌

寬背肌

大臂肌

股二頭肌

腓腸肌

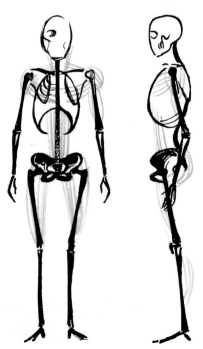

肌肉

人體有超過600種以上的隨意肌,此處我們要討論的
是與目的相關的,僅有:

‧最大的表面肌肉群組一會影響身體外觀,且負責四肢活動;以及

‧可讓面部活動的複雜肌所有的這些都可稱為骨骼肌。大部份骨骼
肌皆附著在骨頭兩端(經由韌帶),其活動效果與張力彈簧相似,
因此也可作收縮;作收縮和舒張動作的同時,骨骼肌牽引骨頭的連
續作用正如槓桿原理般。臉部肌肉是與骨頭和皮膚相連。

一條肌肉係由上千根纖維所組成,每一根纖維皆由神經末端所控
制。神經末端藉由釋放數分鐘的乙醯膽素來回應腦部發出的訊息,
而乙醯膽素會讓肌肉纖維收縮長度,並讓其變得較短及厚些。

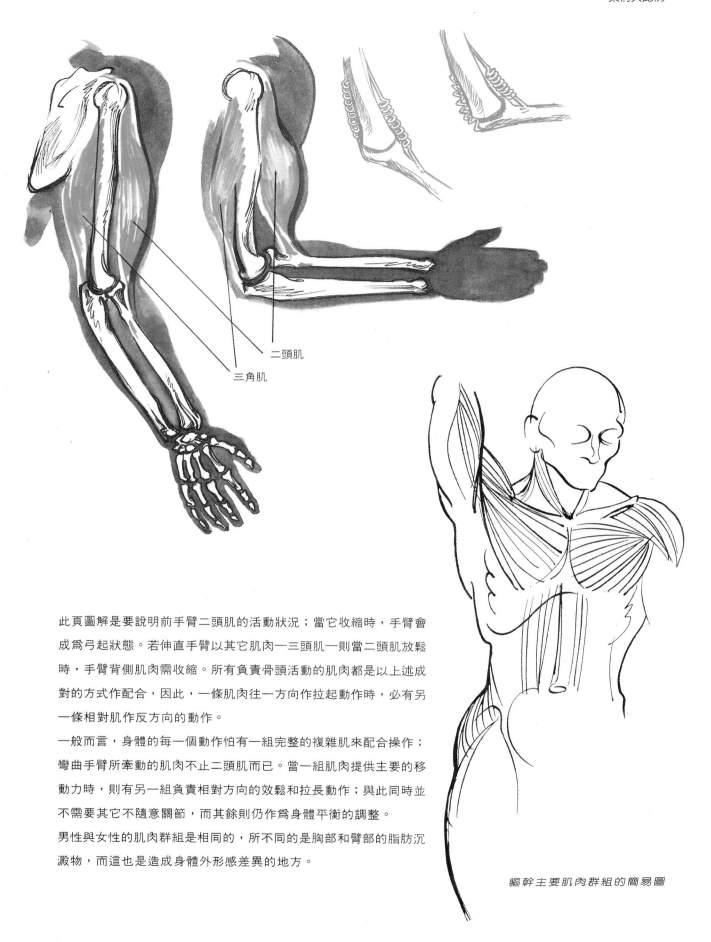

二頭肌

三角肌

此頁圖解是要說明前手臂二頭肌的活動狀況；當它收縮時，手臂會成爲弓起狀態。若伸直手臂以其它肌肉—三頭肌—則當二頭肌放鬆時，手臂背側肌肉需收縮。所有負責骨頭活動的肌肉都是以上述成對的方式作配合，因此，一條肌肉往一方向作拉起動作時，必有另一條相對肌作反方向的動作。

一般而言，身體的每一個動作怕有一組完整的複雜肌來配合操作；彎曲手臂所牽動的肌肉不止二頭肌而已。當一組肌肉提供主要的移動力時，則有另一組負責相對方向的效鬆和拉長動作；與此同時並不需要其它不隨意關節，而其餘則仍作爲身體平衡的調整。

男性與女性的肌肉群組是相同的，所不同的是胸部和臀部的脂肪沉澱物，而這也是造成身體外形感差異的地方。

軀幹主要肌肉群組的簡易圖

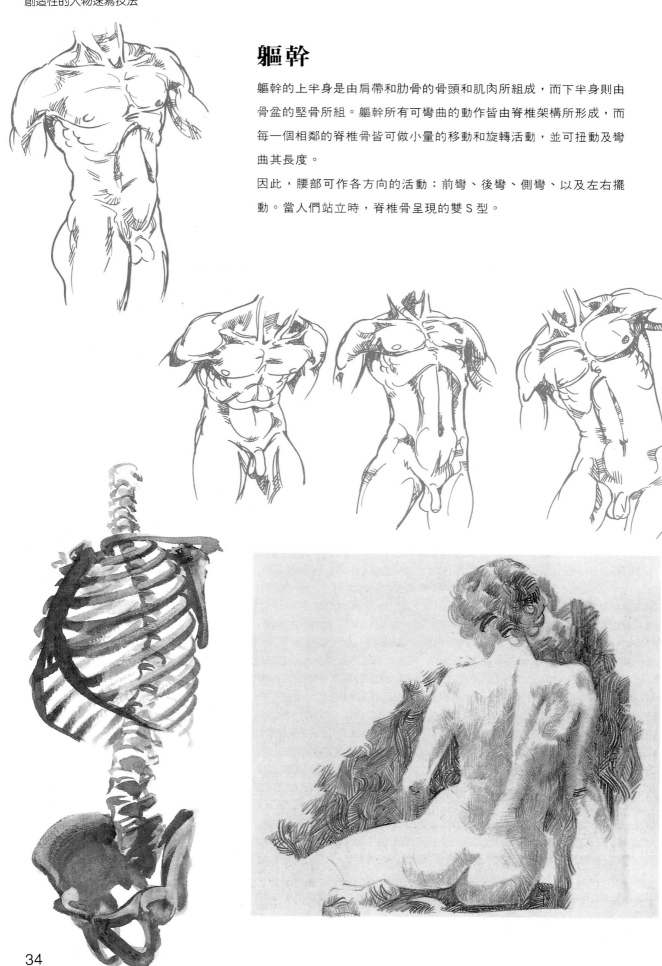

軀幹

軀幹的上半身是由肩帶和肋骨的骨頭和肌肉所組成,而下半身則由骨盆的堅骨所組。軀幹所有可彎曲的動作皆由脊椎架構所形成,而每一個相鄰的脊椎骨皆可做小量的移動和旋轉活動,並可扭動及彎曲其長度。

因此,腰部可作各方向的活動:前彎、後彎、側彎、以及左右擺動。當人們站立時,脊椎骨呈現的雙 S 型。

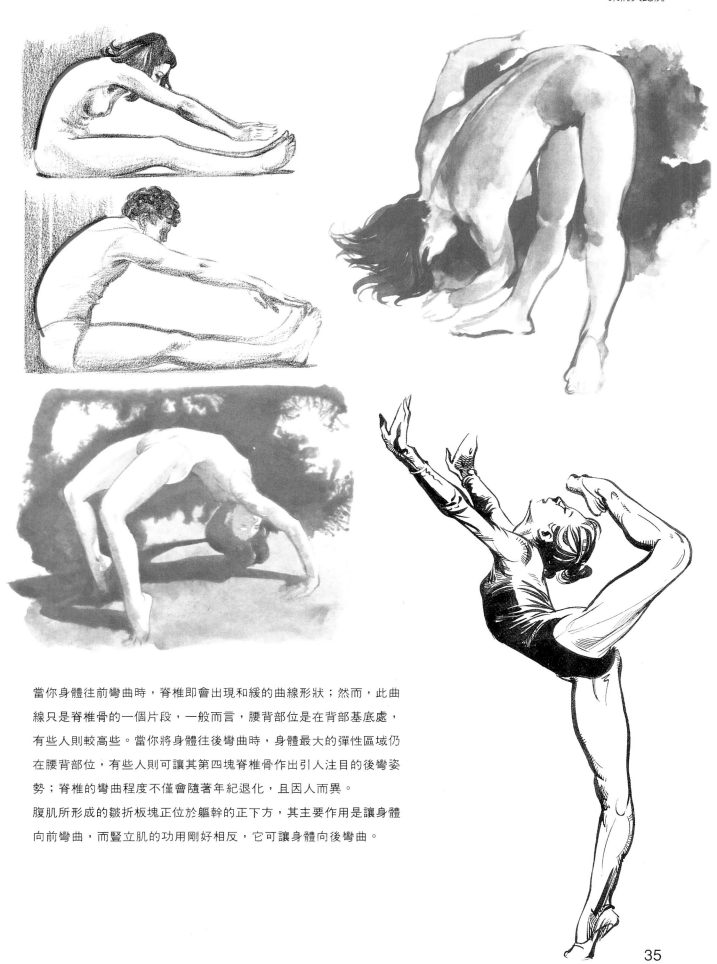

當你身體往前彎曲時，脊椎即會出現和緩的曲線形狀；然而，此曲
線只是脊椎骨的一個片段，一般而言，腰背部位是在背部基底處，
有些人則較高些。當你將身體往後彎曲時，身體最大的彈性區域仍
在腰背部位，有些人則可讓其第四塊脊椎骨作出引人注目的後彎姿
勢；脊椎的彎曲程度不僅會隨著年紀退化，且因人而異。

腹肌所形成的皺折板塊正位於軀幹的正下方，其主要作用是讓身體
向前彎曲，而豎立肌的功用剛好相反，它可讓身體向後彎曲。

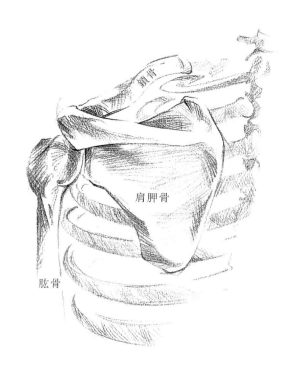

鎖骨

肩胛骨

肱骨

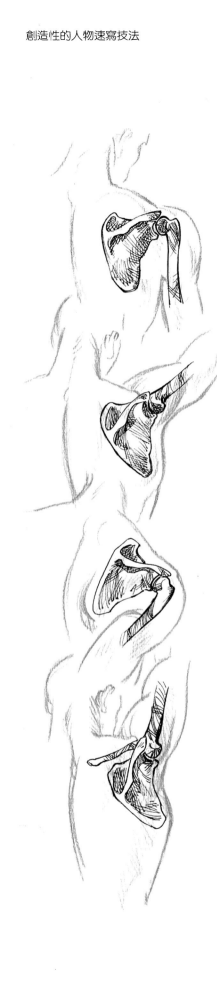

肩膀

手臂和肩膀所能進行的大幅度動作是由鎖骨和肩胛骨所形成，它們又稱為肩帶。肩胛骨不是固定不動的，它可往側面移動以呼應肋骨背側。

三角肌或肩肌使肩膀的寬度增加；胸肌（位於胸部的扁平肌）和寬背肌（增加背部的寬度）的作用是讓上臂活動。

女性的胸部有著較明顯的外形，因其胸肌的頂端上有特別的腺狀附加物，且周圍亦有沉澱物的圍繞。

肩膀關節動作—向上、前彎、後彎和
側彎。

手臂及手

上臂骨稱爲肱骨,前臂骨則爲尺骨及橈骨,上臂骨和前臂骨以鉸鍊
式關節相連在肘部。

尺骨兩端正位於手肘肌膚、和手腕外緣肌膚之下;橈骨與尺骨同樣
在肘部與肱骨作相連,橈骨與近處的尺骨以旋轉形態作接觸,可讓
手部作360度的轉動。因此,旋轉並不是手肘或手腕的作用,而是
前臂本身的活動形式。

上臂的主要肌肉是正面的二頭肌和背側的三頭肌;它們掌控手臂在
肘部的彎曲動作。

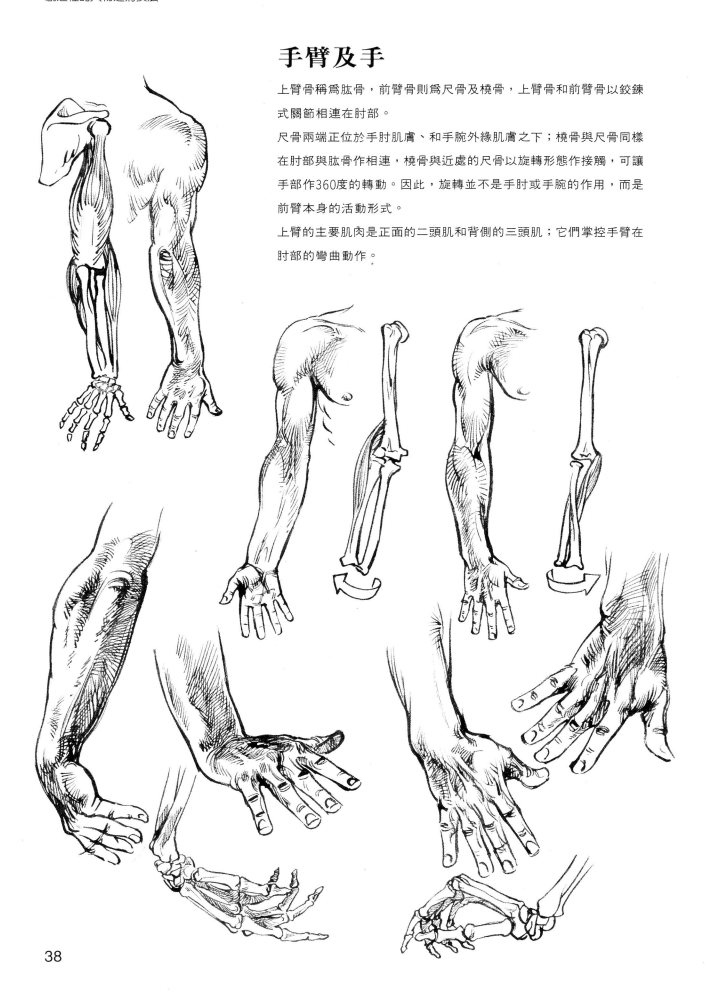

手腕除了無法作旋轉動作（由前至後的彎曲，側邊彎曲）外，其餘的擺動皆可操作；可經由八塊小骨以兩列橫向所排列組成，亦即我們熟悉的腕骨。

手部骨頭包含有掌骨和趾骨；手背的骨頭和肌肉架構正位於肌膚之下。另，手掌上有一層厚保護膜，它的作用有如添加物。

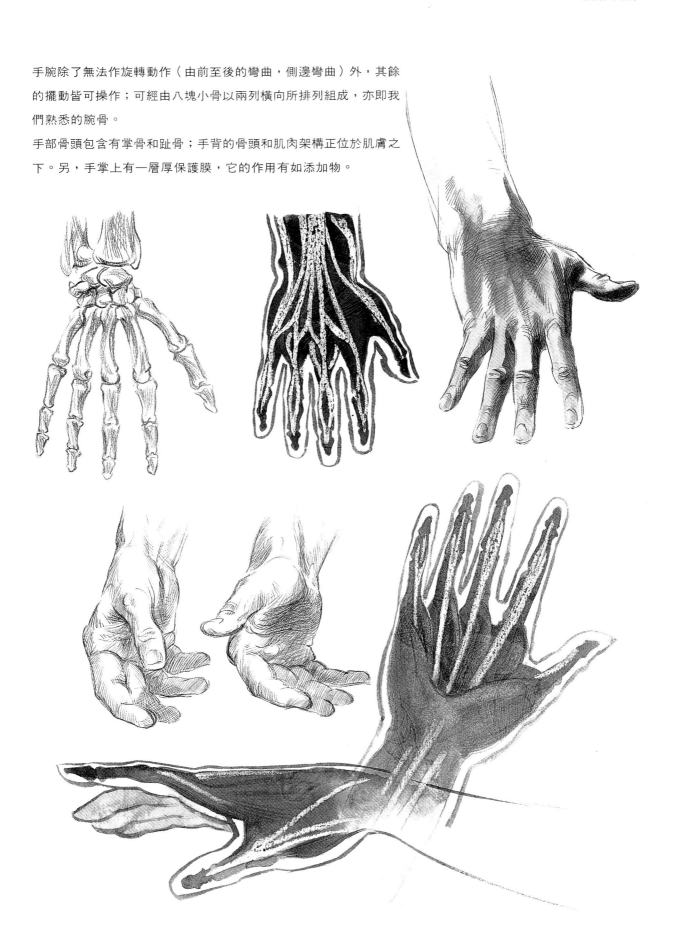

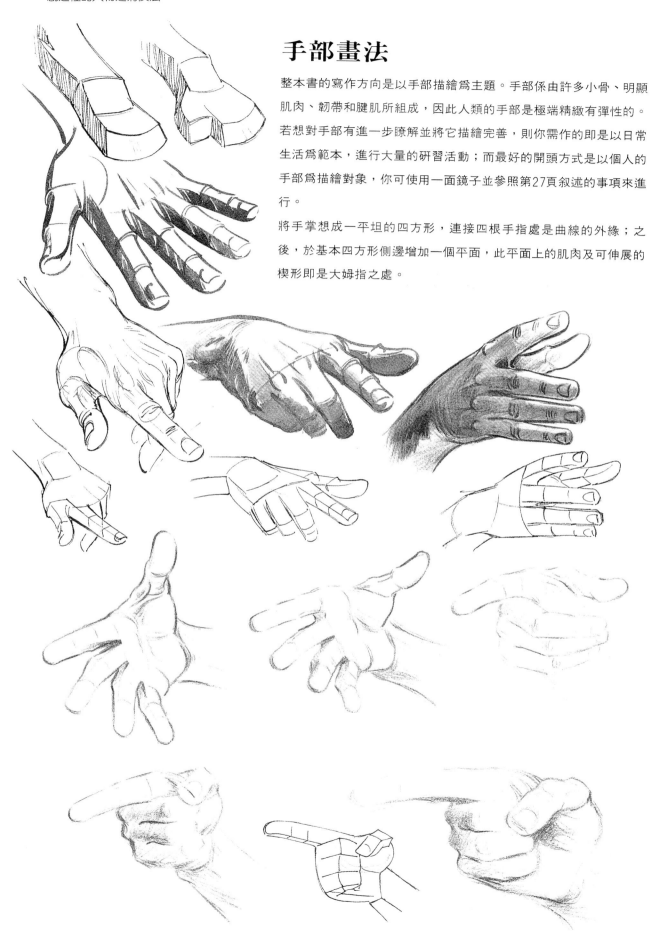

手部畫法

整本書的寫作方向是以手部描繪爲主題。手部係由許多小骨、明顯肌肉、韌帶和腱肌所組成,因此人類的手部是極端精緻有彈性的。若想對手部有進一步瞭解並將它描繪完善,則你需作的即是以日常生活爲範本,進行大量的研習活動;而最好的開頭方式是以個人的手部爲描繪對象,你可使用一面鏡子並參照第27頁叙述的事項來進行。

將手掌想成一平坦的四方形,連接四根手指處是曲線的外緣;之後,於基本四方形側邊增加一個平面,此平面上的肌肉及可伸展的楔形即是大姆指之處。

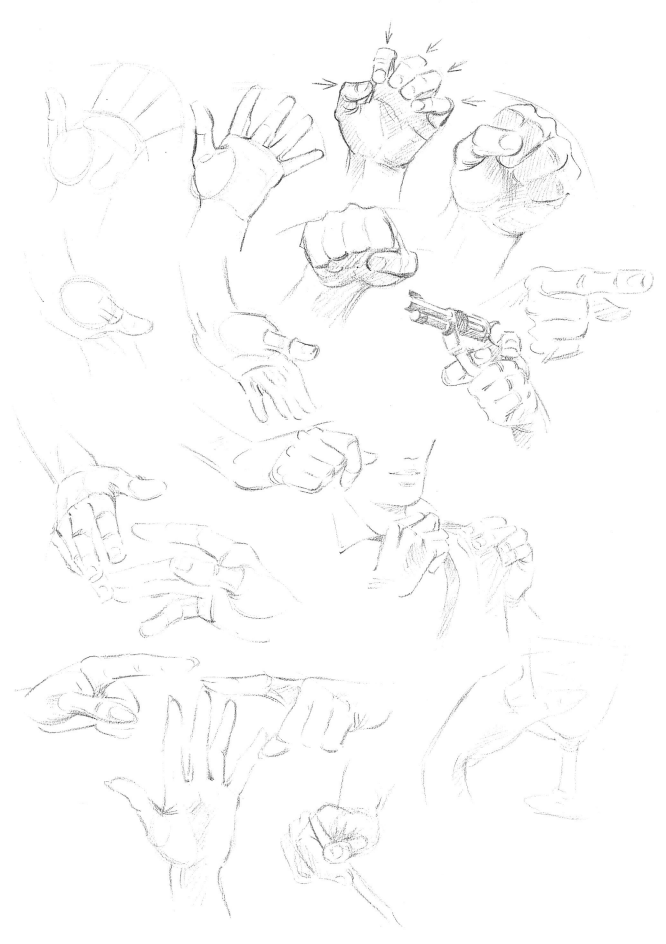

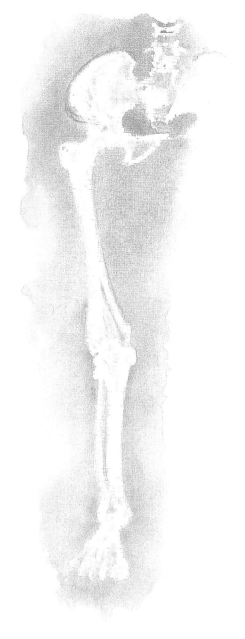

腿及腳

形成腿部明顯外觀的主要肌肉是正面的大腿和背面的腓骨。

股骨（或稱爲大腿骨）在球窩關節處與骨盆相扣，此杵臼關節是腿部自由活動的關鍵，在正面方向可作側伸和旋轉動作，背面的活動則因韌帶與前方關節相連而無法進行；但是由於骨盆的稍微傾斜狀態，使得我們的大腿仍進行小幅度的後彎動作。

膝蓋是僅可允許向後動作的鉸鍊關節，而向前的擺動則因強勁韌帶與後膝相連而無法進行。膝蓋骨位於關節前方，是一小片類似盤形外狀的骨頭，除了可保護關節外，由於位置的所在、且腱肌將其連接至腿部的其它骨頭上，因此它尚有增加大腿肌肉槓桿平衡的作用。

小腿由兩塊骨頭所組成：脛骨和腓骨。此兩塊骨頭是相連在一起，可讓小腿進行旋轉等運作，其功用與前臂的尺骨及橈骨相同。

如果你將腳想成：在足背上有拱形外觀的一塊彈性建築物時，則你將會更易理解腳部的外形；腳部的骨骼架構中包含有許多小骨（12塊，不包括趾頭部份）以及有保護作用的軟骨結構，那也是爲什麼我們在行走和跑步時所產生的震動和搖擺皆能被化除的原故。

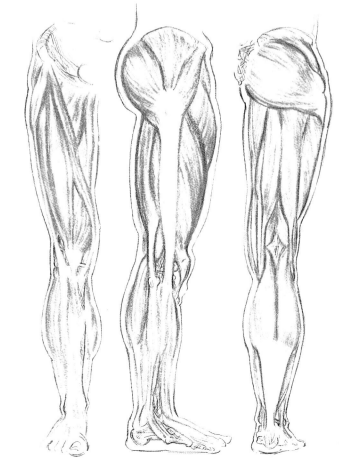

股骨（大腿骨）在球窩關節處與骨盆
相扣，可讓腿部作正面方向的側伸和
旋轉動作；背面方向的活動則完全倚
賴骨盆的稍微傾斜狀態。

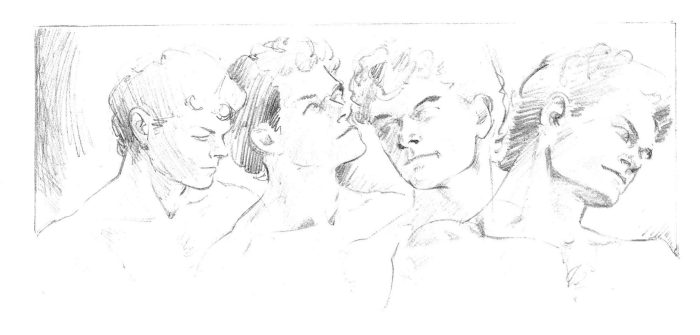

頭部與頸部

頸部骨骼由構成脊椎骨最上端的七塊頸椎骨所形成;而影響頸部外觀最主要的肌肉,是頸部背面的斜方肌,以及頸部前面,從耳後往下連接鎖骨內側的胸肌。

頸部的可作出各方向的動作:由前往後仰、向肩膀兩側彎曲、以及180度的旋轉。

在頭骨中,除耳朵內部與傳導聲音有關的結構外,其唯一可活動的部位即是下顎骨;其它的頭顱骨都相互緊密的接合在一起,因此無法作運轉活動。

臉部肌肉分為兩類:

・擴約肌—位於眼睛和嘴巴週圍的肌肉;以及

・連接頭骨與皮膚之間的肌肉,使臉部得以呈現出許多不同的表情(將於第六章中作詳細介紹)

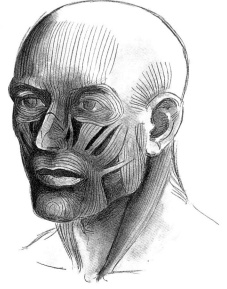

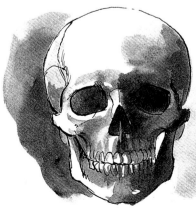

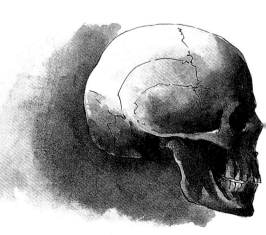

頭部的畫法

臉部是身體各部位當中表情最豐富的一部位；在此要介紹的是，一種簡化的結構畫法，它可以幫助你掌握頭部的各種形狀。右圖是人類頭部各部份的平均比例。從側面觀察，頭部的長度與寬度大致相同，因此頭部的輪廓約略是一個正方形；但是從正面看的時後，寬度就顯得比長度短了許多。

我們將輪廓開始著手。首先，先畫出頭顱的圓弧，然後在臉部上方和下顎處各畫一條線，就如同下面圖解的前兩個圖像一樣。初學者最常犯的錯誤就是把頭畫得太扁，因此，在一開始描繪時應儘可能掌握四分之三的比例，並且把線條畫的圓而堅實、飽滿而不鬆散。利用虛線的輔助來畫出臉部的中央線，以及眼睛的位置。

此類型的臉龐顯然沒有什麼特徵可言，不過，在目前的階段裡，最重要的即是先弄清楚還有哪些形狀會在臉部出現。就如同第六章中，對於臉部表情和動作討論的描述，每一個人的臉形在許多方面都有和別人不同的地方。此兩頁的圖示，僅提供臉部和頭部畫法的

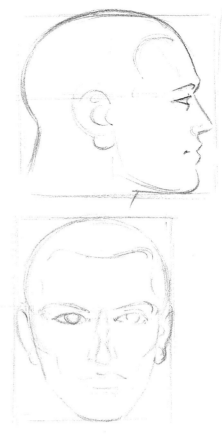

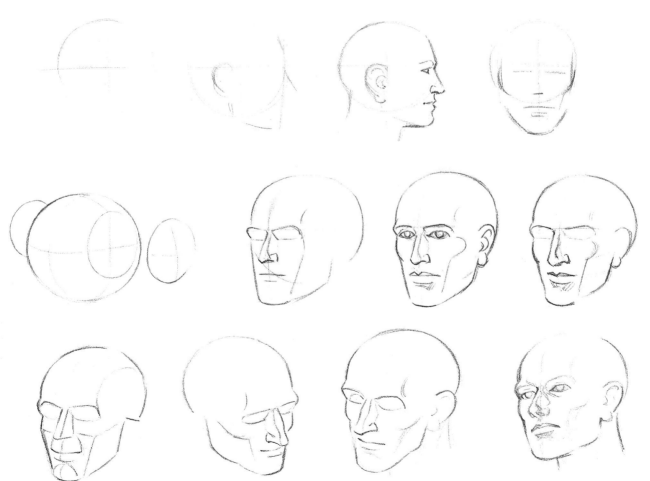

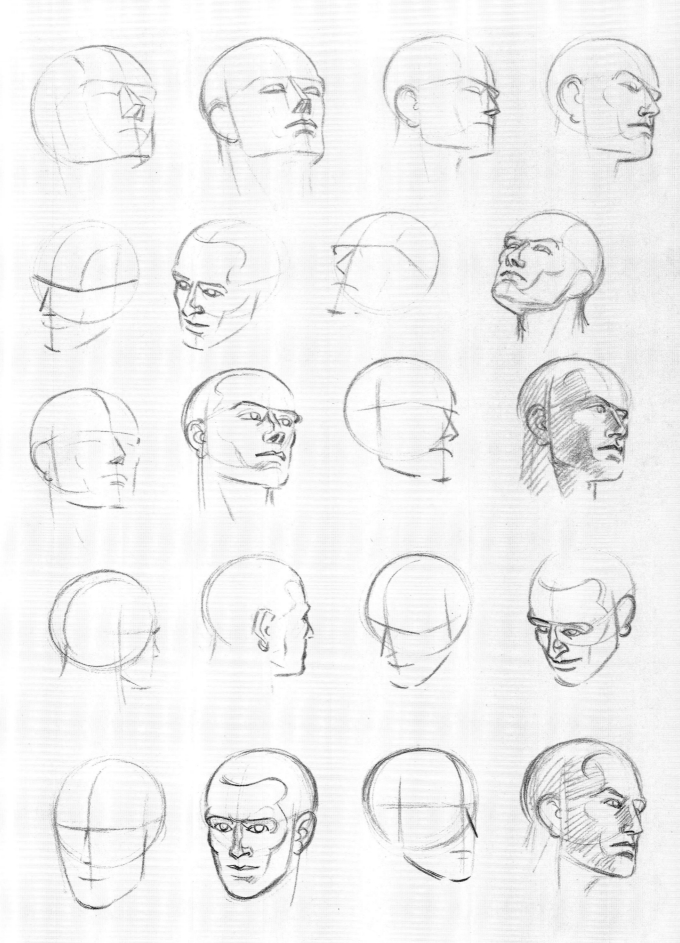

第一個步驟；若你畫了幾百個這樣的頭部簡化輪廓之後，一定從中逐漸瞭解人類臉部細微的局部結構，並且更進一步的，將生命與性格融入繪畫當中。

對臉部認知的最重要一點是，它不是一片有著附加物的平坦表面。若要成功的畫出臉部特徵，你必須瞭解臉部的立體形態─那也是為什麼，我們會以一個中性臉龐作為描繪的開始。

仔細觀看本頁所列出的模糊群照後，你將發現，由於光影在臉部器官所產生的效果，每一個人都與其它人大不相同。如果你能運用此方法構思出一幅臉部圖像，則將可避免一般在描繪部形象時會犯的毛病：人物與人物之間的五官形象是無法辨識的。

因此，在作基本臉形的練習時，應增加光影的描繪，直到你能完全掌握臉部的表面形式，以及在光影下可能出現的輪廓線條。

此兩項所畫的圖形，是由不同角度所觀察的臉部面貌。在此，要再一次強調，瞭解臉部的實際形式比畫出線條更重要。

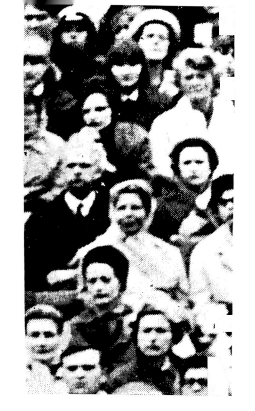

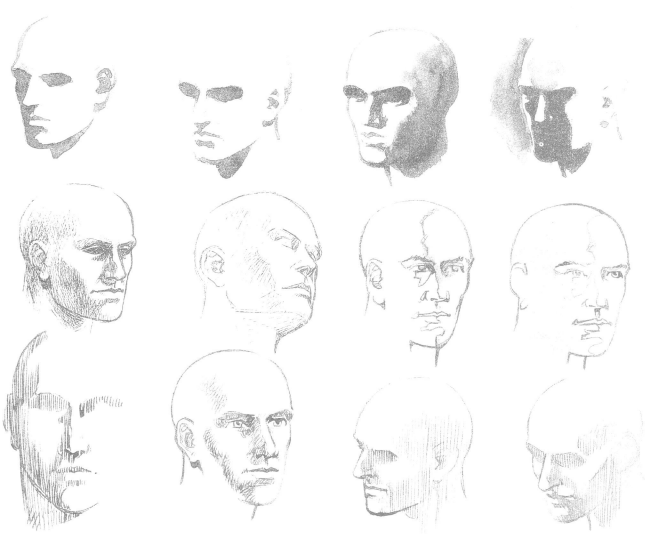

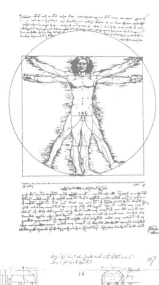

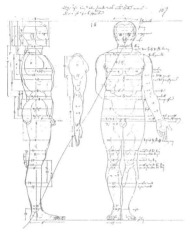

比例

在過去二十世紀或更早之前，人體比例一直都是藝術家、哲學家和學者最感興趣的題材。羅馬建築家維特魯維亞曾於西元前一世紀早期寫下：〝自然的力量是如此奇妙、且耐人尋味，人體的臉部（由下頜至髮根處）剛好佔全身的十分之一比。〞他同時亦聲明，肚臍是身體的中心所在，若由此體往外畫一圓將經過伸展而開的雙手和雙腳外緣。上左圖正是賴納德歐·達文西最著名的人體圖解像；很可惜的是，只有當手臂以特殊角度作伸展時，此理論才得以驗證。但是，我們又從中體會到一點，當手臂往外側擴展時，兩指尖之間的距離約等於頭頂至腳趾的長度，因此，對手臂長度而言，這是一個非常有用的指引規則。

在文藝復興時期，人體解剖成為細目調查的主題，而藝術家們則瘋狂陷入人體各比例的數學研究上；之後，一套被用來界定何謂〝理想〞人體的複雜系統於焉誕生。自此，上百種運用不同身體部位（有頭部、臉部、腳、前臂、中指、鼻子、脊椎等等）作為測量單位的系統均被規劃出來，然而，卻沒有一項是簡單易懂的；很明顯的一個事實是，身體比例因人而異，因此這些測量系統即成為古典學者的最愛。〝理想〞的觀念因時因地有不同的解釋，而對身體的完美比例理念也因世紀的改變而有所不同。因此，我們必須廣泛的作一般觀察，即對週遭人物的形體、比例有更深一層的認知與理解。

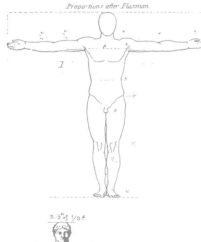

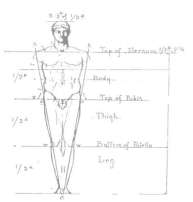

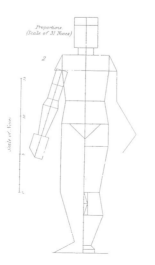

左欄由上至下：賴維德歐依據維特維亞的理念所描繪的圖形。艾伯瑞契·杜羅以粗狀結實的男人形體所作的測量比例。約翰·弗萊克斯曼RA所繪的圖解，他曾在1812年的演說中提出此言論〝希臘雕刻家並不是一直非常優秀的，是因為解剖學、幾何學、和數字符號的產生才使得藝術家們決定出繪畫、比例和動態……〞。威廉·里默認為：軀幹長度＝大腿長度＝小腿長度。

左圖：由無名氏所描繪的人體，其比例是以31個鼻子為基。

48

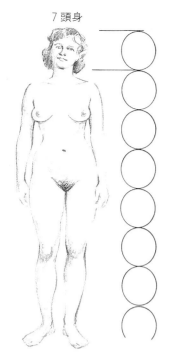
7頭身

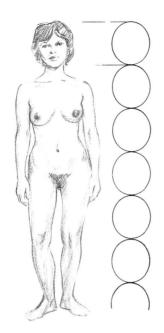
6$\frac{1}{2}$頭身

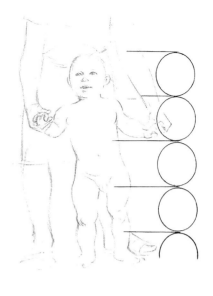

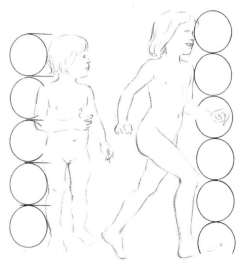

爲了達到上述所說的目的，建議你將平均的人物形體作爲研究對象，它不僅是相當實用的方法，更能讓練習者建立穩固紥實的基礎。個體平均比例的改變多由特定的幾處身體部位開始，我們將於第六章再做進一步的探討與說明。本章中所提出的規則多針對一般形體而定，但是在我們作人體的描繪時，它仍是極有效的比例檢查法—然而，只有不停的練習才能眞正發揮其作用。

確認身體比例所使用的方法中，以頭部長度做爲測量基準是一般較常運用的；平均人體比例約七頭身，但六至八頭身間仍算是正常比例的範圍。事實上，八頭身的理想是時下有關人體繪畫書籍所一再強調的比例—對我此點卻有著很大的質疑，然而它卻是有可能將人體比例畫分爲八等份：下巴、乳頭、肚臍、胯部、大腿大部、膝蓋、小腿與腳部，並讓繪畫教授者有更簡易的指導方針。

若要更鑽研此準則的形式意義，則最好的方法是忽視其重點；我們或許會欽羨許多羅馬建築師、及文藝復興的藝術家和數學家的豐功偉業，他們所提供給後世的實質範例即是手部或大姆指的檢測方式，而這方法有可能成爲自我限制的一種法則。

兒童

描繪兒童身材比例時會發現一有趣現象，即兒童的頭部佔全身極大的比例；新生嬰兒的頭部約是全身的四分之一，而腳部卻顯得略爲短些。

隨著年齡的逐漸成長，小朋友腿部的增長速度成爲身體其它部位所無法比擬的，於是頭部的比例將因此而縮小。

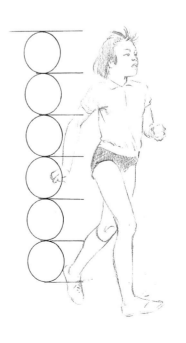

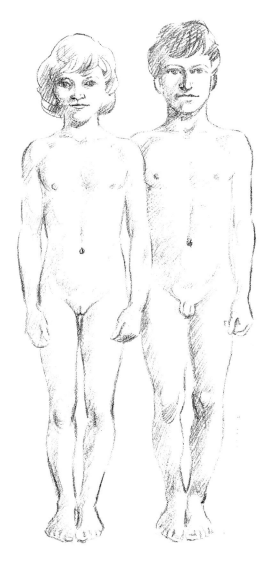

脂肪分佈

在孩童時期,男孩和女孩的身材形式非常接近;一般成年男子的身材外形是由肌肉比例所構成,而成年女子的外形則依賴脂肪分佈的狀態而定。當女孩成長至青春期時,身體脂肪隨之增加,並讓成年女子的胸部和臀部更豐盈、圓潤的突顯。

在此頁的人體速描上,其腳部的陰影區域即是過多脂肪的儲存部位。男女兩性在背部肩胛骨的上方區域亦有脂肪屯積,它使得肥胖人們的肩部更圓隆,且脖子顯得粗短;而其它儲存部位的脂肪則讓兩性有更多的差異性。男性體重若過胖,則其腰圍將遠超出臀部,多餘的脂肪亦將屯積在背部脊椎雙側的背骨上方、以及腹部上側;相對的,過重女子的典型形態亦是腰圍超過臀部,而多餘脂肪的主要沉積區則在下腹部、臀部和大腿、胸部和上手臂的背側、以及肩胛骨的上方。

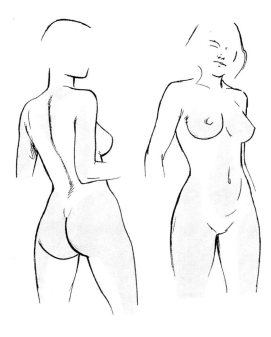

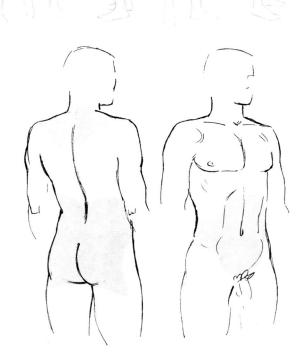

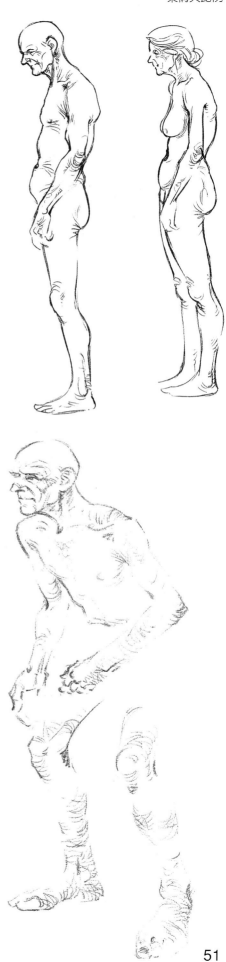

老化

在老化年時期，屈肌會傾向於縮短。當身體以正常站姿中出現時，屈肌會讓身體產生〝彎曲〞的形態，而背側上方（背部脊椎）的肩部區域會增加自然曲度，頸部則會讓臉部朝前注視。即使身體在舒解狀態下，手臂和腳部仍保持輕微的彎曲。

肌膚和皮下脂肪層會變得薄些，而肌肉則會縐縮。當脊背陷落於肌膚之下讓靜脈突顯時，肘部、腕部關節和指關節處皆會有變大的感覺。人體身上及臉部的脂肪屯積區會逐漸的柔軟，並傾向於鬆弛狀態，尤其是肘部和下額部位。

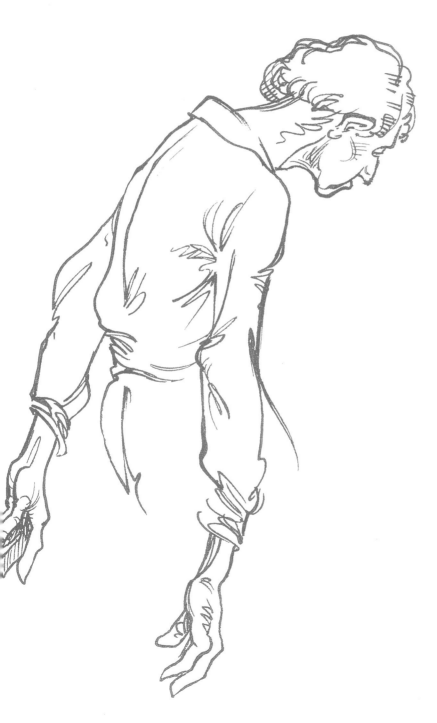

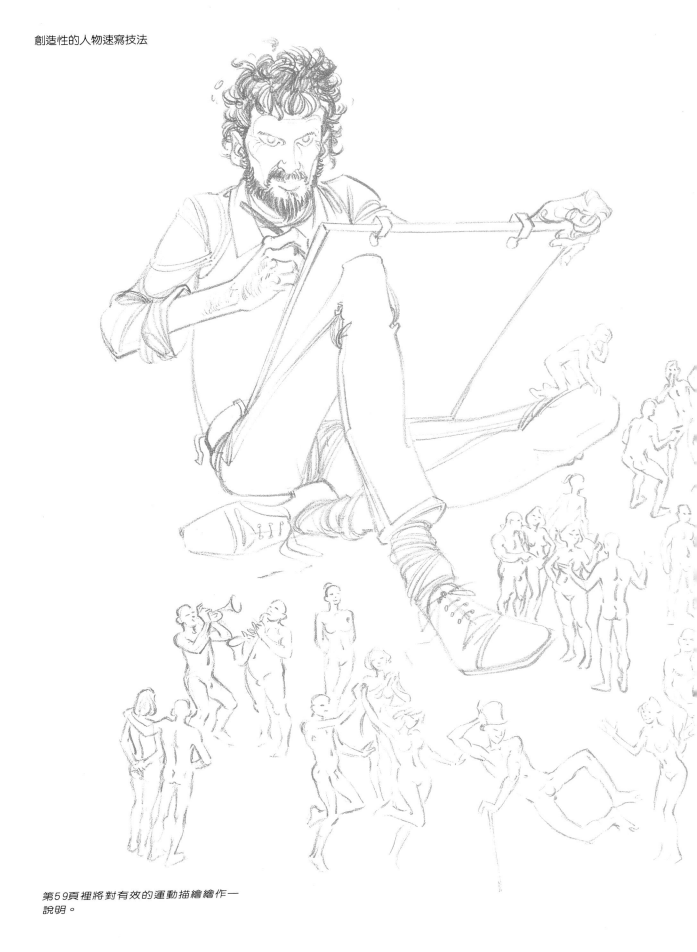

第59頁裡將對有效的運動描繪繪作一
說明。

第三章

練習

本章中將會參考許多速寫習作,以增進你在創作性描畫上的能力。
他們的目的是在結合本書至所提出的資訊,並更加強你經由速寫本
所建立起的人物描繪熟悉度。每一次的練習都會提增你在繪畫上所
需的技巧,期間的過程亦會讓你避免憑空描繪所可能犯的一般錯誤
和毛病。

在下幾頁的外部輪廓描繪練習中,應列入個人學習進階中的一個步
驟;成串的知識記憶在實際練習中並無多大的效用,除非將其化爲
活動的一部份並融入作品中。(那也是本書各章內容較偏向實際與
理論之間的原因。)實際操作這些練習將幫助你建立基本的知識和
經驗,而這些都能在稍後的章節中被充份運用到。

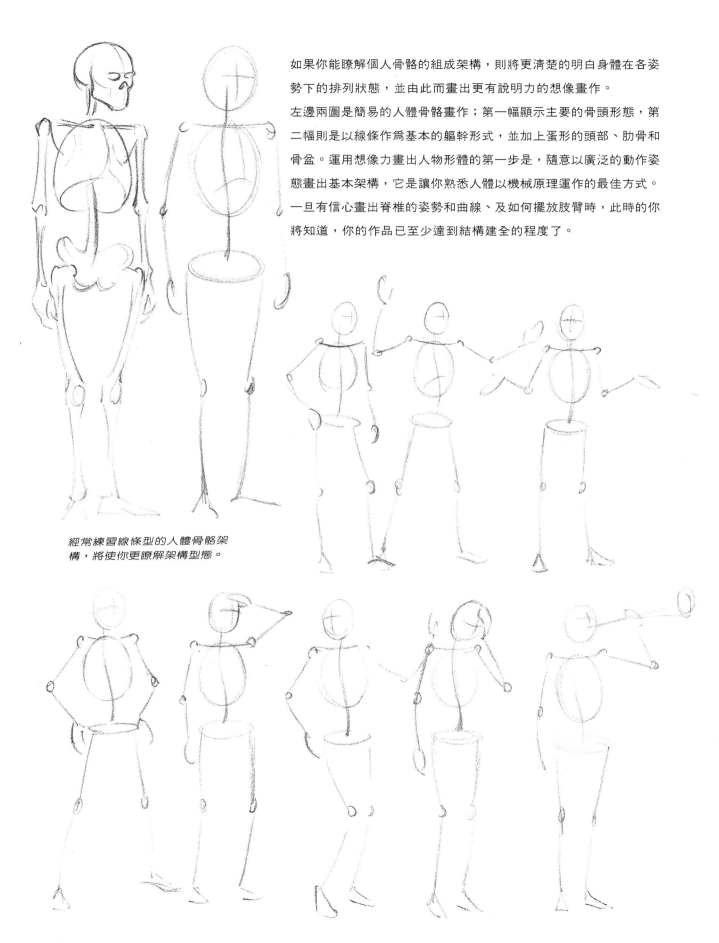

如果你能瞭解個人骨骼的組成架構，則將更清楚的明白身體在各姿勢下的排列狀態，並由此而畫出更有說明力的想像畫作。

左邊兩圖是簡易的人體骨骼畫作；第一幅顯示主要的骨頭形態，第二幅則是以線條作為基本的軀幹形式，並加上蛋形的頭部、肋骨和骨盆。運用想像力畫出人物形體的第一步是，隨意以廣泛的動作姿態畫出基本架構，它是讓你熟悉人體以機械原理運作的最佳方式。

一旦有信心畫出脊椎的姿勢和曲線、及如何擺放肢臂時，此時的你將知道，你的作品已至少達到結構建全的程度了。

經常練習線條型的人體骨骼架構，將使你更瞭解架構型態。

請記住，脊椎是有彈性的；在一般正常的站立姿勢中，脊椎呈現的
是雙 S 形曲線。另外，腳部總長度約是身高的一半。

嘗試動態畫作之前，先熟悉站立姿態，之後再進行更多有關脊椎彎
曲、扭轉及肢臂擺動的各類人物形式。

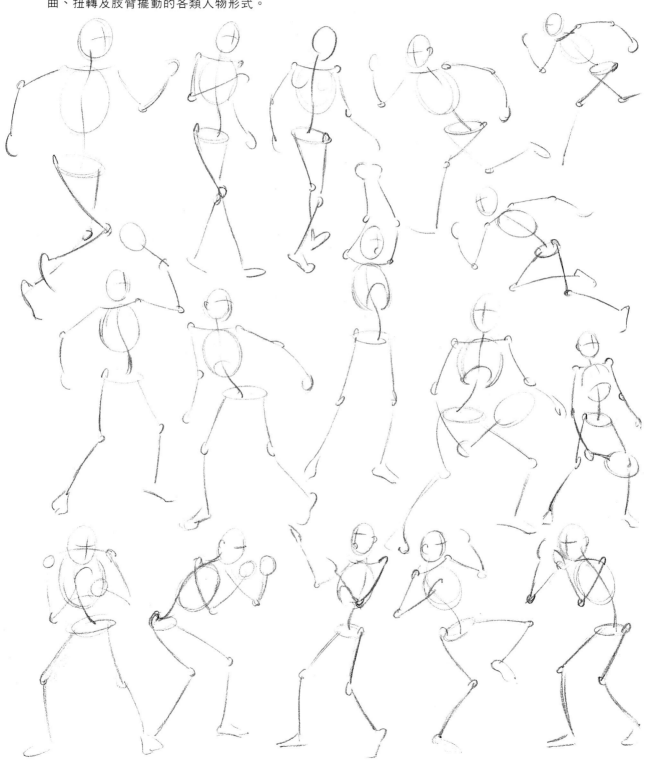

將人物形體簡化為區塊和圓柱，並藉此讓你建立起人物是立體形態的觀念。

如果你能將這些簡單外形聯想成固體形式—立體圓柱和盒子，則你將有方法來作複雜人形架構的分析和理解；此分析法可讓精巧、複雜的姿勢獲得簡易的認知。只有了解所畫的形體，你才能將其描繪的更加完美。

許多偉大畫家的速寫本內皆含有類似分析圖的畫作；此技術所提供的簡畫法可建立起各類的肢臂與軀幹姿勢。為了營造創作性的人物，對二度空間的領悟將有助於你在繪畫上的進行—以此類簡易形式為基楚的練習，將增進你的知識庫存。 絕不要忘記，你的畫作是固體形式及三度空間物體在平面上的表現法，此外，它亦不是**由憑**

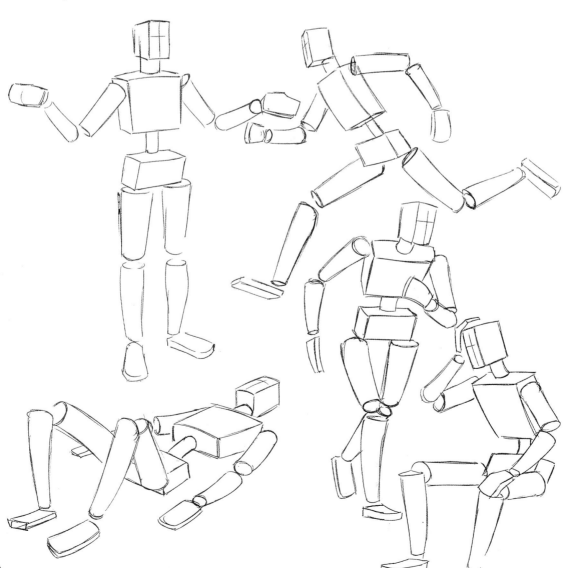

此練習是由一群任職於1920年德國著名包浩斯學府的教師們所啟發，它可讓人們充份瞭解三度間物體在平面的表達方式。

找尋有人物形象的照片，目前最方便運用的即是雜誌上、或郵購目錄上的時髦模特兒圖片，在圖片上畫出如下所圖解的線條，將此圖線條想成原圖案中的一部份—換句話說，我們是在模特兒的真實形體上作畫。

依照形體剪出人物，並遵尋所畫的線條作切割；將身體各部位分開並依序黏貼在紙上，之後再於其上以筆畫出應有的立體形態。

你或許會從中護得許多趣味和新鮮感！在此過程裡，除了更熟悉身體外形，你會愈加瞭解它的表面形式。

此張習作看起來或許有些恐怖，但它將讓你對平面的表達形式有更深的認識。

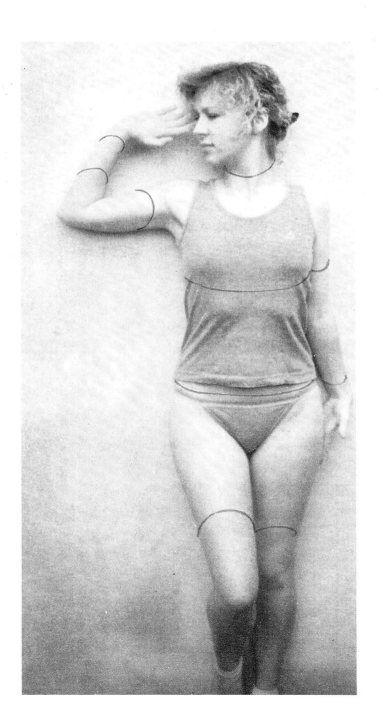

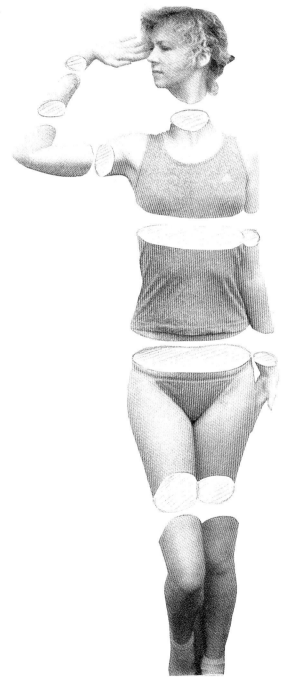

畫出人物的肌肉感

從描繪第54-55頁的簡化骨骼圖形至畫出解剖模特兒形體（可作為完整人物實體的基礎）間，其歷程是非常簡短的。

如果我們將軀幹視為一根有彈性的管子或香腸時，它將可作各方向的彎曲及扭轉—前彎、側彎、及些微的後傾—而54-55頁上的習作與之前在第一章所討論到的姿勢速寫（請參閱第22頁）有很大的相似性。雖然他們都是從記憶中抓取、或屬於創作性的影像，而非實際的生活速寫，但方法卻是相同的：以少許的選擇線條建立身體形態。

從之前的簡單站立姿勢，逐步進階到動態的跑步、跳舞和運動體態。

一旦簡單的姿勢被速記下來，即可再作更進一層的修飾：添增手臂和腳部的肌肉，讓性別差異有明顯的突出。姿勢速寫的目的是，訓練個人能以自己的回憶建立完整的人物形體：即發展個人在創作性繪圖上的能力，以便清楚的描繪出所希望的圖形。

除了以線條完成的習作外,好的畫作都是一幅記憶框架。

為了從記憶中描繪出美好的人物畫作,藝術家們對所選主體的識別即成為最重要的關鍵;而我所指的實際意義是:當你在作畫時,必須想像此時正在處理的是自己的外貌。在描繪手部的同時,你必需對自己的手有更深刻的認知─手部的結構與比例、指關節和指尖等。我們會在下意識中將記憶傳達至畫作內,因此,賦予它生命畫小型的裸體人物─以個人喜愛為原則,只有幾公分高亦無妨。你的首次努力或許看起來只像是小娃娃圖形,但是截至目前為止,此練習已是相當令人滿意的,尤其當你已謹記與畫中人物合而為一的觀念。當你在描繪人物時,應設法應驗圖中人體的姿勢,並再次思索自己肩膀、脊椎、膝蓋和手肘的運作;此外,亦應將此人物外形實質化成自己的外觀造型:如果你有點過胖,則此小人圖形應與你相似;若你的外形較高且纖瘦,則你的想像人物亦應具有此特點。所有的這些方法都可幫助你去感受筆下所描繪的人物。

在前面的基礎養成階段,切記勿好高騖遠;剛開始,以描繪個人的站立姿態為主,之後再表現手臂的伸直和膝蓋的彎曲動作。嘗試著將人物描繪成木頭人或坐姿形態─請永遠記住,你所畫的人物形態是以自己為版本而出發的;如果所選擇的人物是緊張感的,則先感受自己的緊張狀態,如果它是放鬆的,則讓自己享受鬆懈與平靜感。

讓自己能經常性的做到此點─無論是否有多餘的時刻。當你在電話旁等待回音時,在電話簿一角描繪充滿活力、誇張性的人物將有助於精神的提振。不論在何處畫他或她─你─都應將此小圖形作為自己每天生活中的部份;在邁向創作性人物畫的路途上,他或她都給予你掌握此技巧最有效、且最貼心的畫法。

創造一個可代表你的小人圖形;並以其它動作來表現:跑步、小人圖形即是自己。在閒暇的時刻中應不斷的練習此內容,它將讓你更快速的增進創作性繪圖的能力。

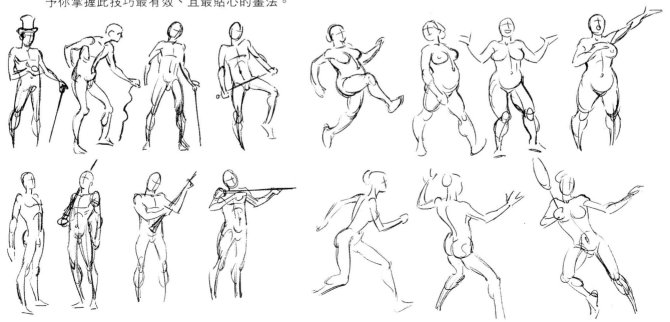

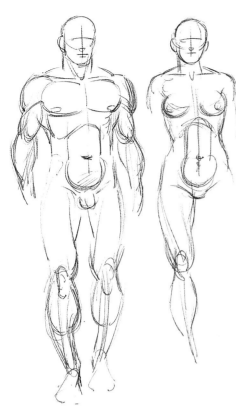

探究隨意畫作

由於身體外部形態多由肌肉的配置所構成，因此，花些時間在資訊的整合上絕不會徒勞無功的：有關主要肌肉群組的位置和功能，以及當肢臂移動時所展現出的可見變化。

肢臂長度、肌肉大小及脂肪區塊是構成人與人外形之差異的主要因素：當然，不是所有的人皆有大而飽滿的肌肉，而每個人的差異性是非常之多的，但所有的個體在相同的身體部位皆有相同的肌肉數目。

你的首張畫作或許是缺肢臂或少關節的簡易圖解；當此次初步的探究與你的想像相符合時，你所獲得的洞察力將繼續成長。一旦領悟到基本原則，即可改進、創造、並誇張所描繪的形體和架構，並由此開始創作力根源的激勵和洞察力。

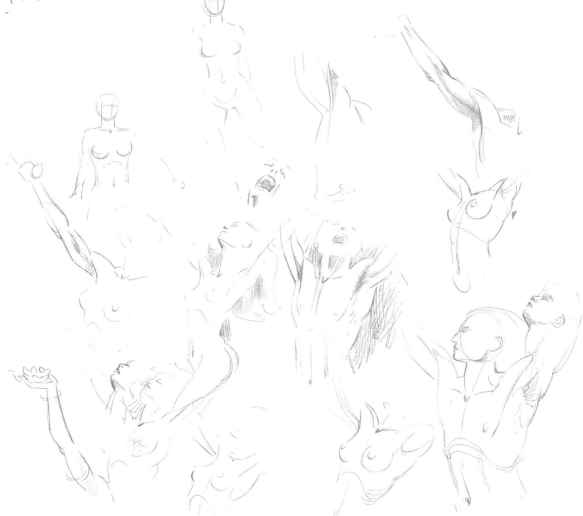

須一直謹記在心的是：在你的速寫本、筆記本、小碎紙、和練習紙，你的成長知識和經驗在持續進步著，而創作力亦以無限空間在發揮它的內容以產生新觀念。在所有的速寫活動中，此點應是最令人滿意、且最有回報性的一項。千萬不要低估隨意畫作的價值—〝鉛筆的思考〞價值。

第四章

動態形體

人體應算是自然界中最具多功能的生命結構。在哺乳類中，人類由於懂得站立而擁有許多特有的生理特徵。

頭、胸與五臟內腑由垂直的脊椎支撐，而非水平地吊在脊椎上。又因手臂不再負責行走的功能，因此可大幅度的轉動、分開，使人類可以做到馬或牛的的前肢無法作到的大幅度動作。透過脊椎，人能轉身與彎腰。骨盆與臀部更擴展了腿與腳的功用，如踢踏與游泳等動作；實際上，有些骨頭特別軟的人，只要脊椎、腰或關節相互配

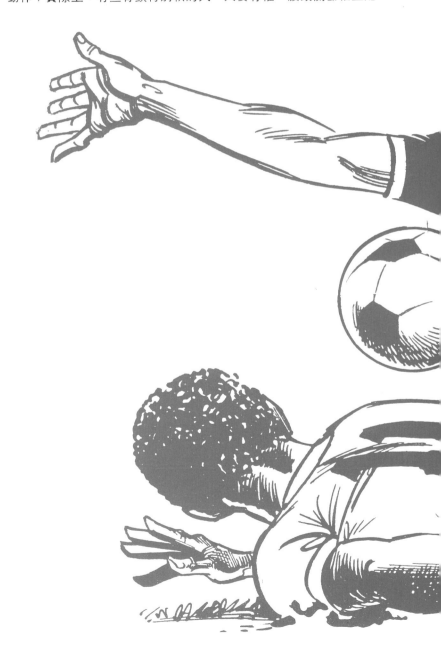

合，即可將身軀調整到自己想要的姿勢，雙手亦可任意自由擺動。
人類身體功能的多樣化，無論是靜態或動態皆提供藝術家無止盡的
創作空間，相對的也形成了技巧上的大挑戰，因為有些動態姿勢，
身體幾乎沒有一部位是平衡的。

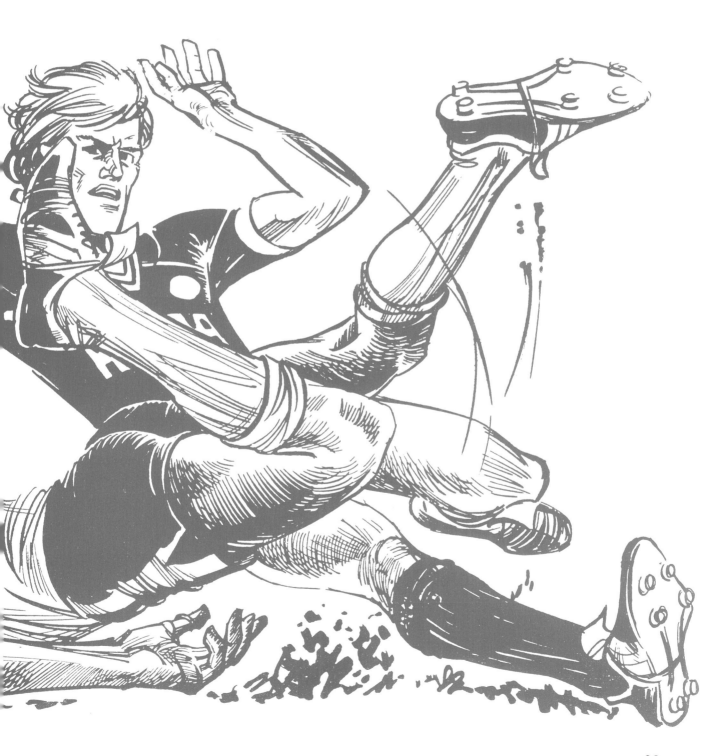

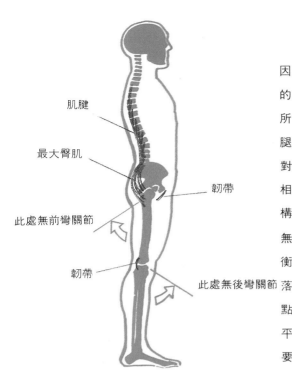

肌腱

最大臀肌

此處無前彎關節

韌帶

此處無後彎關節

韌帶

因肌腱脊椎與骨盆緊密結合在一起使得人的上半身得以直立，臀部的肌肉又將上半身豎立於雙腿上，而讓身軀得以站立。誠如第二章所提及，強勁的韌帶可抑止臀部下垂，同樣地，膝關節亦能避免雙腿往前傾。

對正常的站姿而言，臀部會些微地將身體的重心往前移，而膝蓋則相反地將重心往後移動。此兩聯結點上下相扣，構成完美的支撐架構。

無論是站立、彎腰、扭腰或伸展身體時，身體都必須隨時保持其平衡狀態，否則就會跌倒。這表示任何站立的人都必須將重心直接接落在有支撐作用的腿或腳掌上。當在畫一個平衡的姿勢時，應將此點隨時謹記在心。

平衡在任何身體活動中都扮演著相當重要的角色：肢臂的動作都需要另外一肢臂和身體其他部位的相互配合，以保持平衡。在以下的範例中，左邊人物雙腳直立著，雙肩線大約與雙臂線呈平行；然而，一旦人物採較輕鬆的站姿時，其右邊肩膀會變得較低，而身體的重心向反方向改變，以使身體繼續因保持平衡而站穩。

每當我們改變姿勢，就會有類似的調整。我們經常用調整身體重心的方式來保持身體整體的平衡；這當然不是有意識的，而是我們從未曾真正注意過的現象。如果你針對站在街上閒聊或等公車的人們作觀察，並畫下一系列的素描，你對此種原則的理解與認知將會變得理所當然，而成果亦會在你的作品中呈現出來。

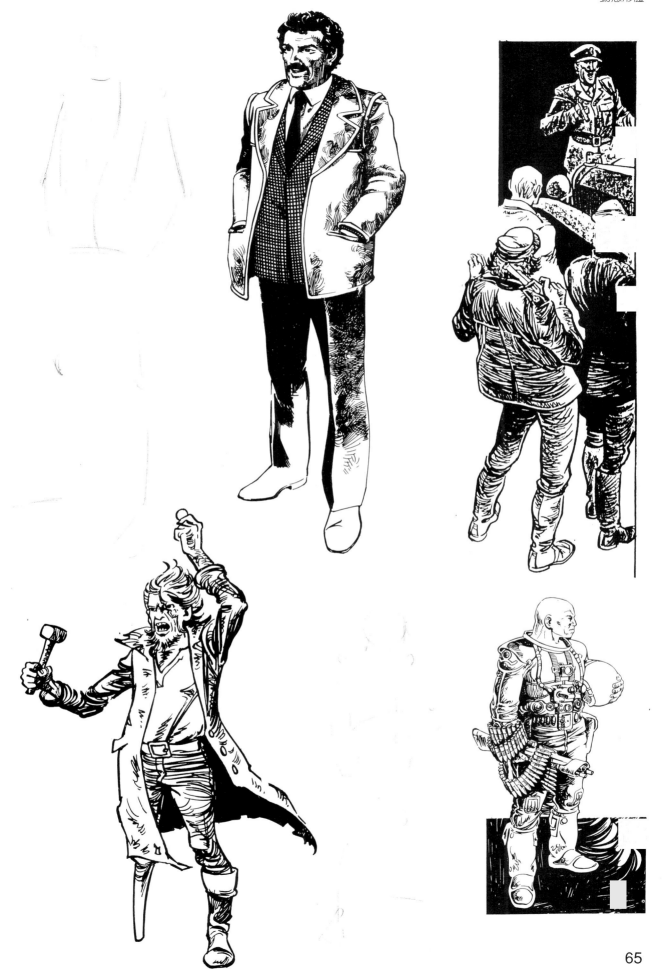

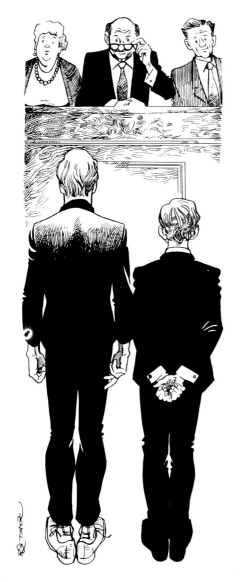

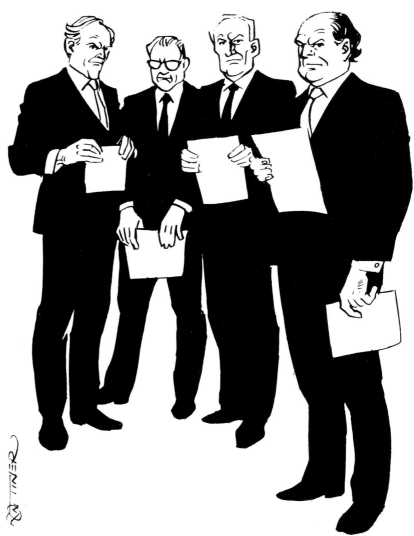

上圖：摘錄自〝甘普特訴訟（Gum-boot Practice）〞一書，由約翰·法蘭西斯所著。
下圖：會議中的人物速寫。

每個人由於身體結構的不同、手臂長短互異、甚至脊椎的彎直、以及年齡、衣著等都會影響站姿；而身體的胖瘦在某種程度亦會呈顯出角色的想法與情緒。光從一個人的站姿，我們已經可以觀察到很多有關他們的事。

在此頁的這張群體像，你可以從他們的站姿看出角色的個性與情感。

而這張穿雨衣的群體像中，你可以從他們的站姿看出角色的個性與情感。

而這張穿雨衣的群像連續素描，是在賽跑比賽時畫的，當人們彼此聚在一起時，他們會很自然地接受相似的姿態，因此從姿勢很容易察覺出哪些人並非相當投入。

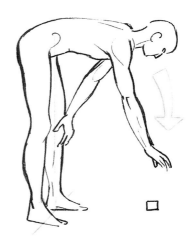

如果你曾嘗試將娃娃或躺著的物體直立站好，勢必會發現要如此做，需要費相當的功夫才能做得到，由此你應該能明瞭對任何有生命或動態的形體在站立時，平衡感的重要性。每當一個人移動手臂，彎腰或提東西時，身體其他部位必須跟著調整平衡後，才不至於跌倒。

以右圖爲例，從地面撿東西似乎是一個單純的彎腰動作，伸長手臂即可拿到物品。然而，對這位依然站立的人，必須透過膝蓋與支撐點相對位置的改變來保持前傾身體的平衡。

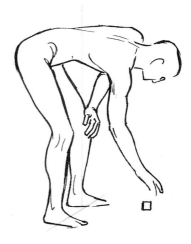

此爲簡單彎腰撿東西的動作，要是快速度的動作如跳舞，這樣的平衡調整在幾秒鐘內就要調整上百次。我們可能從未眞正想像過這種現象，但是如果任何一張畫沒有呈現這些附帶調整的動作的話，都會令人覺得突兀。

※ 每天我們都會爲了站立而做一些微調的動作以避免跌倒。

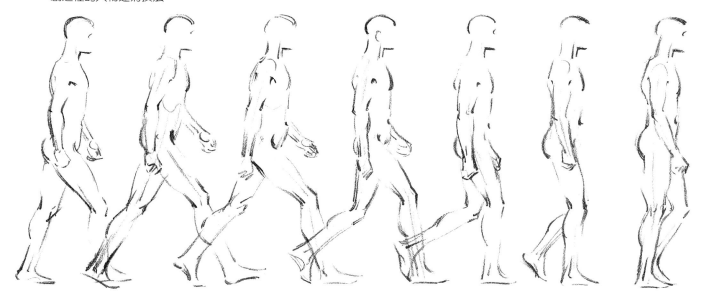

行走

在身體做動態動作，如：行走，跑步與踢踏時，身體會處在一種受控制的不平衡狀態中，而重心依然會落在支撐的腳上，就如同站立時一樣。以行走爲例，手臂的動作會重複反覆一種規律，此一種作爲並非與腿有關而已；它必須持續性的保持與調整平衡，並使手臂與整體軀體的肌肉息息相關。

上面連續動作的圖解正表現出手臂在行進兩大步間的變化：左腳向前跨時，右腳跟進，重心前移使右腳得以往前跨步；當右腳已著地時，左腳再度前跨，重心再度變更，週而復始，形成行走的動作。

腳本身的動作很簡單，不過，因爲身體持續的往前移，手臂與身軀必須作一連串的調整動作以保持平衡。左手與右腳向前移動，而右手則與左手配合，因此主體不至於轉動，而重量交替落於雙腳。臀部與肩膀些微扭動，而上半身亦向前輕微傾斜以幫助前進的運作。當每隻腿向前伸時，同時會帶動該邊的臀部些微向前，而同邊的肩膀則會向後，此結果會因腰部的扭動，增加腳向前行走的動力。

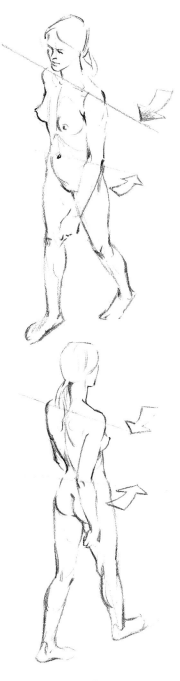

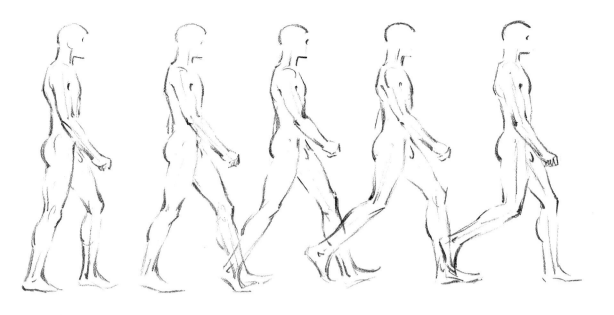

我們由此即可得知，行走會帶動整個身體受到影響，目的在保持平衡與控制前進的動作。此種有頻率的動作，會使骨盤產生附帶的調整作用，如此頁邊上的圖例。

這些調整與補足動作對你畫動態形體時相當重要。他們會因增加速度、或劇烈程度而變得更明顯。此頁所畫的競跑者，臂部與肩膀的變化與身體前傾的程度變得更加明顯，手臂的擺動亦相對顯著。正是因為這些轉變與步伐的大小，讓觀看者覺得所見形體有更動態的運作，而非平常的行走。

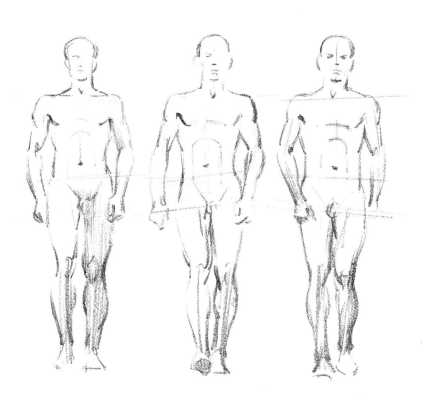

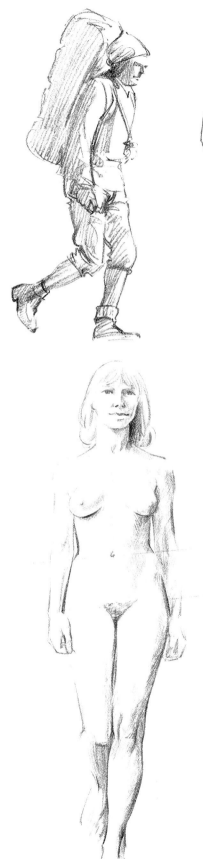

女性在行走時，臀部的調整動作要比男性更明顯一點，因為一般女性的臀圍較寬、而雙腿間的間距亦較大。

當一個小寶寶剛開始學走路時，幾乎所有的注意力都會集中在保持身體平衡上，因為頭和上半身佔全身很大的比例；因此，寶寶的手臂會向外或向上撐，東倒西歪地學習走路。日後，當腳逐漸成長、茁壯，平衡就會變得較不困難，動作也會更平穩了。

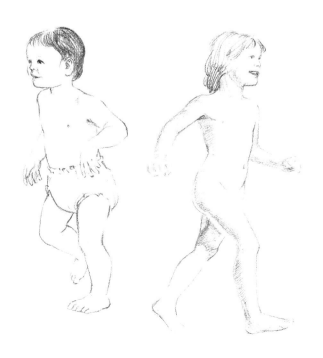

左圖： "甘普特訴訟（Gumboot Pra ctice）" 一書中未出版的圖書畫面，由約翰‧法蘭西斯所著。

下圖：摘錄自 "在修道院的花園內（In a Monastery Garden）" 一書中的人物，由E.和R.派普洛合著。

重心的轉換不單只在行走的動作中扮演重要角色，實際上，在任何其他動態動作上亦然。胖子由於腹部較大，因此在行走的時候，他的肚子往往會向前傾；而當步行登山者背著一個沈重的背包時，他的背會自然往前彎，以便背包的重量落在雙腿上，並由交替的左右腳輪流將重量傳送到地面上。 單肢、或兩肢手上拿著重物會造成肩膀向前、下彎的情形。如果重量集中到一邊的肩膀上，身體會向相反的一邊傾斜以保持重量均衡。

當某人將物品放置在頭上時，其行走姿態須保持非常脊背的挺直以免物體掉落。

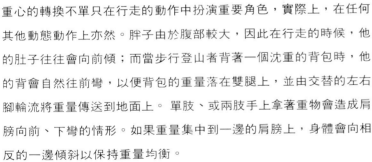

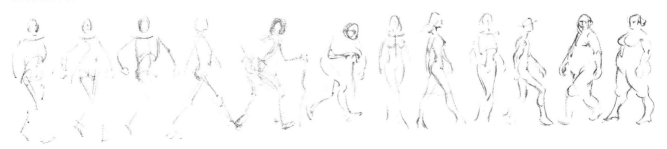

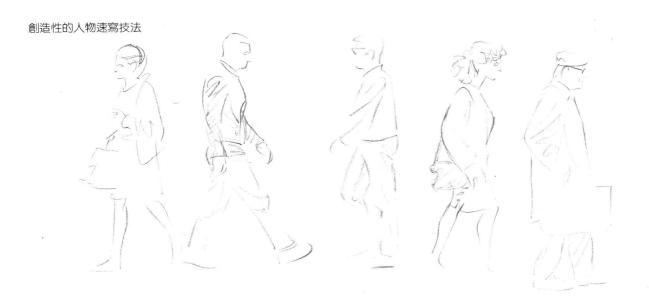

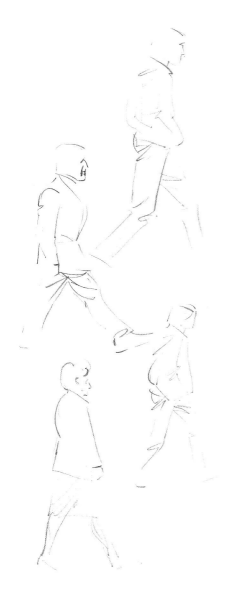

從生活中速寫行走的人物

與其他所有物體的繪畫觀點**看**，個人的速寫本是最重要的知識與理解來源。從實際的生活情境中練習非正式的習作，而經由練習的過程，除了可獲得深切的體悟外，並可持續的磨練繪畫技巧。為了能將行走人物的動作捕捉下來，你所需作的即是慎重選擇觀察地點與角度；人們行走的路徑最好是與你所在的位置有一段相當距離。如果從一個寬廣的道路往對面看，會發現路邊行走的人們會重複他們的腳步，觀察時無須一直跟著移動位置。因此，你會有足夠的時間選擇入畫的人物，當你很快地速寫時，將有充足的機會多看他們做幾次動作。如同在第一章所提及的實際練習，它將讓你學習到別門派則所無法傳授的作用，並對你所畫的作品增添生命力。

由於動作有連續性，因此若要畫出生動、活潑的動態形體素描並非是件易事，唯有透過速寫的練習，才能達到大幅度的進步。從日常生活中觀察實際人物的行走動態，與刻意請模特兒擺出行走的動作，此兩者間確實有些許的不一樣。如果你懂得從真實生活中開始練習，日後靠記憶力、或想像力所畫出來的畫作將會較具說服力；因為你可立即掌握不同個體的特色、他們的姿態與走路的方式。有些人是謙卑的、有些相當具侵略性、有些則很驕傲，而其他尚有因生活壓力而垂頭喪氣的。個人速寫本中的所有紀錄都將是最具說服性的人物畫作，而你所經歷的一切過程亦將讓你在日後的作品表現上更加精進。我極力推薦此種練習方法，因它可幫助你成為一位優秀的藝術家。

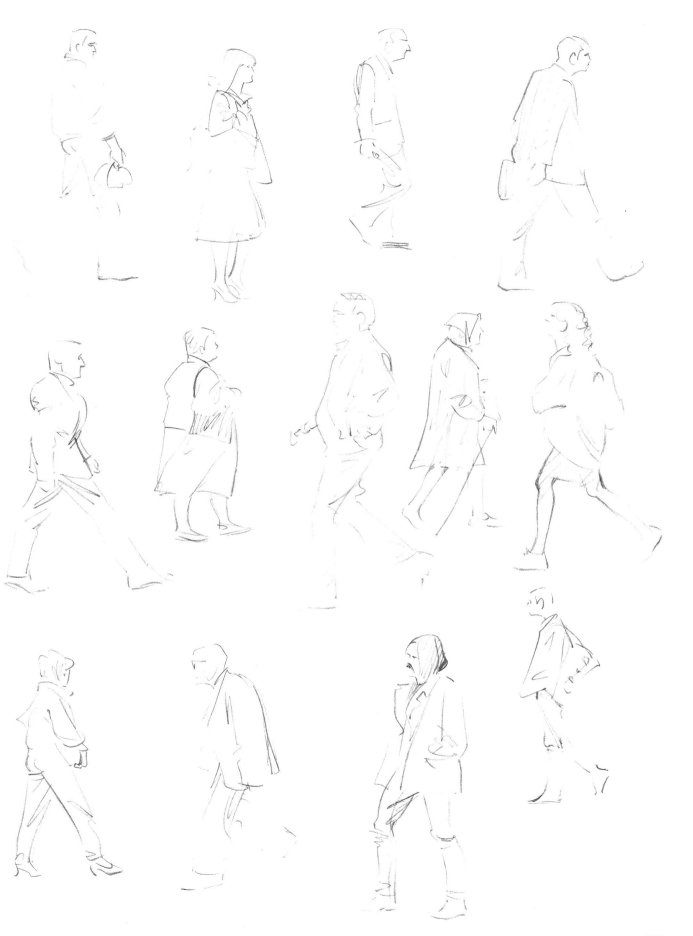

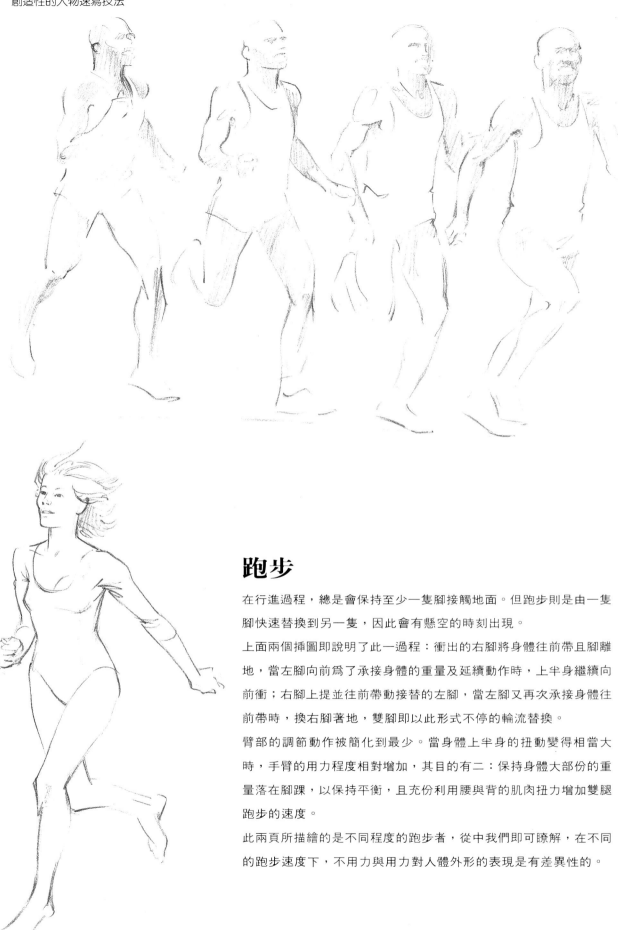

跑步

在行進過程，總是會保持至少一隻腳接觸地面。但跑步則是由一隻腳快速替換到另一隻，因此會有懸空的時刻出現。

上面兩個插圖即說明了此一過程：衝出的右腳將身體往前帶且腳離地，當左腳向前為了承接身體的重量及延續動作時，上半身繼續向前衝；右腳上提並往前帶動接替的左腳，當左腳又再次承接身體往前帶時，換右腳著地，雙腳即以此形式不停的輪流替換。

臂部的調節動作被簡化到最少。當身體上半身的扭動變得相當大時，手臂的用力程度相對增加，其目的有二：保持身體大部份的重量落在腳踝，以保持平衡，且充份利用腰與背的肌肉扭力增加雙腿跑步的速度。

此兩頁所描繪的是不同程度的跑步者，從中我們即可瞭解，在不同的跑步速度下，不用力與用力對人體外形的表現是有差異性的。

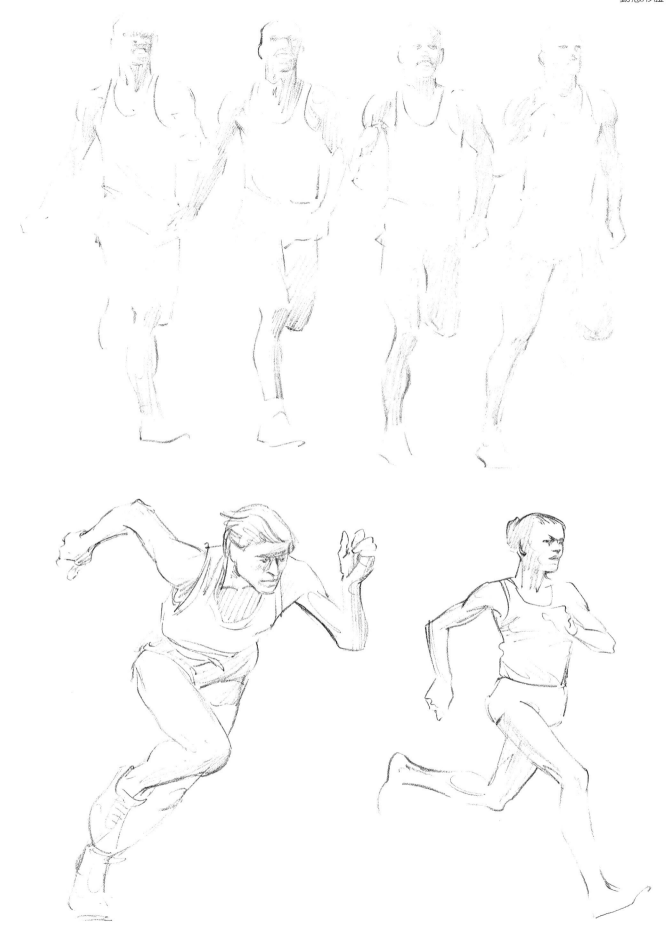

右圖：節錄自〝羅娜‧登(Lorna Doome)〞一書，由R.D.布萊克莫爾所寫。

對頁上左圖：選錄自〝震動的時間(Timequake)〞一書，由約翰‧華格納所著。

對頁上右圖：摘錄於〝飛躍的傑克(Spring-Heeled Jack)〞一書。

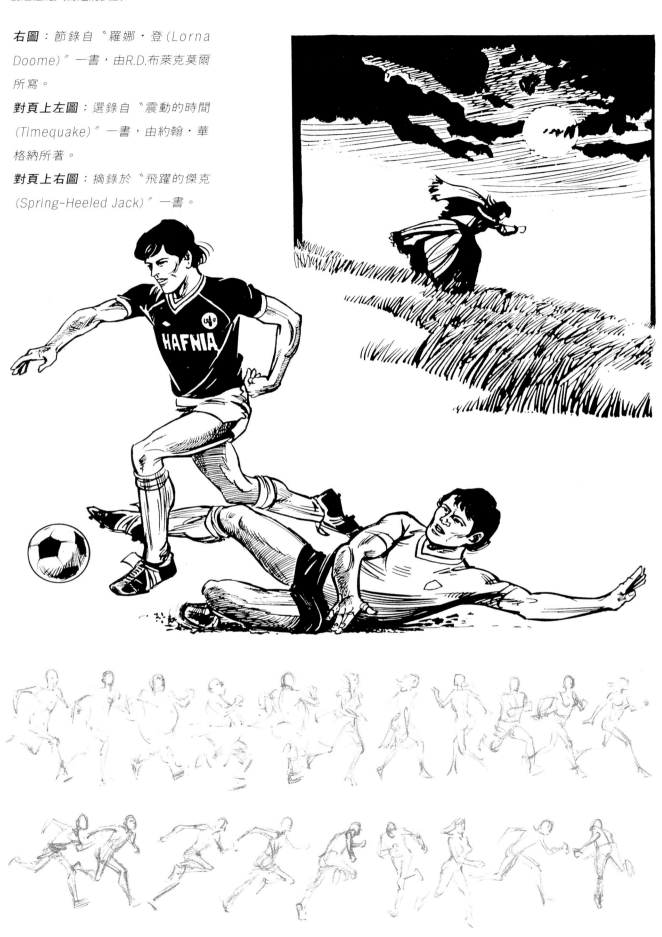

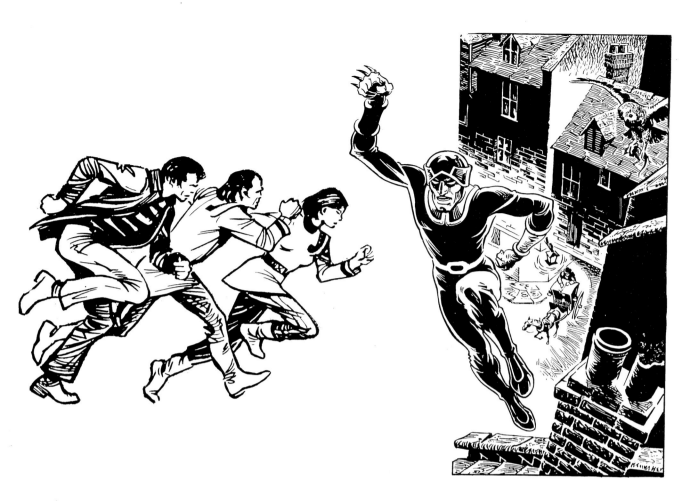

相同地，重量分配對身體所產生的影響，在跑步時亦同樣會發生。
如右下角的軍人將沈重的槍交替於左右手之間，與著地的腳同一
邊，如此可保持身體的平衡並避免跌倒。他的重力中心不是像站立
時垂直落在腳上，而是整個身體向前傾，並靠腿勁有效地向前衝。
在做任何動作的視覺分析時，都可運用第一章所描述的簡化骨骼法
或線條法來速寫動作。當你在繪圖時，試著以自己的肢臂來感受動
作的呈現，並運用鉛筆描繪出身體的動作與力道；如果你自己在動
作上有所經驗，則它會有效地在畫中反應出來。

運動雜誌所提供的照片雖可提供參考，但決不按著照片作直接的複
製，因為一張完美跑步形體的描繪必須以整個動態變化做考量，而
非只是參照一個停滯的畫面。此簡化的描繪式將可掌握與了解臂
部、手臂與整個動作間的關係。

僅閱讀以上的說明，將無法增進你的繪畫能力。你必須自己蒐集視
覺上所需要的資料，並做一些有關動態形體的重點練習，以便盡數
囊括於個人的繪畫經驗中。

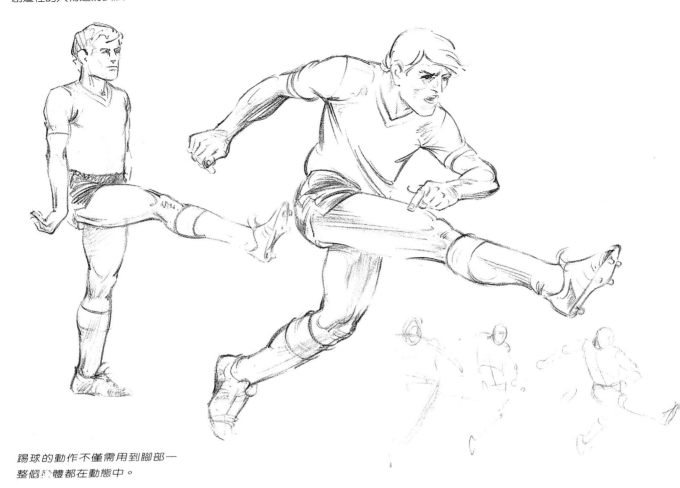

踢球的動作不僅需用到腳部一
整個身體都在動態中。

在前幾頁中針對描寫行走與跑步人物所提出的原則，與你所想畫的
任何其動態形體都是彼此相關的。如果你想當一位具說服力的畫
家，就必須完全了解上述的原則。

如果遇到任何困難，最好自己先操練一下整個動作，並注意你的身
體為保持平衡而自然做出的一些調整動作，這樣會讓你的畫變得更
具說服力。此頁上方的兩張速寫都是在描繪踢足球的男子；第一位
的動作是踢球，但如果球員要踢得恰當勢必就要率動整個身體，而
身軀與手臂都會有互動的配合動作。因此，該名球員即使用力再大
也不會失去平衡或失去控制。一旦你對描繪這些動作熟練後，就會
對前述有關動態形體的技巧駕輕就熟了。此祕訣可幫助你完全的瞭
解動作。

若以文字作描述時，這些原則可能讓人聽起來更加複雜，但實際上
它們確實是相當簡單的。因為在你的生活經驗中，無時無刻都在做
平衡性的調整動作，一旦你體悟了這些原理，就會很自然地應用在
個人的繪畫作品中了。

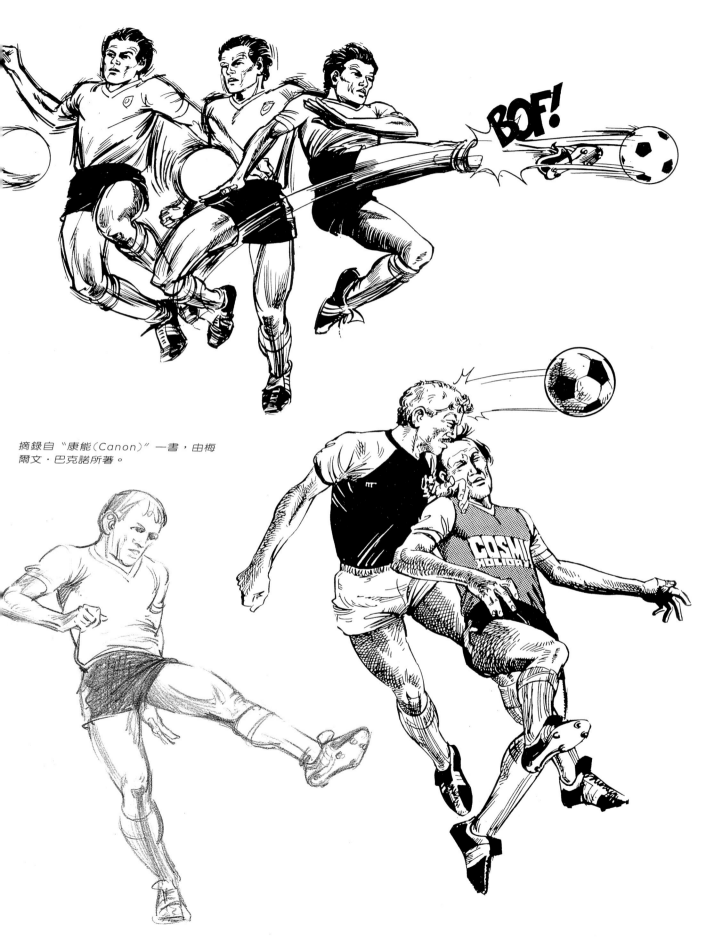

摘錄自〝康能（Canon）〞一書，由梅爾文·巴克諾所著。

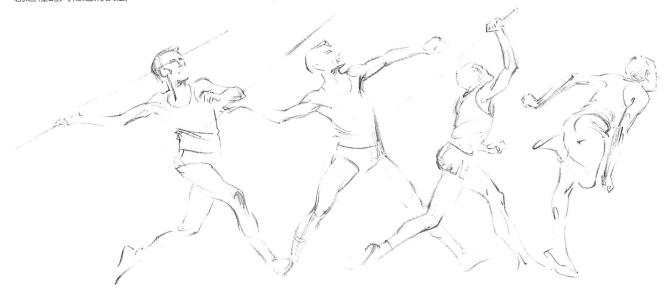

關鍵時刻

通常你想要、或被要求用一張畫面來表現一個完整動作時，此刻即須決定要畫哪一個動作；你的單張畫面必須表達出一個從頭到尾的完整動作。一張好的動態繪畫應該能很明顯地表達出剛發生過的和即將開始的動作，如果你覺的切入點是正確的，觀賞者將會看得懂你在畫的是動態形態。

在上方的連續動作圖解中，一位標槍選手正跑到執槍點，並用最後一步的衝力，讓身軀往後彎的扭力、以及伸張的手臂將標槍使勁地往前擲出去。接下來的三張圖片則呈現出右腳如何拉直，及臀部、肩膀和手臂是如何將標槍向前及向上擲出。在往前擲的關鍵時刻中，身體的長度加上伸展開的手臂，好像一個以左腳為軸心的槓桿。

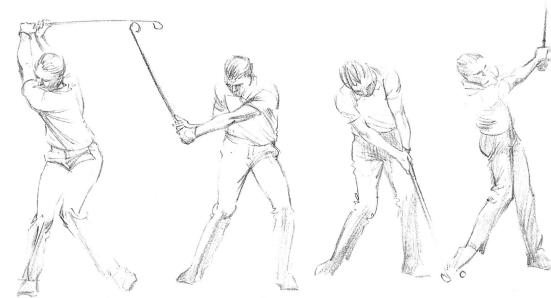

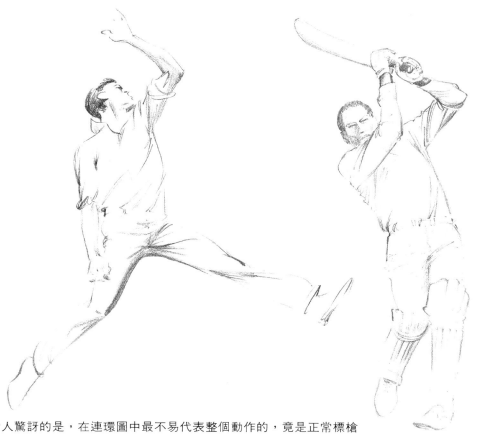

令人驚訝的是，在連環圖中最不易代表整個動作的，竟是正常標槍離開選手手腕的那一張畫面；在那一刻，雖然身體所有的力量皆集中在投擲上，然而他的身體姿態看起來卻相當不明確。同樣的現象亦很明顯地出現在打高爾夫球的圖例：在揮桿的剎那，無論是身體的姿勢或兩手臂的位置，都無法讓我們知道他在做什麼。

有鑑於此，通常最佳的動態形式是在關鍵時刻發生之前或之後。此原則用於各種的打擊動作上，堪稱爲〝金科玉律〞準則。此頁其圖例皆發生在關鍵時刻之前或之後；如板球選手的動作發生在接住飛往球門的球之前，而另外一張則是發生在打擊動作之後的立即動作。

（右）一張傑出的動態人物畫顯然是以關鍵動作剛剛發生完／或剛剛要發生的事件爲主。

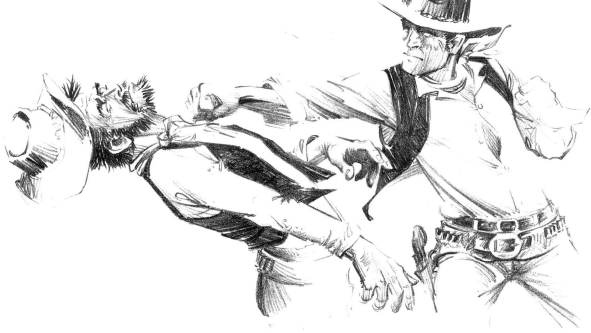

上圖的連續動作及左圖的兩個動態人物皆呈現打網球的姿態。在上圖的連續動作裡，球員只運用手臂和肩膀揮動拍，另外些微的墊起右腳以增加打擊力。

在第二幅的連續圖畫中，整個人物的全身上下皆被運用來完成強勁有力的打擊。上半身向後彎曲，使腿、腰、腹部及肩膀全都自動配合身體做打擊的動作；在打擊的瞬間，幾乎身體所有的肌肉都投入在此動作中。此範例生動的勾畫出運動員是如何充分運用身體來作出動作。

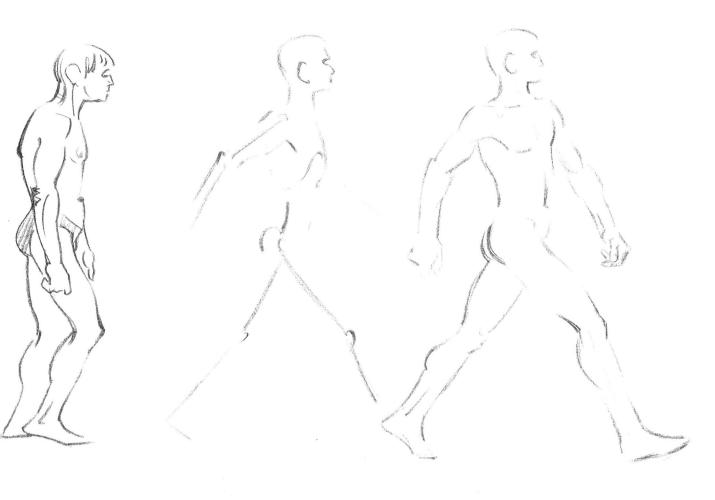

雖然我們不應該一直以運動員作爲討論的主體，然而我們可從中瞭解到他們如何以更完整的配合動作，達到加快速度與增加力量的效果。低效率動作意指較少的肌肉被運用到，且配合度差：看起來笨拙、無效率的動作往往都其於雙臂沒有完全投入動作的配合。

人們常以使用較少的肌肉來保留體力。一位很累或很懶的人，如上方左圖，他謹以最基本的腳步慢行，幾乎沒有運用到其他任何肌肉。右邊卻是一位精神抖擻的步行者，因用腰、肩膀與手臂的配合使此素描較具動作感與表達性。

此頁另外兩張圖例則呈現出整個身體投注動作的情形。所有的肌肉皆致力於激發身體最大的力氣與效能。這些動作素描表現出精神充沛的形態，而我們亦可直接觀察到張力貫穿全身的現象。

在描繪此類動作時，我們先畫出動作的解剖圖，然後再作形體的補足。在最後完稿時，仍須保留這些動態線，因爲它們是動作的精髓：如果完稿紙上沒有保留動態線，此張圖稿看起來將既呆板又缺乏說服力。

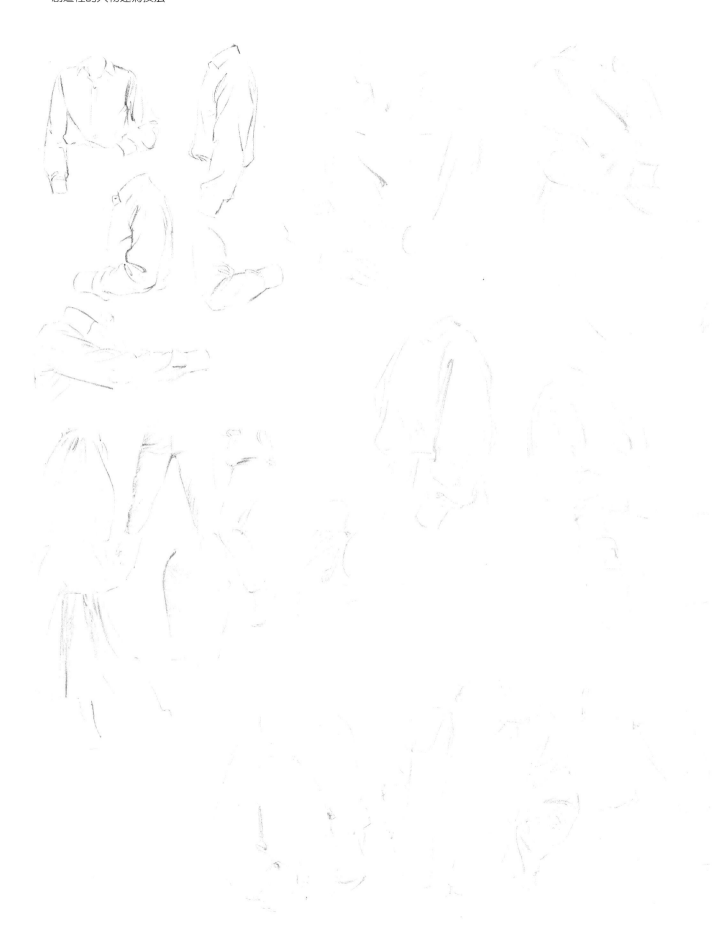

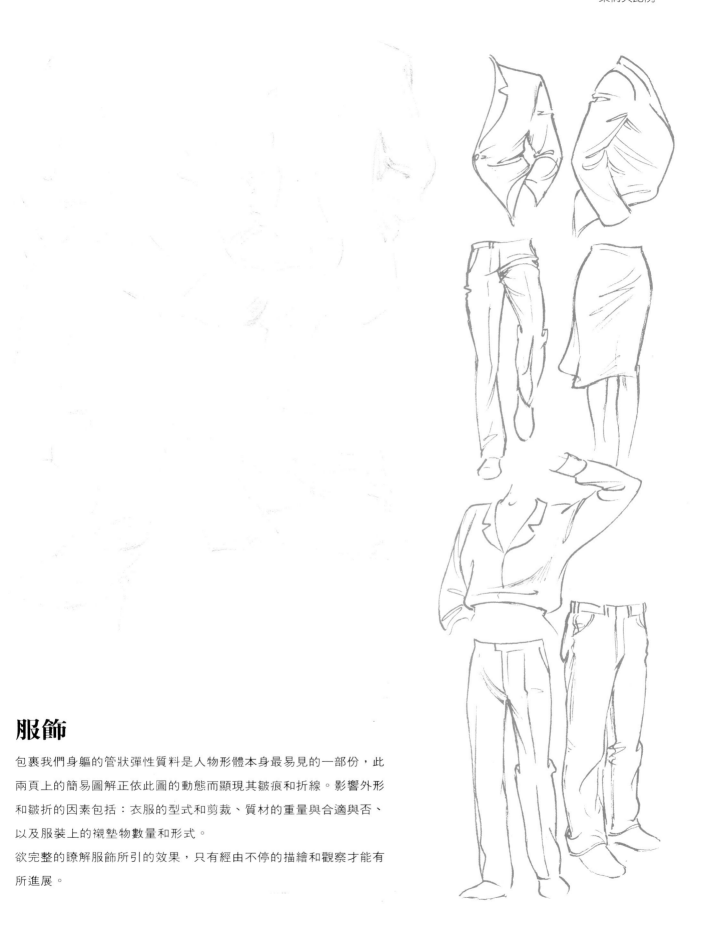

服飾

包裹我們身軀的管狀彈性質料是人物形體本身最易見的一部份，此
兩頁上的簡易圖解正依此圖的動態而顯現其皺痕和折線。影響外形
和皺折的因素包括：衣服的型式和剪裁、質材的重量與合適與否、
以及服裝上的襯墊物數量和形式。

欲完整的瞭解服飾所引的效果，只有經由不停的描繪和觀察才能有
所進展。

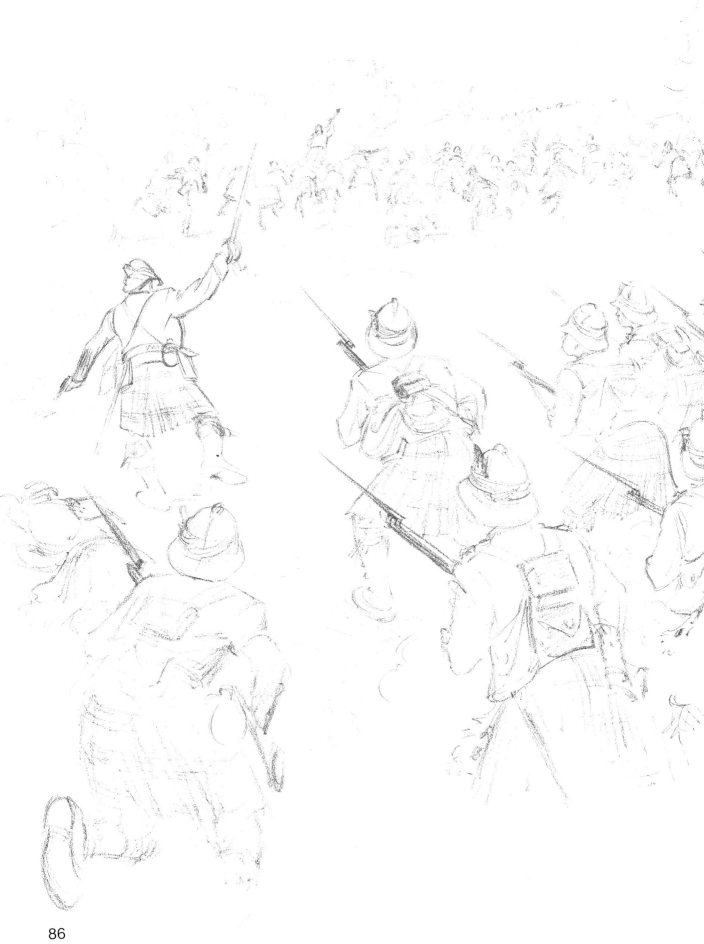

（左）這張作品是根據一位戰地記者莫頓・普萊爾，為倫敦新聞畫報所作的現場速描，事件為Tel-el-Kebir之戰。

第五章

運用想像來描繪

當你已具備人物寫生的經驗後，也擁有相關的人體結構與動作基本知識時，不用模特兒而僅憑想像創造力來描繪人物的畫作，將不再那麼令人望而生畏了。在畫室中對擺好姿勢的模特兒、以及對生活中活動的人們作素描，能夠獲得相當多有關人體結構與動作的知識，但並非是這些經驗累積的唯一目的。以此方式建立的知識是屬於直覺層次的，其本身可以增加經驗的庫存，以充實你的想像力，並給予你的作品表現的可能機會。人的形體如此細緻，動作範圍又如此寬廣，而表情更加意味深長，以至於沒有一個畫家敢宣稱已稱開發其所有潛在面貌。寫生能保持你的心靈開放並釋放想像力。如果你希望作品真實、生動、脫離時尚雜誌式的陳年老套，你必須經常回頭練習觀察與素描。

前面已經提過，現在正是開始走向運用想像與記憶來作畫的時機了。

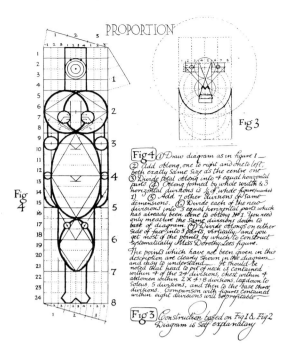

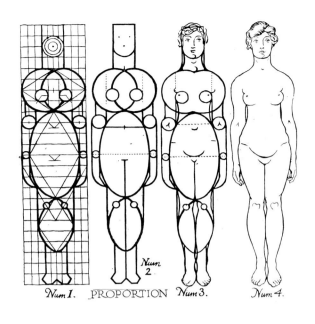

PROPORTION

Fig 3

Fig 4 ① Draw diagram as in figure 1. ② Add oblong, one to right and one to left, both exactly same size as the centre one. ③ Divide total oblong into 4 equal horizontal parts. ④ Oblong formed by whole width & 3 horizontal divisions is ⅔ of whole figure(marked 1). ⑤ Add 7 other divisions of same demensions. ⑥ Divide each of the new divisions into 3 equal horizontal parts which has already been done to oblong N° 1. You need only measure the same divisions down to base of diagram. ⑦ Divide oblongs on either side of face into 3 parts vertically, and you get most of the points by which to construct systematically Miss Dorothy Lees figure. The points which have not been given in this description are clearly shown in the diagram and easy to understand. It should be noted that head to pit of neck is contained within 4 of the 24 divisions, chest within 4 & abdomen within 2 × 4 = 8 divisions, lap down to Soleus, 5 divisions, and then to the base three divisions. Comparison with figures contained within eight divisions will be profitable.

Fig 3 Construction based on Fig 1 & Fig 2. Diagram is self explanatory.

Num 1. PROPORTION Num 3. Num 4.

Num 2

上圖：很難相信那麼毫無意義的蠢事竟然曾經被認眞地看待爲繪畫的方法—幸而已經是過去式了！原突圍布勞恩之 "寫生畫的圖像式方法

下圖：亞瑟·才登柏格的人物畫法包含以平面幾何圖形構成的軀幹，沒有考慮人體是在三度空間中六體的形體。

經驗豐富的畫家並不常意識到其作品在初步概念形成至完成之間的步驟；只有在面臨傳授技藝的時候，這個問題才會萌發出來。你心中有個意象，而在尚未定型之前，你可能會在紙上畫出好幾種不同的草圖；之後，選擇其一並精製影像以成一連串的程序。或者，一個剛萌芽的想法可能先以圖畫呈現，再經由潤飾、添加，讓畫面在紙上「成長」。有經驗的畫家自然而然會發展出一套自成一格的程序，但這程序多甚至也會依成形的作品或其原始動機的不同而有所變異。當然，如果你創造一套不變的成規，完全依據相同的步驟處理每一件作品，你將在可及的目標上爲自己設下不必要的限制。

對初學者而言，並沒有一套循序漸進的步驟，可讓他們馬上創作出好的想像畫。你的作品品質，會受經驗與作畫過程中想像力與創造力投入的程度所支配。練習其他畫家的作畫方法，確實相當能充實你的繪畫。然而令人惋惜的是，在本世紀仍尚存、或有畫作的上千名富有創意的畫家與插畫家中，僅有非常少數的人，曾經留下隻字片語，叙述他們實際作畫的程序。有廣大傑作傳世，卻鮮有文字說明這些傑作是如何誕生的！

在我開始撰寫本章之前，爲了要研究畫家們如何憑記憶作畫，我尋遍所有能找到的畫家與畫家的素描本與圖稿，也走訪了許多工作中的畫家們。

成名畫家的速寫簿與非正式的習作，在博物館與當地畫廊的出版室中均可得見。其中值得注意的是十九世紀的名記者，他們跟隨英軍經歷許多戰役，而將演習、戰爭和閱兵的畫作寄回來，刊登在家鄉的報紙和雜誌上。這些畫家的許多畫作以及完整的速寫簿，都收藏在倫敦徹西（Chelsea）的國立軍事博物館（National Army Museum）。這些作品讓我們看到這些畫家令人驚嘆的繪畫方法，以及他們的冒險生活。在華盛頓特區的國會圖書館（關於南北戰爭）以及國家資料處（National Archives）（保存了戰爭與海軍部門的檔案），都有相同的例子。這些藝術家所繪製的戰爭景象，是由速描圖重構而出，附有簡短的記錄，並常常是在戰火下冒著生命的危險所畫成，因此多被家鄉的雕刻家或畫家當作真實的參考對象，以繪製出戰役的全景圖像，並流傳至海外。

在插畫與藝術尚未被區分開來的時候，每一個藝術家都要接受憑記憶繪畫的訓練。在寫生課上，學生要練習視覺記憶的課程，例如讓模特兒擺幾分鐘的姿勢以供研究，而在開始繪畫前將模特兒遣開。畫好之後再讓模特兒重新擺出原來的姿勢，以對照準確度。一個極端的例子是維多利亞時期的約瑟夫·克勞霍（1861-1913），據說他從未以觀察法完成任何作品，都僅憑視覺的記憶。他的父親嚴格訓練他精確的觀察力，據說他毀去所有他覺得不適當的作品，並加以重繪（我非常反對你採用他的練習方法。依我的看法，過度依賴視覺的記憶力和回憶，是有相當大的缺點，這樣做必然產生刻板印象式的圖像）。

有創意的教師會幫助學生在沒有模特兒的情況下，有系統地描繪出人物，許多書籍也提供許多繪製人物的「簡便」方法。這些方法中有些是奠基於健全的原則；但有些卻將人物「簡化」成許多稀奇古怪的圓圈和圖像，使得讀者得到錯誤扭曲的人體觀念，這對於繪畫技巧的發展毫無助益。任何繪畫方法，若未以觀察和檢視真實世界作為基礎，都可能造成繪畫學習上的嚴重妨礙。請記住，憑記憶繪畫是一種附屬的工作，它可以讓你在整體人像作圖上提供更寬廣的創造性和表現性。藉此，你可以更自由地開發你的繪畫想像力，以超越你在畫室等情形下所描繪的一般圖像。

（右）這幾頁是摘自皮昌·兼特所寫的一本迷人小書，於1606年出版，書名為〝以筆、石灰與水彩作畫的藝術（The Art of Drawing with the pen and Limming in Watercolour）〞，書中所述，比迄今所傳授的更為精確。是專為所有年輕紳士、或其他希望成為美術方面優秀又獨具創意的專業人士而出版。

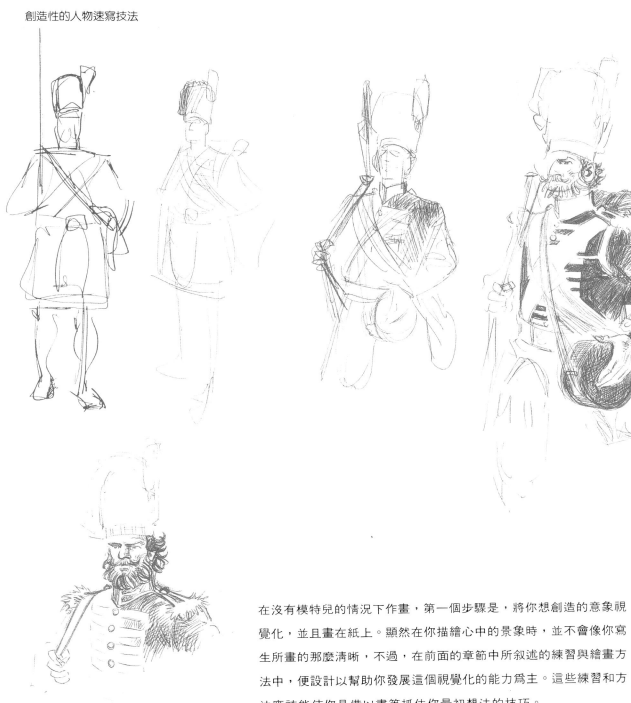

在沒有模特兒的情況下作畫,第一個步驟是,將你想創造的意象視覺化,並且畫在紙上。顯然在你描繪心中的景象時,並不會像你寫生所畫的那麼清晰,不過,在前面的章節中所叙述的練習與繪畫方法中,便設計以幫助你發展這個視覺化的能力爲主。這些練習和方法應該能使你具備以畫筆抓住你最初想法的技巧。

在以下的幾頁中,我們將看到一些不同的畫作,示範多種憑記憶作畫的方法。首先是一個站立的人像,描繪一個穿著制服的蘇格蘭士兵。

我們可以從站立的人像著手,設定姿勢與觀點──在這個範例中,他筆直站立,正面朝向我們。

從參考資料中,你可以找到頭盔的形狀與制服的樣式,所以一旦你設定了正確的比例,便可以畫一些頭部與臉部的素描,以決定人物的模樣。我畫了不同角度的頭部,以確定我完全掌握頭盔在頭上的位置。

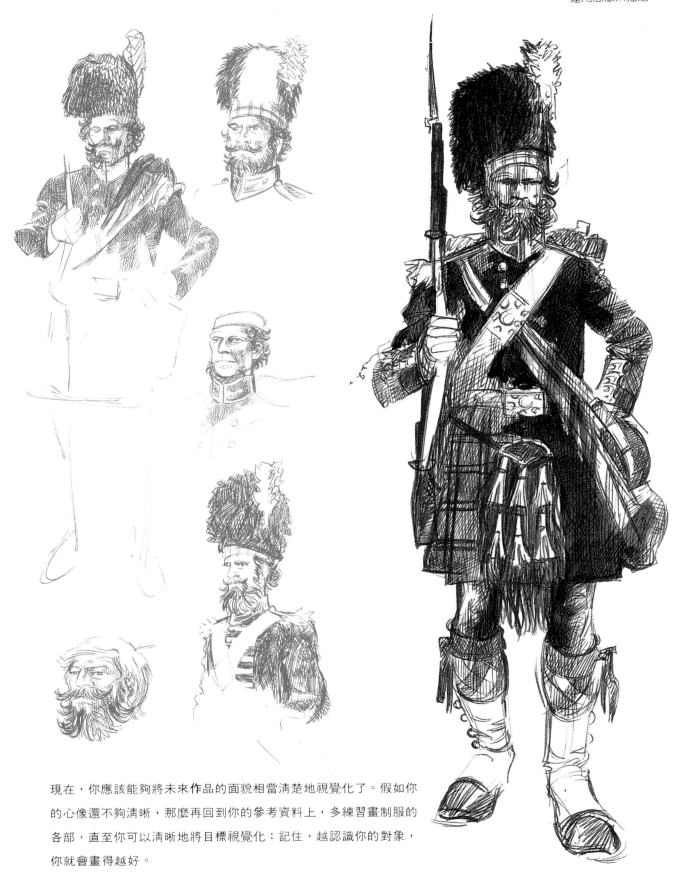

現在，你應該能夠將未來作品的面貌相當清楚地視覺化了。假如你的心像還不夠清晰，那麼再回到你的參考資料上，多練習畫制服的各部，直至你可以清晰地將目標視覺化：記住，越認識你的對象，你就會畫得越好。

主要的形狀和比例必須先設定好，接著處理細節部份，最後是樣式、質料與陰影。

在本頁的圖中，我所想表達的景像是一個穿著風衣的男人。我想像他的大衣領是豎著的，而外套在風中飄動。這個圖象非常清晰明白，以致我一下筆就先畫了衣領和大衣的下擺。畫完後我發現，如果將雙腿隱去不畫，整體會顯得更為有力。如此一來，飄動的衣擺就成了整幅畫的重心所在。尚待完成的部份只剩頭部，以及袖子的簡單數筆。

背景的建築物是後來加上的—這是絕不予以推薦的作法：主題與背景應當同時構思，這是定則。左下方的畫作顯示，當整幅作品是一氣呵成所構思出來時，作品會變得更為成功。有關這個主題，將在第七章作更詳畫的說明。

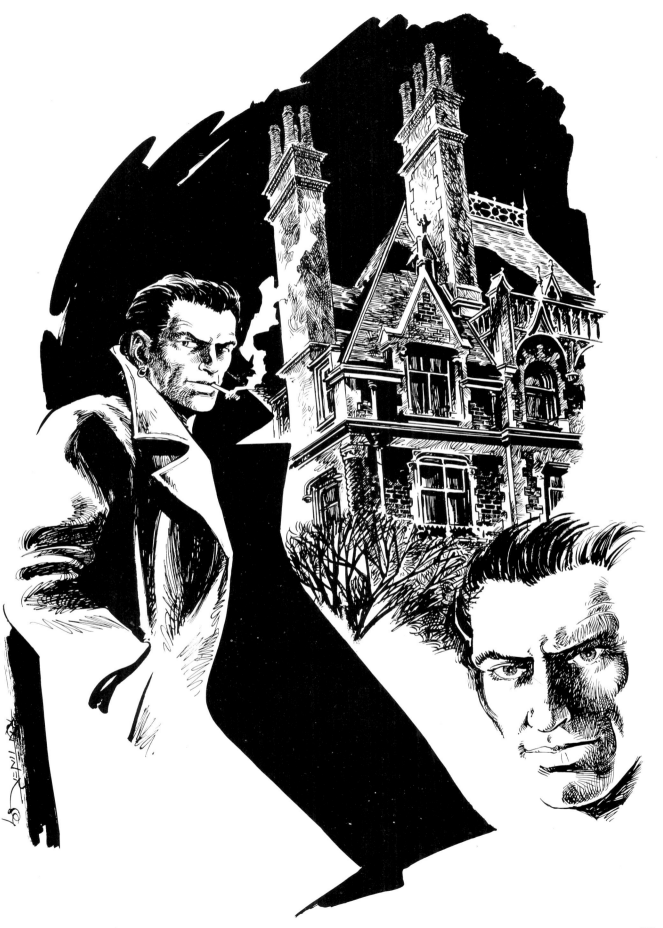

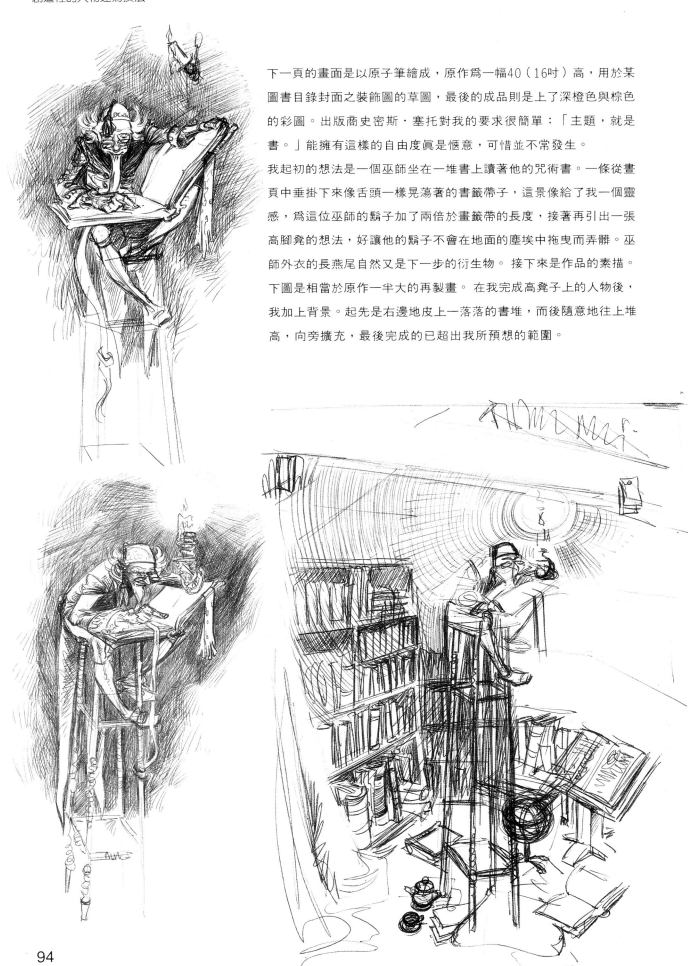

下一頁的畫面是以原子筆繪成，原作為一幅40（16吋）高，用於某圖書目錄封面之裝飾圖的草圖，最後的成品則是上了深橙色與棕色的彩圖。出版商史密斯·塞托對我的要求很簡單：「主題，就是書。」能擁有這樣的自由度真是愜意，可惜並不常發生。

我起初的想法是一個巫師坐在一堆書上讀著他的咒術書。一條從畫頁中垂掛下來像舌頭一樣晃蕩著的書籤帶子，這景像給了我一個靈感，為這位巫師的鬍子加了兩倍於畫籤帶的長度，接著再引出一張高腳凳的想法，好讓他的鬍子不會在地面的塵埃中拖曳而弄髒。巫師外衣的長燕尾自然又是下一步的衍生物。 接下來是作品的素描。下圖是相當於原作一半大的再製畫。 在我完成高凳子上的人物後，我加上背景。起先是右邊地皮上一落落的書堆，而後隨意地往上堆高，向旁擴充，最後完成的已超出我所預想的範圍。

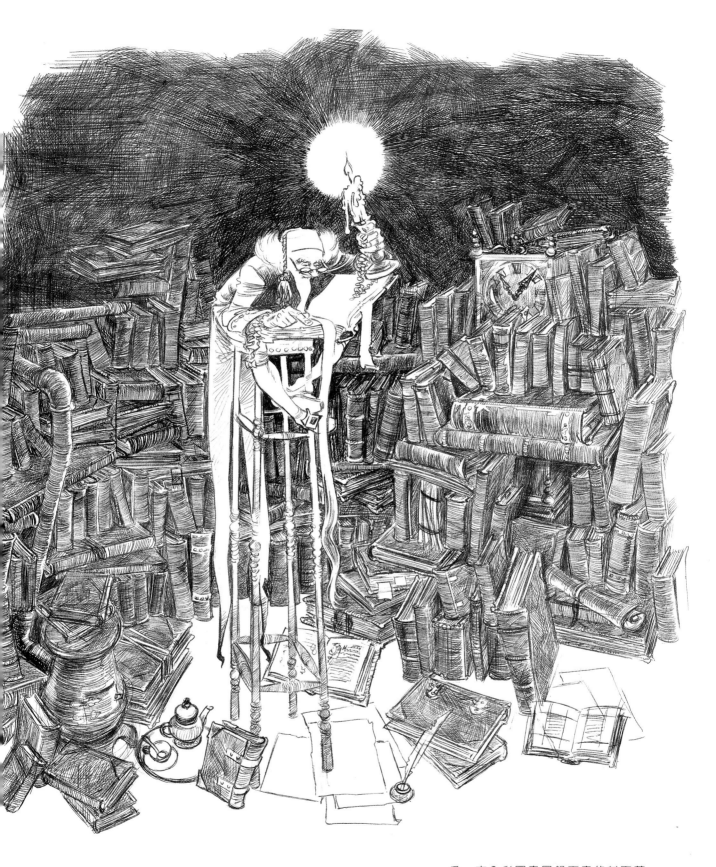

為一本全彩圖書目錄而畫的封面草稿。

這件作品是一頁插圖的部份。此插圖是在敘述一對兄弟，其中一人將被人嫁禍一樁行刺未遂逃逸事件的犯人，而另一人發現了這危機，且能夠及時營救他。由於這是故事中的一個高潮，因而一幅戲劇性的插畫便顯得相當重要。

軀體與四肢的揮動線條必須先設定，以便創造出動作的整體印象。我會不厭其煩地再三強調，如果你想畫行動中的人物，則動作線必須先勾勒出來。如果之後你仍舊對視覺化感到困難，可能應試著回到第54-55頁基礎人體的部份尋求解決之道。在你能清晰勾畫出心中的動作之前，十幾、二十次的預備習作是有必要的。

我會在鏡子前擺動作，琢磨衣服上的皺摺。這些線條可加強動作。最後的結果看似容易一理當如此。步驟一，先建立心中清晰的畫面，因為它決定了這類動作畫的最後成功。

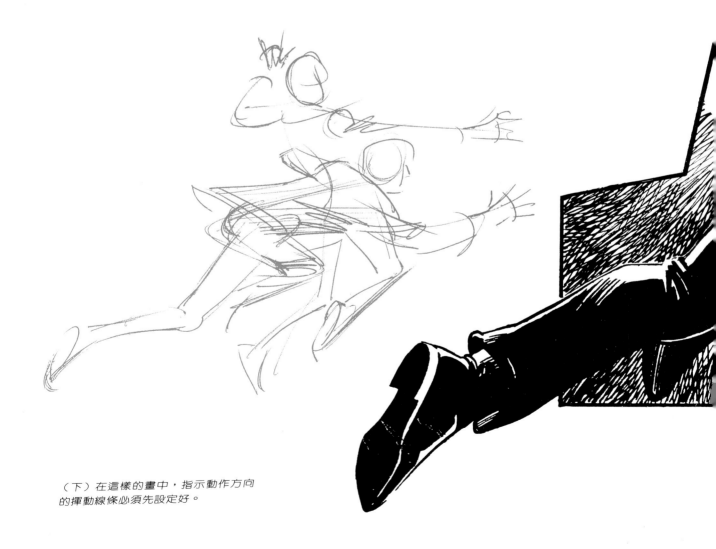

（下）在這樣的畫中，指示動作方向的揮動線條必須先設定好。

本圖取自書中圖頁的一部份，由卡
農，梅爾文．巴格諾所作。

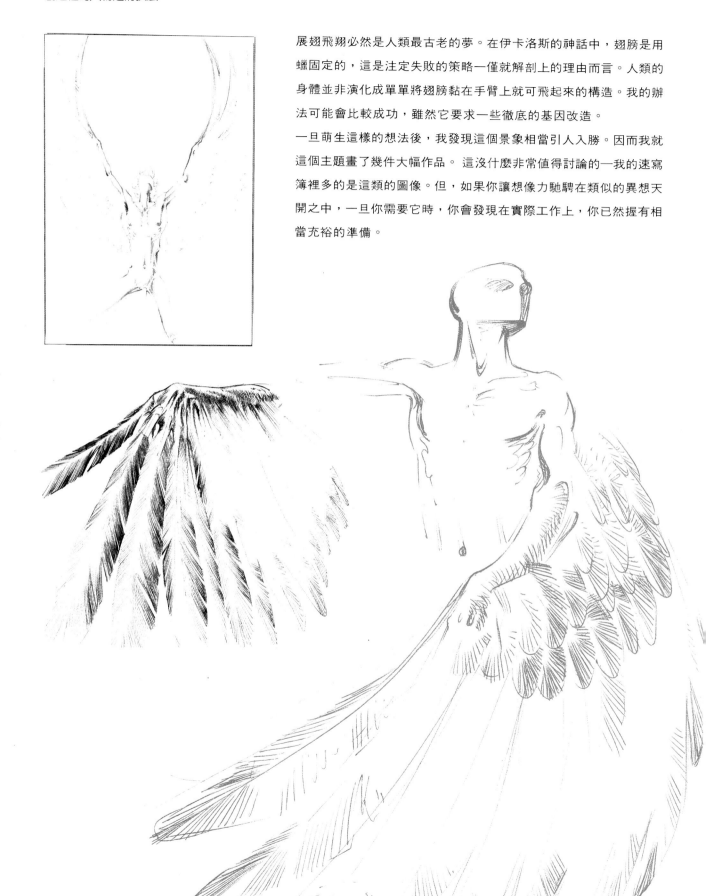

展翅飛翔必然是人類最古老的夢。在伊卡洛斯的神話中,翅膀是用蠟固定的,這是注定失敗的策略─僅就解剖上的理由而言。人類的身體並非演化成單單將翅膀黏在手臂上就可飛起來的構造。我的辦法可能會比較成功,雖然它要求一些徹底的基因改造。

一旦萌生這樣的想法後,我發現這個景象相當引人入勝。因而我就這個主題畫了幾件大幅作品。 這沒什麼非常值得討論的─我的速寫簿裡多的是這類的圖像。但,如果你讓想像力馳騁在類似的異想天開之中,一旦你需要它時,你會發現在實際工作上,你已然握有相當充裕的準備。

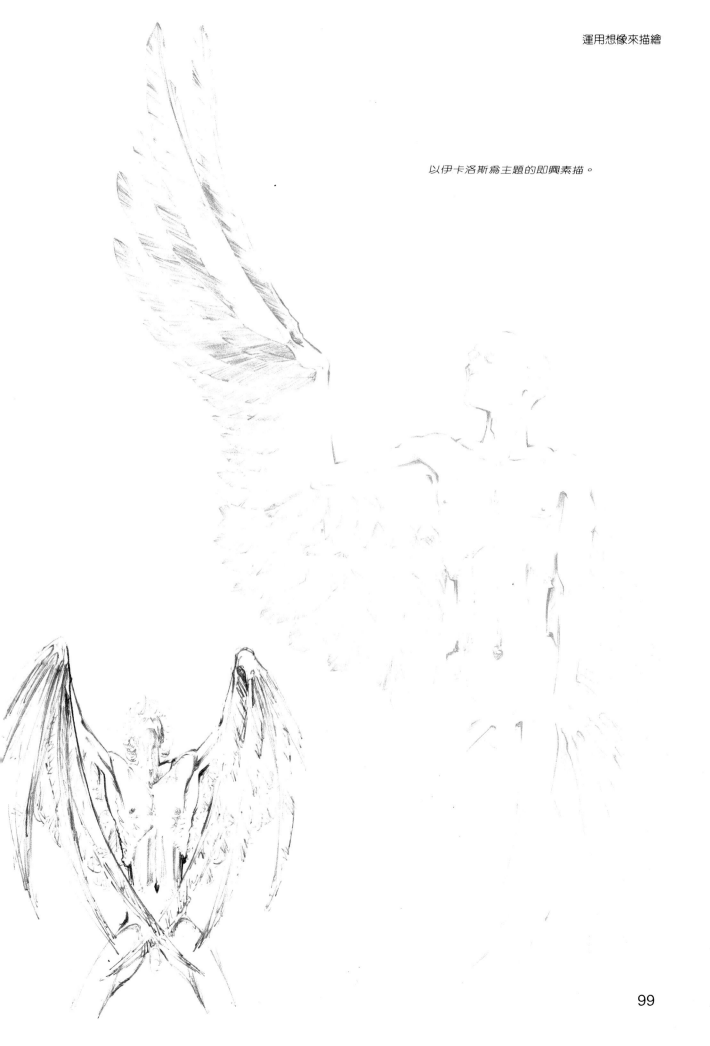

以伊卡洛斯爲主題的即興素描。

這兩頁的圖片使我能夠在閱讀短文時，相當清楚地看出整群人的排列。

第一幅畫的是一名僧侶，偷溜出修道院參加節慶，喝得爛醉如泥而被人用推車送回來。事實上，沈重的衣服形成人物的部份特徵，這使得我第一次描繪時將人物畫得如同球柱。由於我需要畫好幾個僧侶，所以我便就近借了一些服裝，請我的家人穿上並擺出姿勢，好讓我熟悉僧侶的舉止看起來究竟是什麼樣子。

第二幅描繪的是另一本書上的一個小段落，主題是一群修士使用草藥療法治療喉嚨痛。同樣地，人物的排列是最先決定的，接著才是手部和臉部的細節。

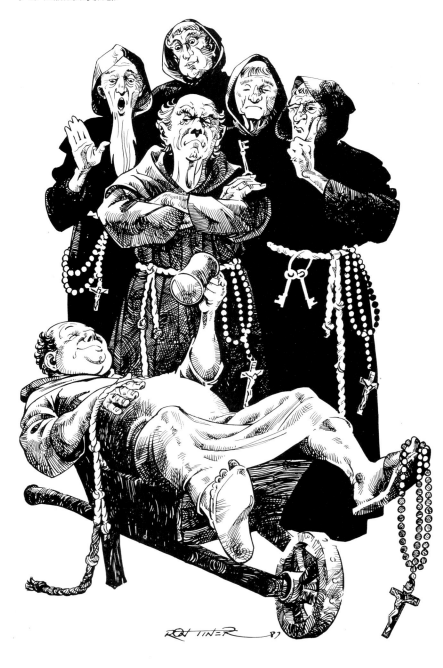

（下）插圖摘自〝約克夏奇譚（York-shire Oddities）〞，巴淋—顧德著。

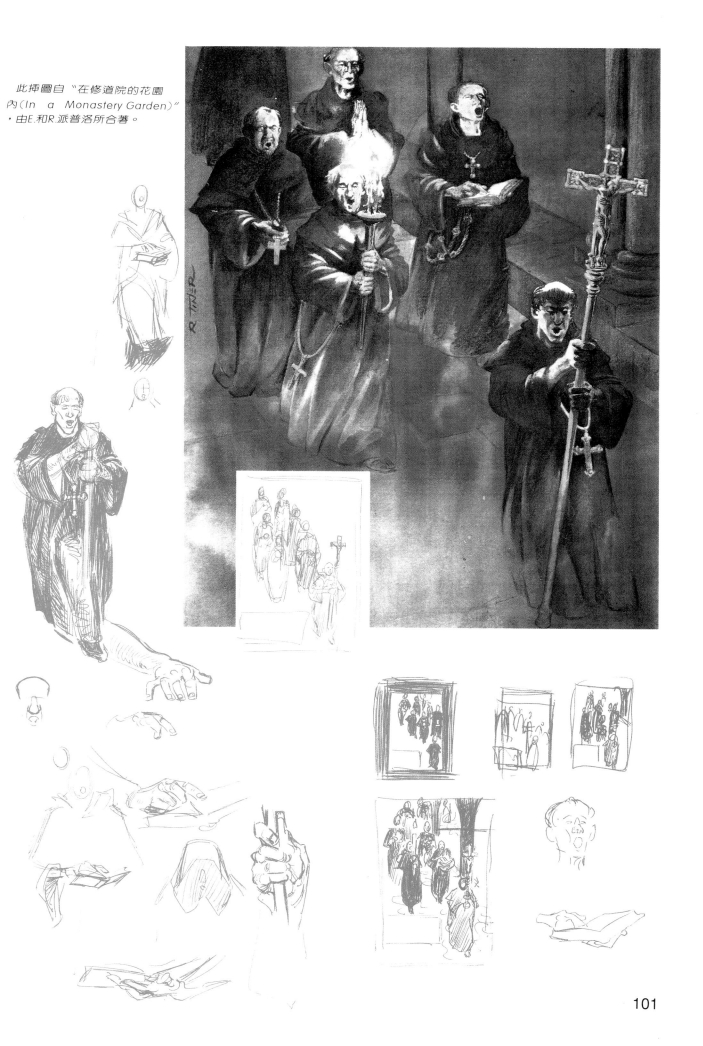

此插圖自〝在修道院的花園內(In a Monastery Garden)〞，由E.和R.派普洛所合著。

為 "執行令 (Mandamus)" 所作的人
物素描，柏納·金所著。該素描約被
重製成眞人大小。

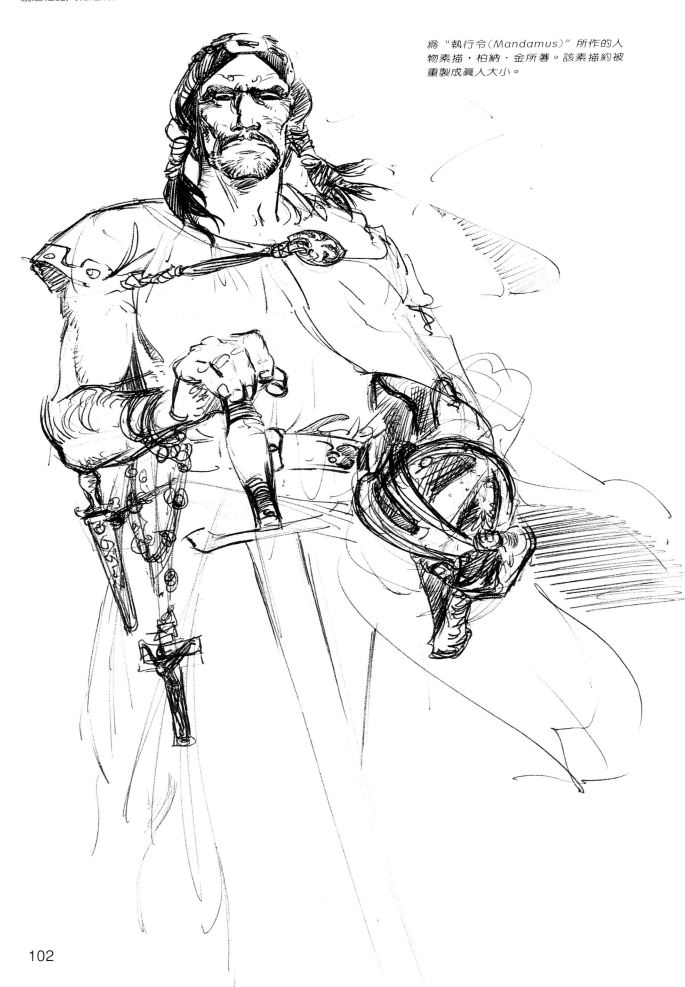

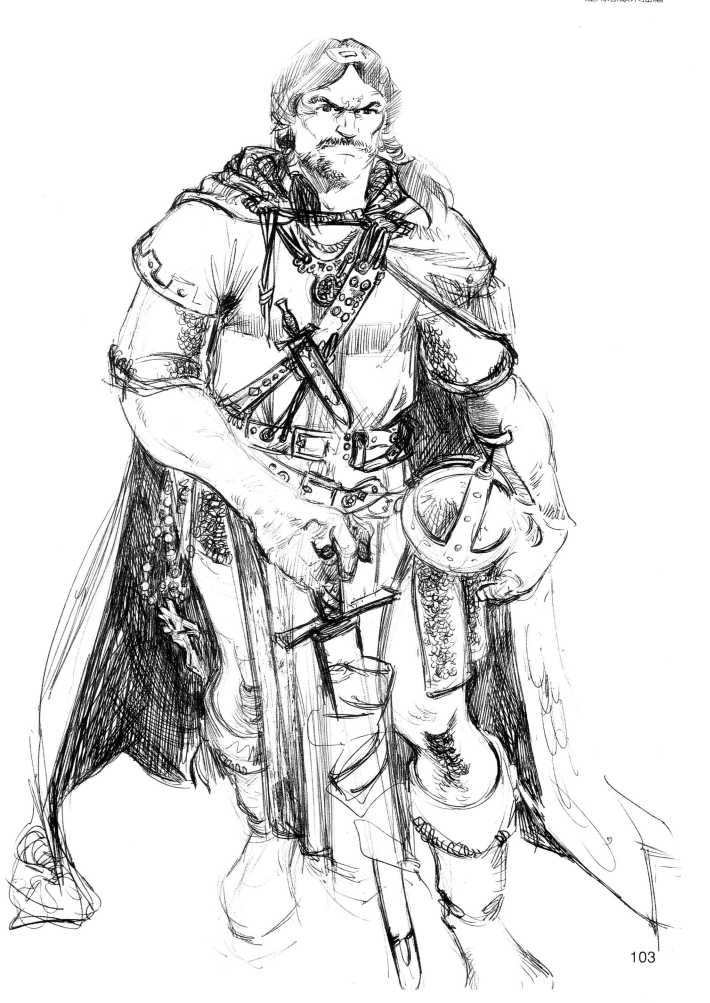

104

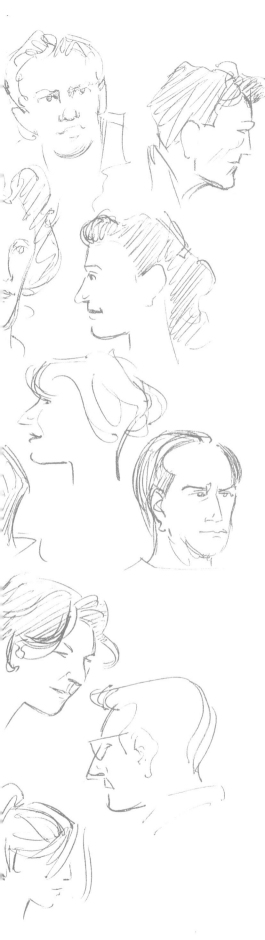

第六章

個性與表情

截至目前為止，我們幾乎都在討論一個假想的角色「標準型」。我們研究過他的構造、比例、姿勢與動作；但僅僅順帶簡短地提及一些非常明顯的個體差異。

人們在身體構造、比例及臉部特徵上有相當大的差異性，但這並意謂我們可以在畫人物素描時，任意扭曲或忽略精確性，而將之歸為解剖學上不顯著，但卻應是每個人都具備的特點。身體與臉部外觀上的變異以相當特殊的方法呈現，因此個人都相當符合一般的體型與臉型—雖然是在一個廣泛的範圍內。

幾百年來，許多科學與（主要是）偽科學條約被引用為體型分類的理性研究。這些研究普遍聲稱性格與命運可藉由觀察臉部、或手部的形狀與特徵、還有掌紋、或體型與比例的特徵來預知。這些說法大都被淘汰了。這一章我們將探討人的外貌是如何形成差異性，為什麼人們看起來彼此不同，這種瞭解將有助於讓我們的人物具有個性。

臉部

劇作家克里斯多弗・馬羅(1564-1593)將特洛伊戰爭的發生歸咎於海倫的美貌。雖說是她為這次大規模的造船行動負起全責，這是不太可能的說法，不過，很少人會否認臉部是辨識人的重要性。 如果展示幾張個人照片，再加上一點誘導，幾乎每個人都能對照片中的人物個性品頭論足一番。如果這實際反覆做幾次，應當會得出一個相當值得注意的共通性。

我們常常在作類似的評鑑，就以此點作考量，我們也許會期待在臉部特徵與性格間建立一套可信的索引可能性。自古以來就有許多理論，試圖對所感受到的人臉與其背後的關連作分類。

上圖：摘自拉伐特的書：1.「好的感覺」：1.「謹慎」；3.和4.「我到目前為止只看過少數這樣的容貌，融合了才能、善良、毅力與謙卑於一體」。

關於額頭低與大鼻子就有一長串特徵及其心理的意涵，這部份意見相當紛歧。目前可能是最持久的一個例子是：一位瑞士人相學家約翰·蓋斯柏·拉伐特(1741-1801)的研究。隨著18世紀，科學思想往形式化的知識系統發現的普遍潮流，他出版了一本〝人相說(Physiog nomische Fragmente)〞(1775-8)，收集了以剪影呈現的大規模不同臉型的研究記錄，包括臉的斜度、前額高度、下顎突出度等等。冗長而輕蔑的謾罵，散見於序言及整本書中，為難那些質疑他的〝科學〞的正確性的人們。當然，最終他的結論被證實幾乎是主觀判斷，而有些還是對他個案性格的先前瞭解。

因此，雖然他想一般人可能隨時會贊成的基礎歷程合理化，但這個已不怎麼名譽的企圖還是落得悲慘的下場。

所有的臨時演員都會告訴你，他們可以演的戲劇角色範圍受到他們外觀很大的限制，而在那範圍內的角色和他們自己的個性幾乎沒什麼共同點。

看起來，似乎每個人都會依外表判斷別人的性格，但並沒有任何證據可以證明他們真實的依據。的確，現代的研究已經顯示，我們所據以判斷性格的因素，說得好聽一點，是曖昧不清的；說得不好的話，根本就是錯的。幾乎每個人都會感到驚訝，強生博士竟然曾被一個當代的觀察者描述為有一張「痴呆的臉，五官乏善可陳，一點靈敏的跡象都沒有」；而在北部文藝復興時期，智者伊拉斯謨斯(1466-1536)因為頭很小，以致了讓自己看起來正常一點，終其一生都帶著一頂特別設計的假髮和大大的四角帽，從不曾在公眾場合中取下來。

然而我們在這方面的偏見，仍時時刻刻由我們所看的電影、電視節目與小說中持續地強化著。娛樂媒體中，壞人總是又矮又醜，而英雄總是高大英俊、且有個方下巴，女主角則一定美如天仙，不管這些在現實生活中是如何不斷被強烈的事實證明為罕有現象。

下圖：臉的臉面。一凸面、凹面與平面。一摘自〝人相學(De Humana Physiognomina, 1847)〞

關於肖像畫的心理洞察，已有許多說法，我認為這提供了一個方
向。在畫臉部時，你的敏感度能夠傳達相當大的部份。你自身知覺
度的品質及繪畫技巧將決定人物繪畫的成功與否。

下面是一些決定容貌差異的結構性因素及其說明。

種族

對種族的定義—由一群跨國的科學家草擬，而由聯合國兒童基金會
（UNICEF）於1963年發表—有如此說明：「科學家一致同意，今日
的人類都屬於一個單一的物種，即智人（Homo sapiens），且起源
於同一血統。」 由於人群四散而隔離，並各自發展，經過一段相當
長的時間後，如今我們熟悉的種族特徵，乃是由氣候和其他環境因
素造成的。

關於現存主要不同的種族數目，有不同的說法，但根據許多分類架
構顯示，主要的民族有七個：美洲印地安人種（Amerindian）、波
里尼西亞人種（Polynesian）、澳大拉西亞人種（Australasian）、東
方人種（Oriental）、印地安人種（Indian）、高加索人種
（Caucasian），以及非洲人種（African）。在每一種族內，當然還
有更細的分類。

有兩個種族在數量上佔支配地位：高加索人種與東方人種，合起來
佔全球人口的92%。

不過，也許種族上的對比相當明顯；種族間的相似性卻遠勝於其相
異性。不同種族的人也有可能在外貌上相像；舉例來說，同時高加
索人種的兩個人，在容貌上也許有更為顯著差異。種族在外貌上的
差異自是不言自明了。

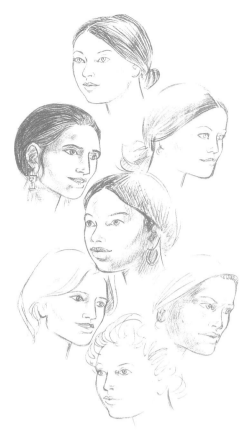

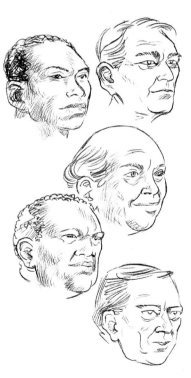

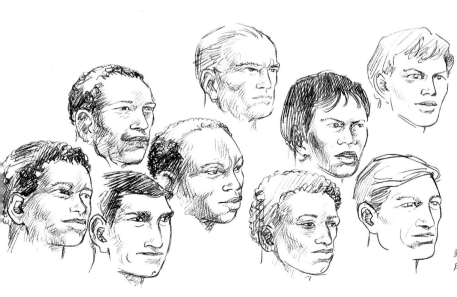

（右）本頁的插圖顯示，種族這個因
素在決定個體容貌的獨特性上，其作
用是多麼地微小。

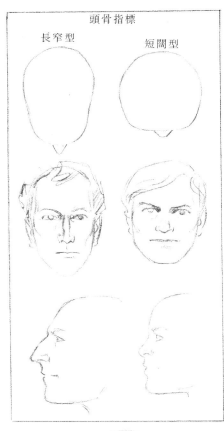

頭骨指標

長窄型　　　　短闊型

臉部結構

根據人類學者所使用的頭骨指標，可將頭型分為兩種極端：

· 長窄型 (dolichocephalic)

· 短闊型 (drachycephalic)

中間的類型將此兩個極端形式的個性表現無遺。如果你將臉畫在氣球上，那麼如圖所示，將氣球擠壓會使臉變長，五官靠緊。兩眼距離變窄，而為了維持呼吸管的管暢，鼻子則更加向前突出。這便是一張突出的長窄型臉孔。如果將氣球往兩側拉，便形成一張相當扁平的短闊型臉孔。

為了方便解釋臉部結構，我們將臉部分為三個區域：

· 頭蓋

· 上顎，或臉部中央區域

· 下顎，或下巴

由於臉部中央區域的複雜骨骼連結著頭蓋，因此頭蓋部位架構出整個臉部向度。如果頭蓋長而窄（長窄型），鄰近的部份也較狹窄；相對地，如果頭蓋是短闊型，那麼臉部也會是短闊的平扁形式。因此我們可以看出，在很大的程度上，不同臉型取決於頭蓋的形狀。

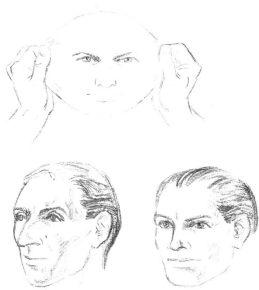

長窄型　　　　短闊型　　　　中間型

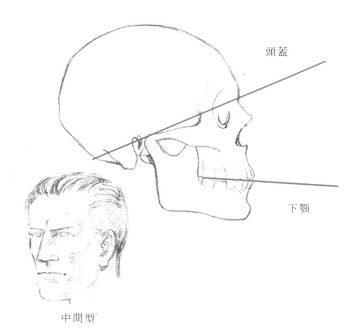

頭蓋

下顎

當然，大多數的頭蓋形狀是落於這兩個極端之間，有些頭骨同時呈現出此兩種極端的特徵（中間型）。頭蓋和臉的中間區域是向前長的，但下顎部份向後連接至耳朵，必須向下方（以適應牙齒）和向兩側延展，兩排牙齒才能互相咬合（見圖解一）。

如果下顎向前方延伸得不夠，則下排前端的牙齒的咀嚼時，將不能和上排牙齒對正（見圖解二）。因為在吞嚥時需要靠兩唇封閉空氣，所以這個缺陷也會造成問題。這種情形可能導因於時常用下唇抵壓上排牙齒內側（見圖解三），持續的壓力會使得上排牙齒向前突出。

下顎也可能過度向前伸展（見圖解四），過長的下顎也會造成咀嚼上的問題。

（下）此兩頁的插圖取材自D.H.安洛 〝臉部成長(Facial Growth)〞和B.H.布洛德賓登Sr.,B.H.布洛德賓登Jr.和H.金登〞牙齒發展成長的Bolton標準

嬰兒頭骨與成人頭骨的比較

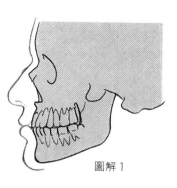

圖解 1

圖解 2

下唇將上排牙齒向外壓

圖解 3

圖解 4

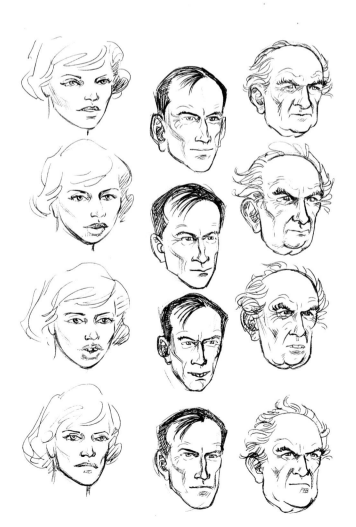

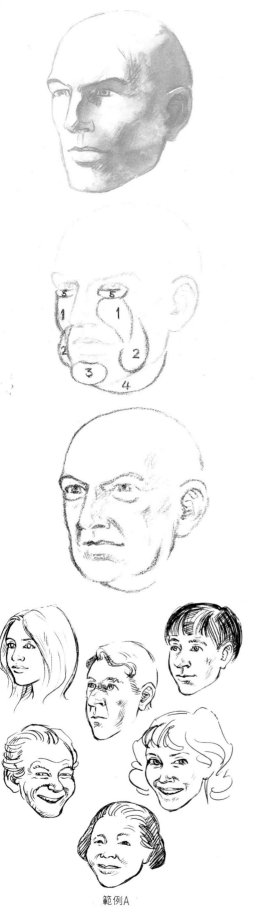

範例A

柔軟組織

潛藏於臉部皮膚之下，肌肉之上的是一層皮下脂肪。雖然這層組織相當厚實地附於臉部的大部份區域，但是其人仍有幾塊脂肪軟墊，對表面形狀的構成有相當重要的影響。

在嬰兒兩頰（咬肌和頰肌）兩塊肌肉間，有個「吸吮塊」，它們能夠幫助吸吮，並使嬰兒臉部保持「圓滾滾」。嬰兒長大後，它們便消失，而許多脂肪塊開始形成，填充在骨頭和肌肉間並塑模著臉部。

年輕的時候，全身的脂肪都是光滑結實的，兩頰及下巴處的脂肪塊緊密地聚集成平滑的輪廓。中年初期，它們開始鬆弛，並且逐漸清楚地互相分離而成為脂肪沈澱。

只有在極少數發展的研究中曾提到臉部的獨特性。我發現沒有人注意到臉部這方面的個別差異，所以我將其稱為臉部差異的塑造系統。

在許多人臉上，脂肪軟墊會在口鼻肌上的兩側堆積，這使得鼻子與嘴部的兩側形成兩團小塊。此區域覆蓋的位置在每個人臉上有些小小的不同，圖解中編號1的地方是通常覆蓋的位置在每個人臉上有些小小的不同，圖解中編號1的地方是通常覆蓋的位置。當年時，這塊軟墊開始鬆弛，形成嘴角紋。因此，我特別將此軟墊稱為口鼻軟墊。如果夠大的話，它們會在年輕時形成「蘋果腮」，而隨著年紀增加，便成為「垂肉」（例A）。

口鼻脂肪塊有時會擴展得更廣，如圖解2的位置所示。有些臉會卻不會。我再使用拉丁文術語，將其稱為側向軟墊。在中年晚期的肥胖者身上，它們也會形成「肉垂」。

第三個脂肪塊的位置最常見，幾乎在每張臉孔的下顎都可發現（3），稱為下顎軟墊。有時它會形成裂縫或酒窩，有時也會在下顎骨中央下方出現一條小溝痕。到了中年，這塊軟墊開始鬆弛後，便常墜低而造成雙下巴。

第四塊軟墊最不常見，可以在過胖的人身上看到。它位於顎兩側，喉嚨與下巴之間，我將其稱為下顎側部軟墊（4）。在年輕人身上，它會使臉部渾圓；在老年人身上，它會使得肥胖者的喉部完全隱沒，此時也可能會出現中央溝（例C）。

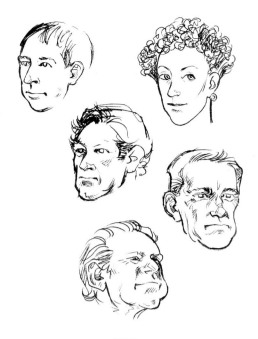

我們也可以將「眼袋」視爲另一塊脂肪軟墊。這個眼側脂肪軟墊也不一定在每張臉上都出現。

所有這些脂肪塊都穩固地附於皮膚上,並隨著皮膚移動。它們像水囊一樣,當附近肌肉縮短(例如發笑時),它們便擠壓突出。如此一來,具有較大脂肪軟墊的臉孔,在形狀上變化會較大。D例的胖老者清楚地顯示出這個現象:臉部兩側的顴骨並未附有脂肪軟墊,所以維持結實不動。但下顎不但移動並且還改變了形狀。臉部兩側的脂肪向上擠壓至眼睛下方,眼側軟墊也被向上擠壓成爲狹窄的新月形。

畫臉部動作時,你必須瞭解臉部形狀改變的方式。你必須知道臉部哪一部份有穩固的軟骨,哪一部份在表面下有著骨頭和可動的組織。知道脂肪軟墊的位置,能夠使你在畫同一張臉的不同表情時,還能保持相似性。

範例B

範例C

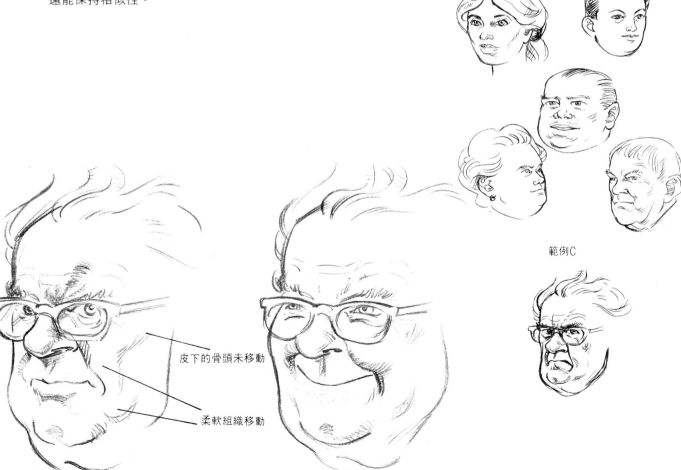

皮下的骨頭未移動

柔軟組織移動

範例D

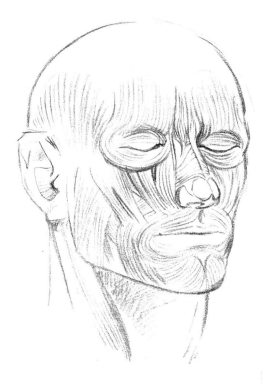

臉部表情

臉部有許多層肌肉，使我們能夠表現細微的動作，並幫助我們表達感情，但是基本上，臉部的肌肉結構十分簡單。這些肌肉一端附著在骨頭上，另一端則連接著皮膚。例如張嘴眨眼的動作，便是由嘴部和眼部的括約肌所控制。

在過去三百年間，有許多探討人類臉部表情的著作，其中最知名的便是由查爾斯·達爾文(1809-1881)所寫的〝人類和動物的情緒表情(Emotion in Man and animals)〞(1873)，他認為人類的情緒表達方式更進一步證明了他的演化論。藝術家較感興趣的是法國解剖學家吉永·達旭尼(1806-1875)的著作，他認圖區分出每一塊臉部肌肉的表達功能。然而很多時候，整個臉部的細微表情，是由一群肌肉聯合運作而完成。

要瞭解臉部的表情，一方面需要長期的觀察，一方面需要瞭解骨骼構造和表面柔軟的組織。

對頁上圖：*臉部表情是由表面柔軟組織的運動而完成。*

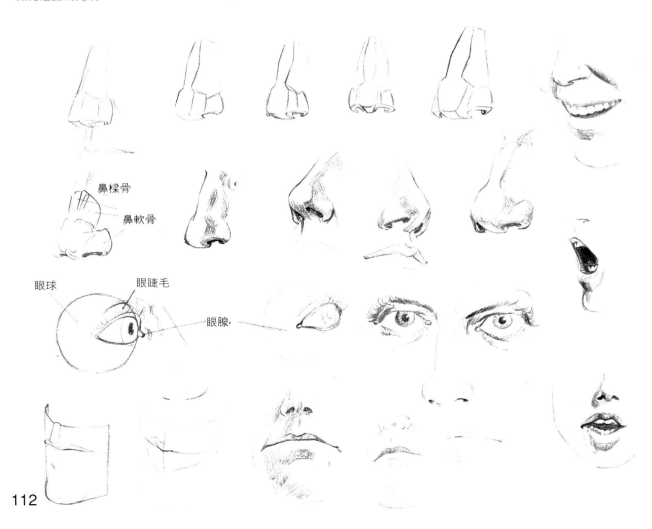

鼻樑骨

鼻軟骨

眼球　　　眼睫毛

眼腺,

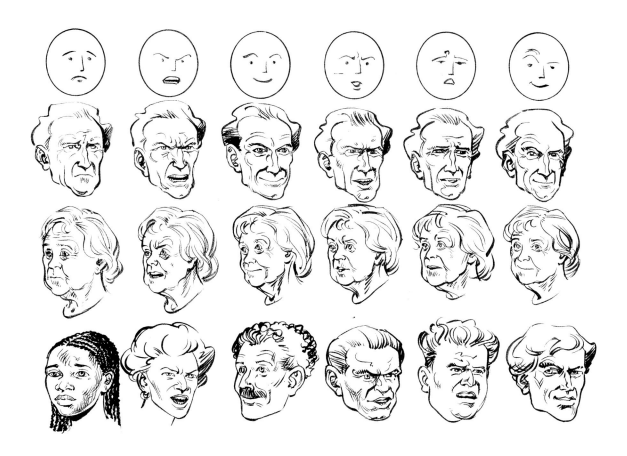

老化

孩童的皮膚是柔軟、結實、有彈性的，但隨著年齡的增加，皮膚會
逐漸起皺紋、衰老並且出現斑點。老年人的皮下脂肪較薄，而且兩
頰和下顎的肌肉鬆弛，形成鬆垮的下巴和雙下巴。更老的人，臉部
的脂肪體會鬆垮成水袋一樣彼此分離，並且和皮下整體肌肉組織相
分離。

口鼻部位的皺摺會加深，臉部的皺紋也會出現在特殊的位置。正如
此頁插圖所示，這些皺紋包括眼部的魚尾紋、額頭的抬頭紋、眼鼻
之間的法令紋、以及上唇兩旁的溝紋。這些部位的脂肪體會在內側
和下側形成溝紋，而在形態上更顯分離。

下顎和喉嚨上方的皮膚，會隨著肌肉一起鬆弛。有兩項因素使得此
部位拉緊：一是由於牙齒的鬆落使得兩顎閉得更緊，以致下顎更向
前伸；二是由於雙肩之間背脊弧度增加，頭部向前下方突出，使得
頸椎必須向後弓起。這兩項因素造成顎下的皮膚拉緊。

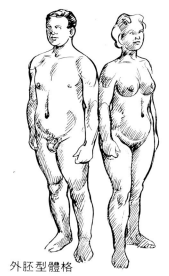
外胚型體格

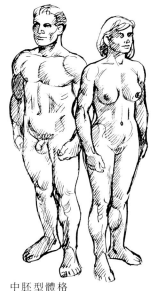
中胚型體格

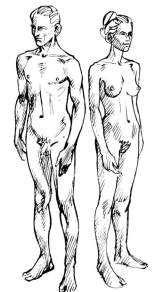
內胚型體格

體型

在十六世紀初艾爾入雷徹特‧杜格(1471-1528)便小心地大量測量了不同比例的男性與女性,但他並未發現這些差異範圍有什麼型式。希臘時代的生理學家希波克拉底(460-377BC)只指出兩種特殊的人體體型:

‧高瘦形體格(phthisic habitus)

‧矮胖形體格(apoplectic habitus)

之後的調查發現,這並不能涵整個範圍,所以便出現三種或甚至更多的體格區分,義大利解剖學家Viola還提出「混合式」的形態。到了近幾世紀,人類體型的調查成為體質人類學的研究主題之一,因而提供了我們基本的分類系統。

一九三○年代末期,美國心理學家威廉‧謝頓設計了一套現代體型分類系統,稱為體格分為法。謝頓區分出三種基本體型:外胚型(endomophic)、中胚型(mesomorphic)、和內胚型(ectomophic)。簡單地說,可以理解為肥胖(外胚型)、強壯(中胚型)和纖瘦(內胚型)。雖然這些區別並非如此表面化,不過仍可大致地說:所有的體格結構都可歸到此三類型中。高度在這套分類系統中並不重要,在正常身高範圍內,這三種體型都會出現。

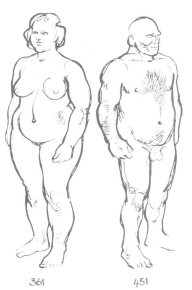

361 451
外胚式中胚型體格

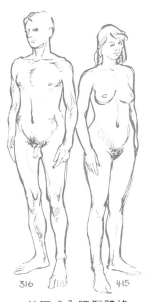
316 415
外胚式內胚型體格

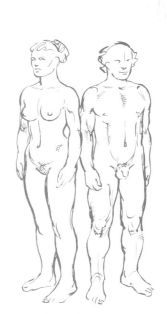

謝頓指出：大部份的個體並非只顯示出一種體型的特徵，並且程度也不相同，所以他便以 1 至 7 的分數，為個體進行三種體型的評分。他將三個分數排在一起（外胚型分數放第一位，中胚型分數置於中間，內胚型分數擺最後面），每個個體的體型便可由三位數字顯示出來。例如，117顯示的是純粹外胚型，171是純粹中胚型，117則是純粹內胚型。這種純粹的體型非常罕見，大約是兩百人才有一人，而絕大多數的人都同時顯現出三種型特徵。當然，其中會有一種體型特徵最為顯著。

·外胚型體格

外胚型體格者外表顯得較胖，豐滿，呈圓形，且皮膚下滑。腹部突出，四肢短小，且手腳較嬌嫩。肩部輪廓窄小、平滑呈圓形。頭部呈圓球狀，上額朝天且五官小。內部臟器大而健壯，骨頭小，骨骼突出部位較圓，脊柱直。

·中胚型體格

中胚型體格者外表較方，較有肌肉。肩部寬大，腹部小，四肢大而長。皮膚和頭髮粗糙。臉部大且頭骨小。內部骨骼粗重，脊柱正直。

·內胚型體格

內胚型體格者曲條且瘦弱，少有脂肪和肌肉。胸部扁平，四肢細長。肩部可能較寬，但常傾斜。臉部小但頭骨大。內部骨骼細，突出部位明顯。脊柱輕微向前駝。

從這兩頁的插圖中，可看出此三種體型可以用不同的程度，組合出各種不同形式的人體。

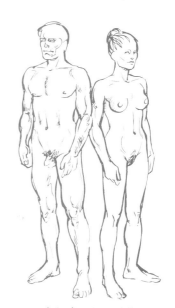

中胚式外胚型體格

中胚式內胚型體格

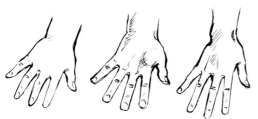

外胚型體格　　中胚型體格　　內胚型體格

Andrew Rage

Terror
(as described by Engel)

（右）兩幅取自亨利‧希登斯所著的
〝修辭式手勢與動作之圖解(Illustra-
tions of Rhetorical Gestures and
Action)〞的圖畫：上圖「嫉妒的憤
怒」；下圖「恐懼」）

動作手勢

身體藝術者（例如演員）常會使用姿勢來表達特定的心情、情感、
或傳達訊息。姿勢和手部動作正如表情一樣，是可讓人們彼此瞭解
的訊號傳達方式之一。

在歌德式和文藝復興時期的藝術中，有關手勢的情緒表達，範圍都
相當小，並且形成固定的傳統。然而最近三百年，由於演員與演說
者的幫助，許多手勢系統得以形成。根據亨利‧希登斯所著的〝修
辭式手勢與動作之圖解(Illustrations of Rhetorical Gestures and
Action)〞（1822），十八世紀末期的一名德國「修辭學家」英格爾
試圖精確地找出「最能真實表達」特殊情感的動作。「有個簡要的
例子（英譯為Siddons）可看出他文章中的普遍特色：「氣憤會使
得手臂充滿能量而不自主地顫抖。激動的眼珠在眼眶內滾動，並投
出兇狠的目光。手和牙齒會彼此摩擦震動……」十九世紀末，一名
法國理論家法蘭寇斯‧戴爾薩特（1811-1871）設計出一系列的練
習，提供演員更細緻的表達方法，但流行一陣子之後，如同英格爾
一樣，也變得不受歡迎。

現在，電視鏡頭使我們能夠逼近演員，即使是眼珠的輕微轉動都能
被察覺，這使得我們需要以更細緻的途徑來運用身體表達情感，不
論在舞臺或畫中都是如此。

聞名的史丹尼斯拉夫斯基法，即是鼓勵演員尋找和表演內容相同的
個人經驗，讓他們的手勢和動作是出自經驗與瞭解，而不是習得
的、僵化的固定形式。

這對於人物畫家也很有用。以現化的眼光來看，過度強調情感的誇
飾法十分策拙，手勢也最好是適當地表現出來，而不是刻意誇大。
我們會在第七章中，更精細地闡釋這種畫面情感的誇飾。

無庸置疑地，手勢在人類的社會互動中扮演了極重要的角色。當代
的研究發現，非語的溝通和無意識的手勢，在互動時相當重要。這
也提供了人物畫家相當豐富的資源。人類學家以「身體語言」一
詞，來描述這種細緻微妙的溝通。

戴斯蒙‧莫里斯所著的〝人類觀察(Manwatching)〞(1978)和
〝人體觀察(Bodywatching)〞(1985)是有關此一研究領域的通俗
經典。
今天，我們閱讀他人感覺和態度的能力，可能學得比以前還好，所
以我們必須小心，不要讓我們所畫的人物姿勢傳達出太強的訊息。

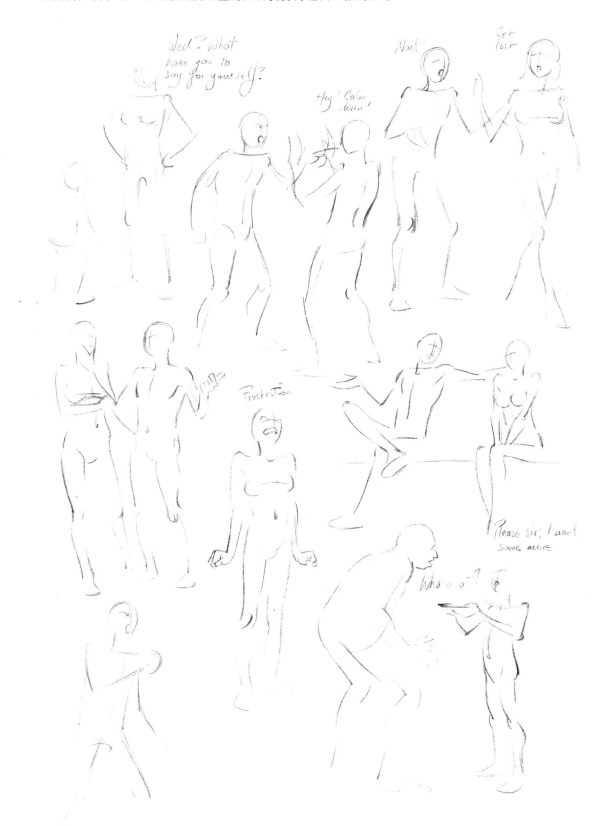

本頁：為〝執行令（Mandamus）〞所
作的素描，柏納·金著。

對頁：《Le Morted' Arthur》一書中
梅林和烏塞·賓德羅根的素描，湯瑪
斯·梅勒理爵士著。

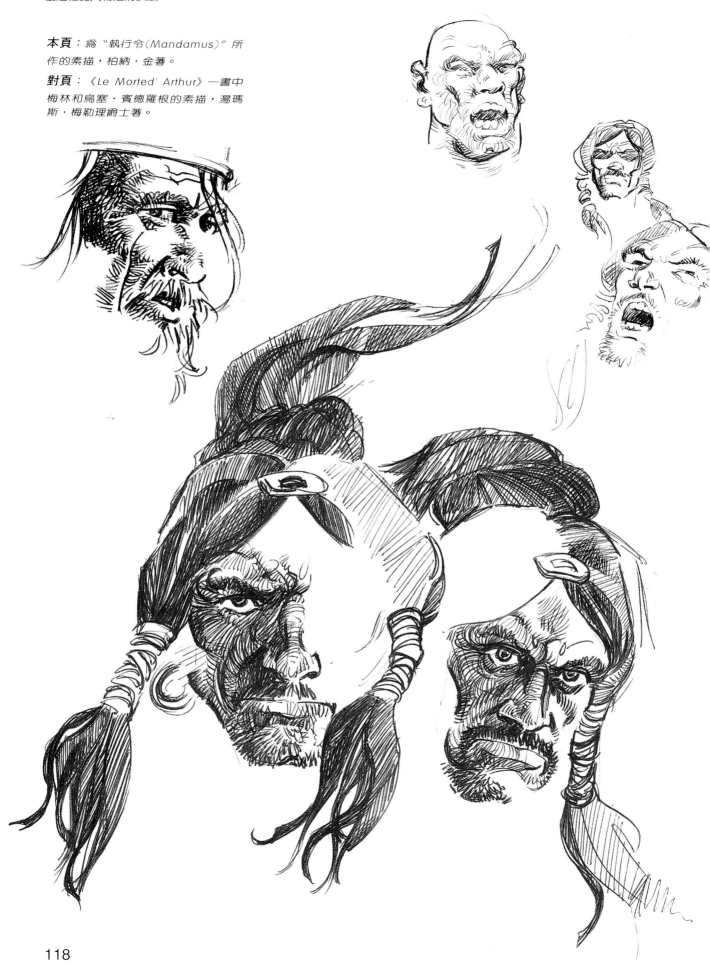

第七章

構圖

〝構圖〞這個名詞指的是,將彼此相關的各種繪畫元素組合在一起,一完成一張圖畫的方式。一張畫作的成敗,構圖的好壞通常比內容畫的好壞來得重要。

目前我所畫的人體素描,除了偶而了背景和氣氛會有少許遠景外,大致上都是孤立的。

但這如同在92頁上看到的,好的圖畫並非任意將你想要的全部東西都納入畫面中,就算完成。前景、遠景和配景、以及主要的趣味中心,在圖畫中都各有各的地位,必須聰明的加以安排,才能創造出統一的畫面。因此,在構思一幅完整的人物畫時,我們必須考慮一些重要的構圖問題。

縱觀整個西方藝術史,許多科學家以提供藝術家畫出完美畫作所需的安全配方爲終身職志。希臘哲學家亞里士多德(西元前384-322)曾寫道〝一件完美的藝術作品,其結構是如此緊密,如果任何一部份遭到變換或移動,則整件作品將會被破壞或改變。〞這句話可以作爲判斷一件作品好壞的原則,但是,若要作爲創造作品的指導方針恐怕助益不大。

一般說來,精確的數學比率更能提供有用的建議;其中最廣爲運用的是〝黃金率〞或稱爲〝黃金分割率〞,這是歐基里德於西前三世紀正式提出的。他主張在分割一條線時,較短一邊與較長一邊的比率,正好是較長一邊與整條線的長度時,此比率正好是美學上最完美的比率,第122頁上的長方形就是依據這個比率畫出來的。短邊和長邊的比是1:1 618或大約是1:13。據說在文藝復興之前,藝術家們就已知道這項法則,此點由西方多數的偉大繪畫作品中就可驗證;但是,當實際加以運用。顯然地,藝術家們就算知道黃金分割法則,最後還是依賴個人的美學判斷。這打破了好的畫作只能經由精確的計算和測量才能完成的論點。我們在本書中第二章有關人體比例的討論裡,可以發現原用來定義美觀和完美的數學比率,實際上只不過是有用的工具罷了。就構圖本身來說,直覺恐怕比數學定理來得重要。

(左)依據線性透視法所描繪的街景架構。

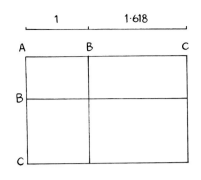

（左）依據黃金分割率所畫出的矩形分割線條。在此理論中，短邊（AB）長度與長邊長度（BC）間的比和另一側的長邊長度（BC）間的比和另一側的長邊長度（BC）與全邊長度（AC）的比率提供了完美的線條分割；此比率約等於1：1.618。

線性垂視法

如果要在二度空間平面上表現三度空間的物體，線性方視法是極為有用的作畫方法。對於這種方式的起源，今日的說法比較複雜；一般認為是十五世紀初的正統建築理論，出自文藝復興早期的建築師菲利波・布魯內齊（西元1377-1446）。

簡單的說，透視圖法就是賦予畫面深度的方法；它能夠使畫紙上所畫的東西在空間中呈現出堅實和立體的感覺。

許多的現代藝術家排斥此種方法，他們其中有些人寧可自行創造自己的空間幻象，其他人則認為以系統的方法創造第三度空間幻象是不恰當的；為了能夠精確的呈現物質世界，具備基本透視法知識是必要的。

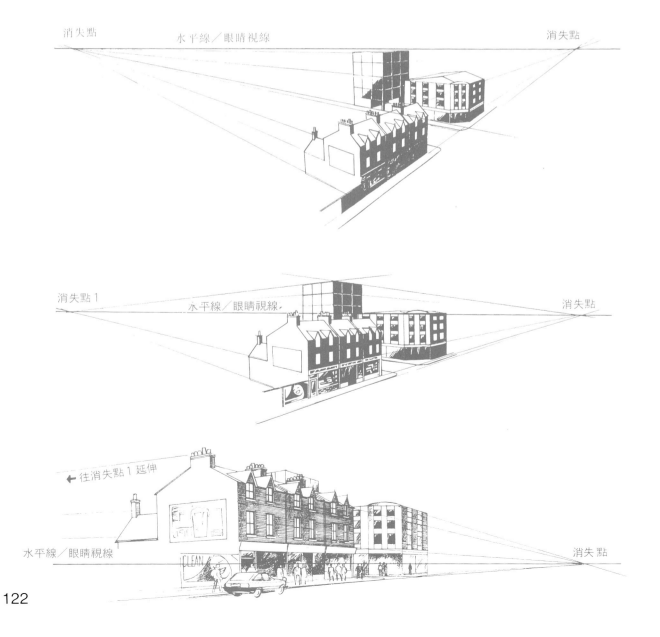

首先，必須先畫出一條水平線—代表肉眼看得見的最遠距離—由於陸地表面曲度的關係，天空和陸地彷彿在此交接：線條的下方是地面，上方則是天空所在。當物體遠離我們時，似乎是朝著線上的消失點逐漸變小。

左方是三張建築物的畫面，第一張的視點在地平面上，第二張在屋頂，第三張則在馬路的行人上。我們要注意的是，一旦視線降低，水平線也將隨之降低。事實上，圖中的水平線始終和我們的視線一樣高，因此，我們又稱水平線爲視線。

由於一張畫面中所有東西的視點通常都在同一個位置，因此視平線面好橫越圖片。我們並不是眞的能看見一條水平線，因爲高的物體可能會遮蔽我們遠方的視線；但是我們必須在心中所有的東西，以確保畫面的調合。

左圖：廣告上的影像。
下圖：球隊抵達伊斯坦堡的景像，使用佳能相機所拍攝，由馬里文·貝格諾所著。

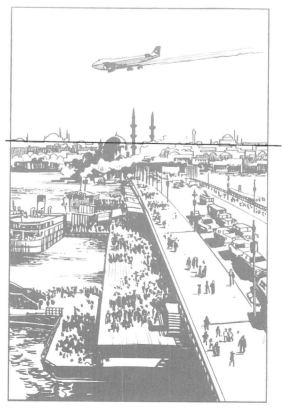

如果你是中等身高的人,你的眼睛距離地面大約是1.7公尺(5呎8吋),當你站在馬路上時,你的視平線應該和第一張圖片中所顯示的位置一樣。此視平線的位置決定了畫面中所有物體的定位,所有圖片內超過你身高1.7公尺的物體都會在此線的上方,任何低於1.7公尺的物體則會在此線條的下方。

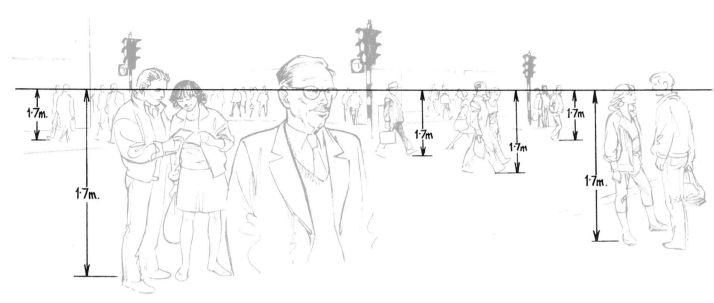

如果一個身高和你相同的人站在你的正前方,他的眼睛會和你的眼睛一樣在同一個水平面上,所以他們也會在你的視平線上(A);如果某個人的身高比你高,那你的視線可能只到他的下巴(B);又若是比你矮,則你的視線會超過他的頭頂(C)。

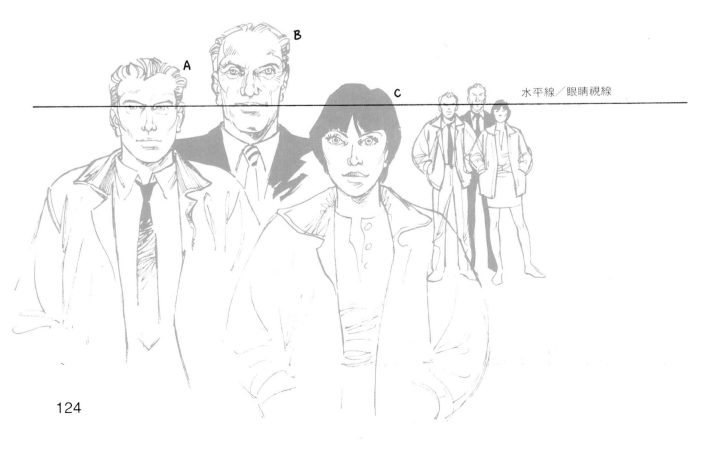

如果現在這些人站的比你遠,而地面是平的話,他們會顯得比較小(因為站得較遠),但是就你的視線而言,他們的身高還是一樣,你的視平線會在同一個高度橫越他們。因此,只要他們是站在你畫面中的任何平坦地上,他們都將和你的視平線保持這個相同的關係。

無論你的圖畫中有多少個人,你都可以根據他們和你的視平線之間的相對位置,決定出這些人物的實際大小。如果你所畫的人物身高比你高,那麼他的眼睛位置會在高於你視平線的相同高度上;如果你所畫的是一個小孩,那麼他的頭將始終在低於你的視平線相同距離上。此外,房門頂端將超越此線,而車頂將會低於這條線。因此,畫面上的每扇門和每個車頂,不論位置在哪裡,都會高於會低於你的視平線。

如果你決定採用高於平均身高的視點作畫—舉例來說,你或許假設自己站在一個高一公尺(3呎)的箱子上,那麼你的視平線將比畫中所有人物都高出一公尺。同樣的,如果你採跪姿,你的水平線會相對的降低,大約在所有人的腰部位置;所以,不論你與畫面中所有人物的距離有多遠,他們的腰部都會是接近或在你的視平線上。

虛擬透視

另一個處理畫面中有關消失點和景深問題的技法是,利用物體間的相對距離感—遠距離物體與近物比較下將較模糊且不明顯。畫面中若僅使用線條時,則可運用細線來表遠較不清晰的圖像;而在繪畫中,較不強烈的對比色可用來展現遠距離物體。此練習即所謂的〝虛擬透視〞。

下圖:哈利·布萊克將虛擬透視法運用在〝私眼(Private Eye)〞一書的兩幅圖畫中。

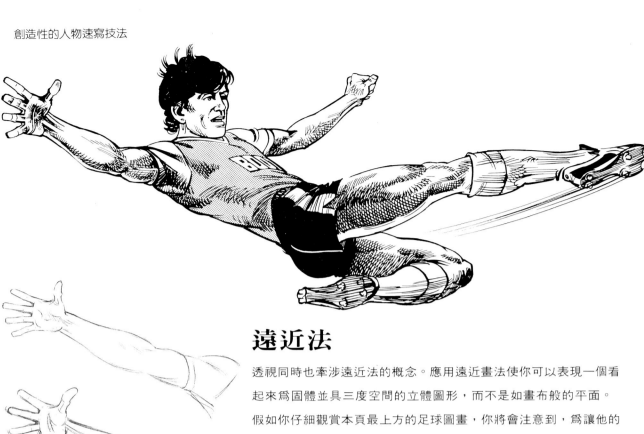

遠近法

透視同時也牽涉遠近法的概念。應用遠近畫法使你可以表現一個看起來為固體並具三度空間的立體圖形,而不是如畫布般的平面。

假如你仔細觀賞本頁最上方的足球圖畫,你將會注意到,為讓他的右臂看起來更真實,必須將它描繪成像是要穿過畫布向我們伸過來:他的右手掌必須比他的肩膀看起來更靠近我們。事實上這個畫面是畫在一個平面上的,當然他的手掌也並非真的比較接近我們;但是為了令人有這樣的錯覺,讓眼睛無疑問地接受這樣的訊息,需要縮減手臂與肩膀間的深度。

左邊的三個畫面明顯地呈現逐漸接近我們的手臂。為達成愈來愈靠近的效果,手臂的長度一個比一個短,這就是製造物體向我們逼近的方法,也就是我們所謂的遠近法。應用兩種技巧可以遠到此種效果。

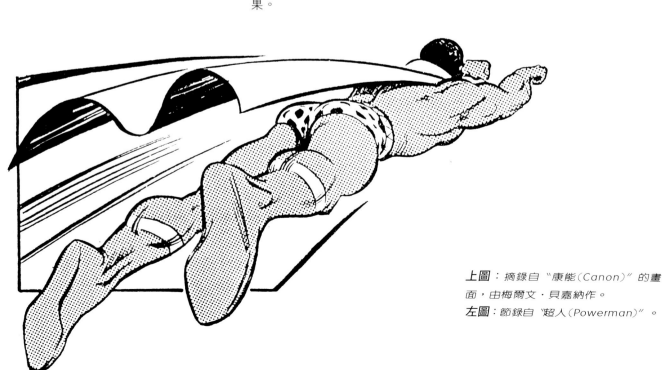

上圖:摘錄自〝康能(Canon)〞的畫面,由梅爾文・貝嘉納作。
左圖:節錄自〝超人(Powerman)〞。

一種是強調、或甚至誇張透視：足球員的手畫的較大，用以表示它比身體其它部位更接近我們。另一技巧稱之為〝圓弧畫法〞：使用明暗強調手以及襯衫袖口的圓弧。這兩種方法可以協助我們建立這樣的視覺效果：我們是順著手臂看過去的而非另一側。

至於對頁尾端的超人插圖，整個身體是從靠近我們的一端逐漸向前方縮小。藉由腰帶的點綴強調出超人陽剛的軀體。腿上也使用相同手法，小腿肌肉上的迴圈強調出圓弧形。

觀賞者可以從這些線索自然地理解它是一個三度空間的圖形。

線條的畫法需要應用影線以顯示出造型與明暗。所有圖形表面的影線協助我們傳達深度的印象。

上圖：摘向〝黑傑克，腳墊（Black Jack, the Footpad）〞，由科望著。

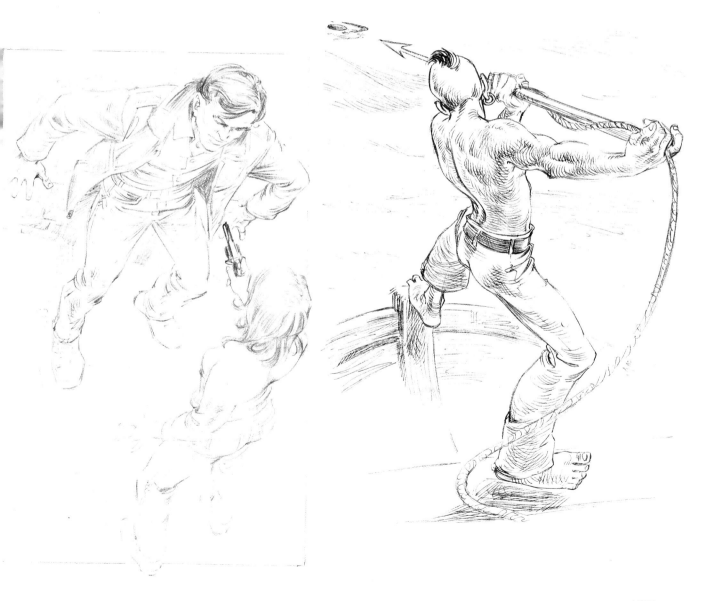

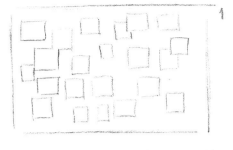

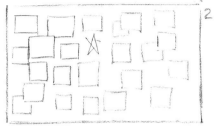

焦點

身為藝術家的你，主導觀賞圖畫的方式。你掌控何者將先被看到，觀賞者的眼光將以何種路線在畫上游移，何者將被視為重點。藉由仔細地計畫與組織，所有的圖形或畫中的物體可特別被突顯或隱藏。也可以強調出人物的外貌與心境。

你所要決定的第一件事是：你的焦點。何種物體、形狀或組群為圖畫的主題─也就是說圖畫所真正想表達者為何。雖然並不需要在畫面的中心，但是圖畫的組成因素決定觀賞者的視線將被何者所吸引。當然，不僅止於你想要觀賞者注意到的部份，其它扮演次要的細節也必須可以襯托出主題。 藉著與其它形體相關的不同次要元素可以產生突顯效果，這是應用焦點最簡單的方式之一。

在本頁左上角的圖片1之中，所有物體的形狀彼此相似。他們並非完全相同但卻隱含某種關聯─因此，稱之為〝集體圖形〞。雖然它們被散置著，但卻表現出相當一致的樣式；沒有一個較它突出的盒狀形體。然而，當我們用一個星形圖案取代其中一個盒狀圖案時─一個完全與其它圖形不相干的圖案─非常突出的呈現出來（圖片2）。視線自然會為其所吸引；因此它成為焦點。

反之，當畫面上的圖形多為星形時（圖片3）；一個不相干的盒形圖案反成為焦點。眼睛自然地會為完全不同的圖形所吸引。
假如畫面上所有的圖形彼此間差異極大，如圖片4所示，眼睛無法選擇出一個特殊造形，如此一來即沒有所謂的焦點。

圖片5與6呈現小紅帽穿越樹林的畫面。經由彼此間相似的樹木造型，樹木成為集體圖樣，而小紅貌則一個毫不相干的造型，清晰地成為焦點。當我們把她放在相似的圖形顯示最後一張圖坐著的人物形成集體圖案。

因此站立的形體成為焦點。兩個年輕人的視線交換是為圖片的主
題,本頁下方左邊的圖片中,煙即形成集體圖樣因而突顯出人物的
剪影。

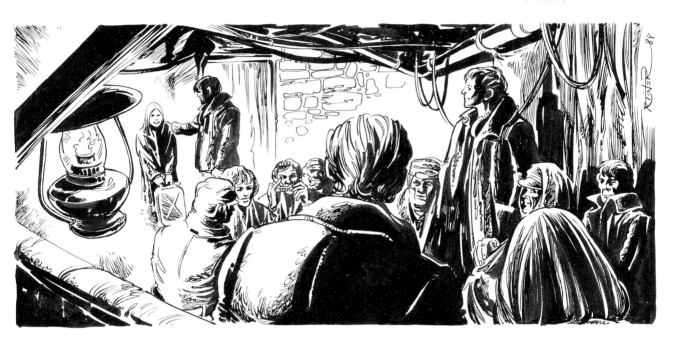

上圖:摘自〝同胞(Brother in the
Land)〞由羅勃・史文德爾著。
下圖:節錄自〝腳墊黑傑克(Black
Jack the fotpad)〞由科望著。

另一種突顯主題的方式便是賦予強烈鮮明的對比。焦點可經由畫面中其它元素〝架構〞出，使它可以從本身小形但清晰的地區域中獨立出來。

上圖：摘錄自〝滑雪者(Skiers)〞。

左圖：選自〝約克夏奇譚的幽靈巴爾維琪小姐(the Ghost of Mrs Barwick from Yorkshire Oddities"，由巴林‧高爾德著。

下圖：節錄自〝腳墊黑傑克(Black Jack the footpad)"由科望著。

右圖：選自〝腳墊黑傑克（Black Jack the footpad）〞由科望著。

下圖：摘錄自〝熱帶林獵人（Hunters of Tropocanus）〞。

指示線

在觀賞圖畫時,觀賞者的眼光會不自覺地隨畫中線條與形體所安排出來的區域游移。截至目前我們學習的是,如何將畫中最重要的項目突顯出來,但是也可以同時注意到其它區域。我們可以增添、或減少其它元素,作爲圖畫所要表現的意義與目的。

左上圖:選自"腳墊黑傑克(Black Jack the footpad)",由科望著。

這有兩幅圖,畫面中的原素有三:一個人、一顆樹以及一隻兔子。以左邊的圖像爲例,焦點是人,樹與兔子都是次要的細節—僅爲背景的一部份。然而,再以右邊的圖爲例,此時兔子變得較爲重要。經由重新安排圖片的三個元素—但並不改變其大小—我們已經完全改變圖片的訊息與意義。有許多組合的方式可以練習,而最常使用的是線條的運用。

線條可以用來指引我們的視線在圖片上遊覽的路徑。他們亦可用作彼此間的連接,掌控觀賞者透視何者重要、何者不重要。

我們再度提出小紅帽的圖片(圖1)。如我們之前所見到的,我們的目光自然地落到她的身上,因爲畫中其它部份組成一種集體圖樣。

1

假如現在我們給她一個路徑，再點綴一叢的林花（圖２），我們的視線自然地順著這條從花叢到小紅帽的路徑；花與女孩彼此有所聯繫，以我們所知她必定曾在旅途中停留一會，爲她的祖母採一些。現在加入大野狼(3)。我們把它置於可以繼續導引我們目光前進的地方。因爲大野狼正注視著小紅帽，因此我們也將會把注意力分散到小紅帽身上。但是小紅帽走的路線，我們是透過大野狼的目光而看到的。因而一個靜態影象—所有的圖片都有可能發生—帶給讀者／觀賞者動態的反應；因此創造出一種張力放大圖片所要傳達的訊息。

假如我們在樹枝上畫上一隻鳥，在前景的樹幹上多一叢花(4)，這樣並不會造成任何的改變。這些無關緊要，因爲它無法與焦點有所聯繫。

本頁另外的三幅插圖，路徑以及前縮的船與車的平面，其作用是增加圖片的深度，同時也把視線導向焦點。

左圖：選自〝生化人(Bionic Man)〞一書。

左圖：節錄自〝艾利少校(Major Eazy)〞一書。

133

單一的線條或明顯的路徑，並非唯一能引導我們的視線沿著預設路徑走的方式。可以應用物體的線條，或甚至安置數個項目將視線引導至焦點。以本頁下方的圖為例：散置在前景的所有景物都是為了將視線導引至經由一個分割的縫隙顯現出來的兩個年輕的女人身上。

事實上運用一點想像力，幾乎所有的物點都可以用來導引觀賞者的視線與心靈。人類本能上是合作型的野獸（而這所指幾乎是每個人）：不論個性有多乖張，我們都可以〝讀〞出你畫中所想表達的。我們的視線將追隨你所描繪的路徑。你可以利用不同夥伴的社會特質。因為我們所有人幾乎都具有好管閒事的特質。假如你畫一個人正注視著畫面焦點，你無疑地創造出驅使我們矚目的線條。

上圖：摘自〝母親是明星（*Mother is a Star*）〞一書。

右圖：選自約翰、克里蘭的〝芬妮山丘（*Fanny Hill*）〞。

對頁：節錄自〝艾利少校（*Major Eazy*）〞一書。

SITTING ON THOSE LOW CASES, WE COULD SEE ALL (OURSELVES UNSE[] BY APPLYING OUR EYES TO THE CREVICE WHERE THE PANEL HAD WA[]

利用想像力以創造出圖畫,這不單需掌握圖畫構圖的原則,更需結合具有使人信服的描繪能力。圖畫必須經過佈局以提供不同的視覺經驗。這並不代表我們必須不斷地追求新奇的方式,而是我們必須找出方法讓我們獨特主題的圖畫。

畫的輪廓有兩項作用:一個是,畫布平面上的平面輪廓;另一個是,呈現某種事物線條,舉例來說,本頁上方的偏稜形圖並不僅是一個觀賞影象的方式也列入考慮。

左圖是兩個相同的畫面,但以不同的方式來表現一個僧侶在市場攤販上買種子。第二個顯然比第一個更成功,爲什麼?因爲第二個輪廓表現的相當有趣。

爲了讓上圖表現更爲清晰,我把第二個圖的黑色部份再重畫一次。經由從各個方向突出的有趣投影,以及數個較小畸形的洞、剪影而形成相當有趣的畫面。

看似隨意堆著的園藝工具,形成了另一個有趣的畫面,僧侶的道袍也有同樣的效果,組成人物的輪廓線與背景的攤位則形成一種趣味。就整個圖片而言,元素是以某種造成有趣形式的方式並列與重覆。

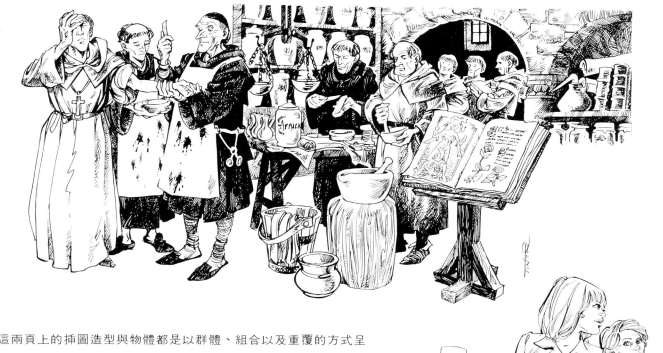

這兩頁上的插圖造型與物體都是以群體、組合以及重覆的方式呈現，以創造有趣的安排。這些不熟悉的形狀組合，是爲了讓我們了解每一張畫的特性。每一個觀賞者將會意識到它們的效果，共爲畫面所吸引。這就是我們期望觀賞者將會被激起的連想。沒有這些，圖畫將會變的無趣。

最上圖：摘自〝蒙納斯特利花園(Monastery Garden)〞，由派普洛著。

上圖：選自〝狐狸(Fox)〞，由隆·泰納與布朗蕭合著。

左圖：摘自克蘭西的〝案例本(Casebood)〞，由凱薩爾斯與羅登合著。

下圖：節選自〝鼠黨(Ret Pack)〞

對頁中間：摘自〝蒙納斯特利花園(Monastery Garden)〞，由派普洛著。

對頁底圖：選自〝腳墊黑傑克(Black Jack the footpad)〞，由科望著。

每一個因素，其基本的雙重意義同時也可以左右觀賞者的情緒。某物體被運用其它方式所畫出的形狀，讓我們連想到另外不同的物體。左方插圖，此位留有鬍鬚的紳士，在他身上我們感覺到了威脅感，而這不僅是因為他手中伸出來的刺刀，而是他身上在風中飛揚的圍巾也同時具有增加該效果的作用。圍巾毛茸茸的尾端極類似摸索狀的手骨、或蜘蛛的腳。以此方式，在畫面上加諸對威脅的恐懼感。

本頁右下方較大的圖片是，叙述一名男子在新婚之夜被遺棄而發瘋的故事插圖。他上床睡覺，但在他的後半輩子確從此沒有再起床。他顯然遭囚禁，而瘋狂、扭曲在床鋪中，以強調他悲愴的窘境。

以此類比，法庭景象鮮明的法庭裡，舞動四肢與面孔形態則表現欣喜的情緒。

上及下圖：摘自〝命運（Fatality）〞，由傑米·迪蘭多著。
右圖：選自〝約克夏奇譚（Yorkshire Oddities）〞由約翰、法蘭西斯所著。

當然，恐懼、悲傷與喜悅必須足夠強烈，以便讓視覺可以明確讀到正確的訊息。利用這些方式，幾乎可以表現出人類可能的情緒反應。我們應用所繪的物體形狀，經由重覆、明暗等等組合形狀，傳達主觀的情感。

另外，也有其它的方式傳達情緒的訊息，我們選擇的點點也將增添觀賞者對主題的反應。

第一張圖片，抱著泰迪熊的小女孩令人感到溫馨、舒坦並有安全感。第二張畫面中，她顯然是自己一個人在屋裡；我們採用一個高處往下看的觀點，並把她放在一個空曠的區域裡，遠離傢俱以強調她的孤寂。前景的欄干增加深度，再度強調孤寂的感覺。

在第三張圖片裡，她的無助經由昇高她的小身影（與門的高度對比），並由環繞她的黑影來顯示所受到的威脅。

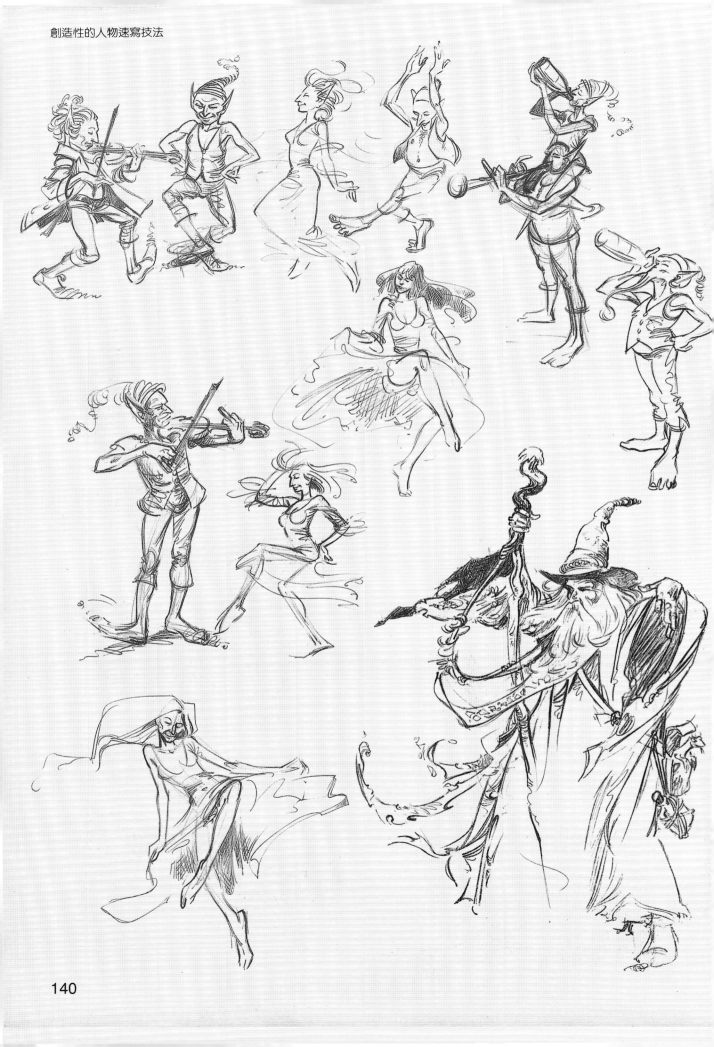

本頁圖片的困難度在於：如何將所有
圖形鮮明的安排，並不讓較大的巫師
圖形主宰畫面。我不確定這樣的畫面
算不算成功；或許舞者的形體應稍微
大點，而巫師的披風則應該再厚重一
些。對頁則為部份的初稿。

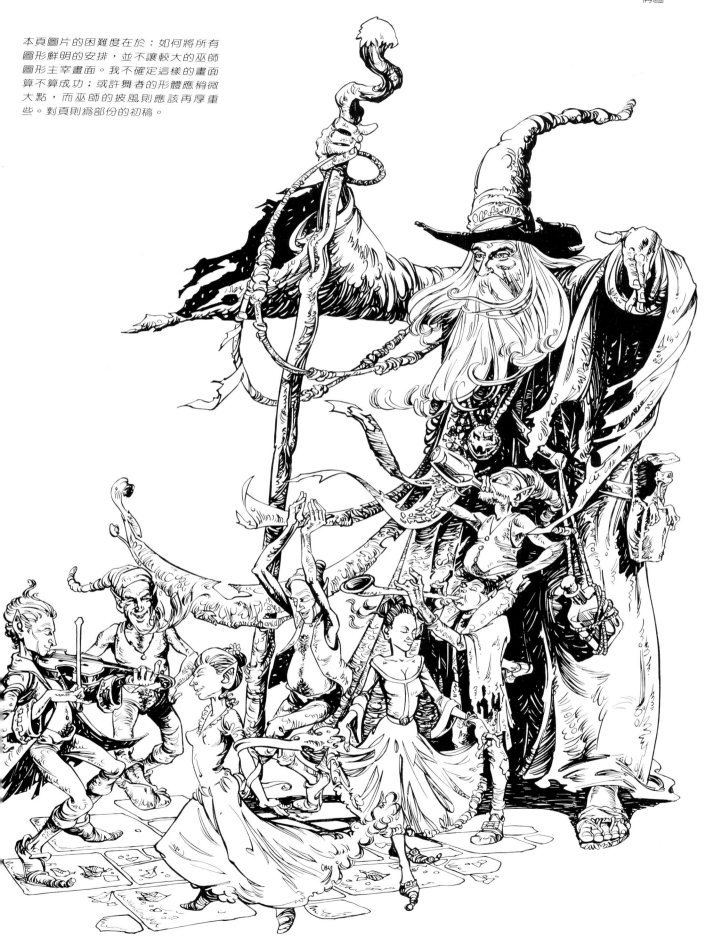

這個畫面呈現出的是另一種謎的條件。警長必須被描寫成：無趣地從謀殺案的現場離開。顯示他正走出前景，意圖引導觀賞者的視線離開焦點。為確保所有其他的線條引導視線，朝向兩個主要人物，我企圖減少他在構圖裡的重要性。你會怎麼處理呢？

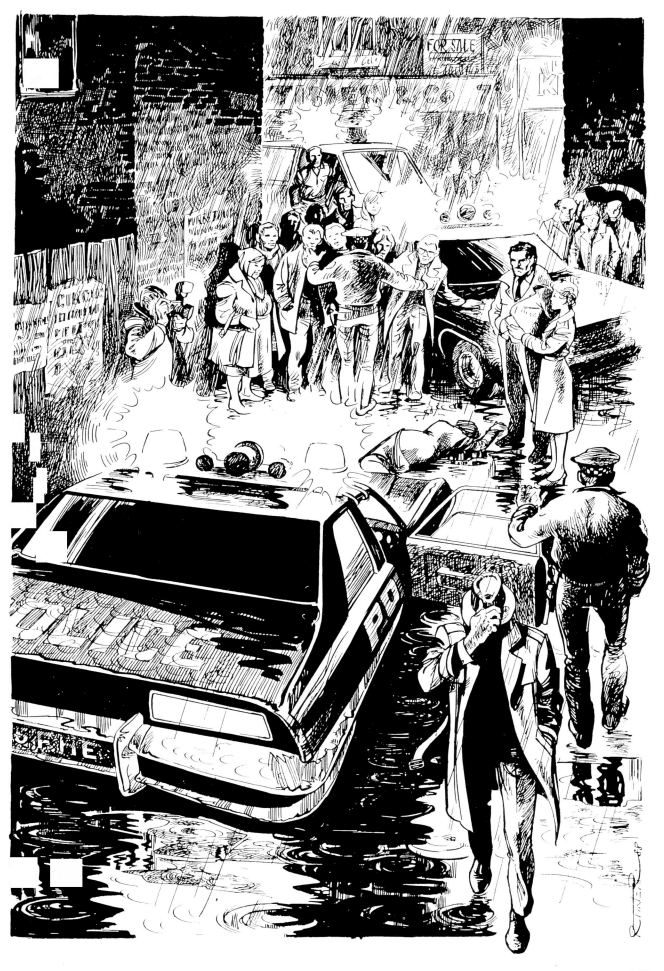

143

第八章

圖畫叙述

圖畫故事，或是一般所說的連環畫，應用文字與連續影像的串聯來說故事。以一種藝術型態而言，它約略介於文學、插畫與電影之間，與此三者具有許多共同點，並包含三者的精華元素。它與文學相同點都是在述說故事；與插畫的相同處是，應用圖畫給予視覺資訊；而與電影相同的是，應用文字與影象的組合來傳達訊息。在過去數十年裡，圖畫故事已經發展成著名的媒體；直到今天，它的眞正潛力才受到重視。它需要有說故事的才能；一種對下列各項的情感

・文字可以做什麼

・圖片可以做什麼

・那一部份最具效果

・文字與圖畫的組合，與單獨的文字、或圖片搭配，是否可提供更深度的美學經驗與其它領域的插畫相較下，圖畫故事畫家可能發現自己受限於編輯的方式，並因而覺得困惑與受挫。編輯，身爲文字的專家，可以欣賞激發心靈的文字意識型態，但偶爾可能對圖畫故事體中精巧的圖畫訊息表現出令人驚訝的盲點。我認爲有些人懷疑藝術家嘗試要排除文字的重要一這絕對不是事實。

任何成功的藝術形式得依賴一致性的成功拓展一它的持續型態一讓創作者盡其可能的使用可運用的技巧。沒有其它事項比圖畫故事更眞實的了。

上下兩浮圖係取景至一張完整畫面的不同部位。每個節取畫面都一樣大、約佔畫面的1/3。那為何其中一幅看起來卻像是完整畫面呢？

叙述型式

故事有結構，圖畫也是如此。假如你開始閱讀一本好書，隨後你弄丟了，此時可能會覺得相當沮喪。當你觀賞左上方的圖片片段，亦可能出現相同的感覺。但是當你觀看本頁下方的片段後，你大概比較不會那麼沮喪了，因為，它已包含期望中圖片所應具備的條件：你看到的部份幾乎已經接近完整。

當我們創作任何藝術作品—小說、圖片、色彩或任一種—我們把已知的經驗當作結構的形式。當你在閱讀神祕小說時，若你一開始即知道謎團，並且相信、且期望透過一連串的事件描述後，你會在結果得到解答。這與現實生活不同，在實際生活中，謎團通常沒有解答的。

故事裡應用了各種不同的規則，因此，我們總是以稍微不同的一套標準與期望去接近它。我們希望每一種藝術作品都能提供一致、與完整的架構。這些特徵關係作品的形式。

故事型態，也就是故事架構的方式；這使得每一項我們需要的資訊都會以適當清晰的方式表現出來。我們了解並認同某個被描繪的角色，而且關心所有將會影響他的事件結果，再一次說明，這並非現實生活的反映。別人著迷的故事可能對我們完全無趣，當然，現實生活也可能發生不期而遇的意外。

在圖畫故事中，藝術家對賦予故事形式、與結構扮演著重要的角色。而在其它的圖畫層面裡，讀者的經驗與期望受到引導與控制。但是在這裡，是由藝術家兼作家所掌控。以此方式主導故事形態，我們可以使讀者感受某種情感，認同某個角色，并接受我們所描述的衝擊。不僅如此，我們同時亦可營造出懸疑、好奇與驚訝。賦予地點、事件與人物特殊重要性：簡言之，我們引介讀者一種生活的觀點—甚至整個世界—對他而言可能是新穎的。

對頁是四個全然不同的故事範例。每一幅的口味，無論是畫作的內容與風格都非常明顯，係採用頁面輪廓與故事技巧。

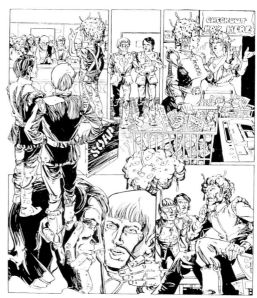

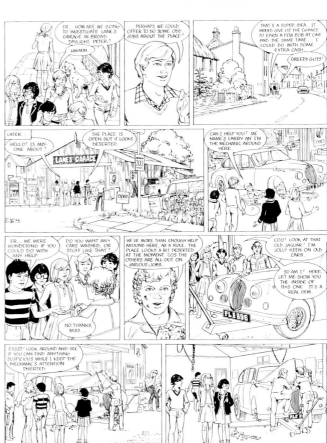

第一個例子，摘自一千零一夜，古代的中東被異國的印象所喚起，而頁面的樣式則強調出豐富的情節。第二個是亞蘭摩爾愉快的科幻小說，內容描述怪異、具多重人工智慧能力的合成腦；不幸地，這些卻成為瑕疵，每一個頂著怪異合成腦的都令自己的行為變得怪異。頁面編排與圖畫風格，強調出故事離奇的幽默。第三幅是利用動態人物印象，捕捉體育場上動態的人物。最後，第四幅摘自愛尼德布萊登的兒時娛樂，畫面的邊框、光線、裝飾線的質感、以及舒適郊區場景，被適當應用，以達成溫和的思鄉之情。

摘錄自連環圖畫。依上左方順時針方向始

一千零一夜（伽勒西出版社出版）；未來振撼（艾倫·莫爾著）；祕密7（安尼德·伯列頓著）

147

一個故事的兩個版本。雖然圖片內容非常雷同，但是只有下圖範例的故事敘述較完整。

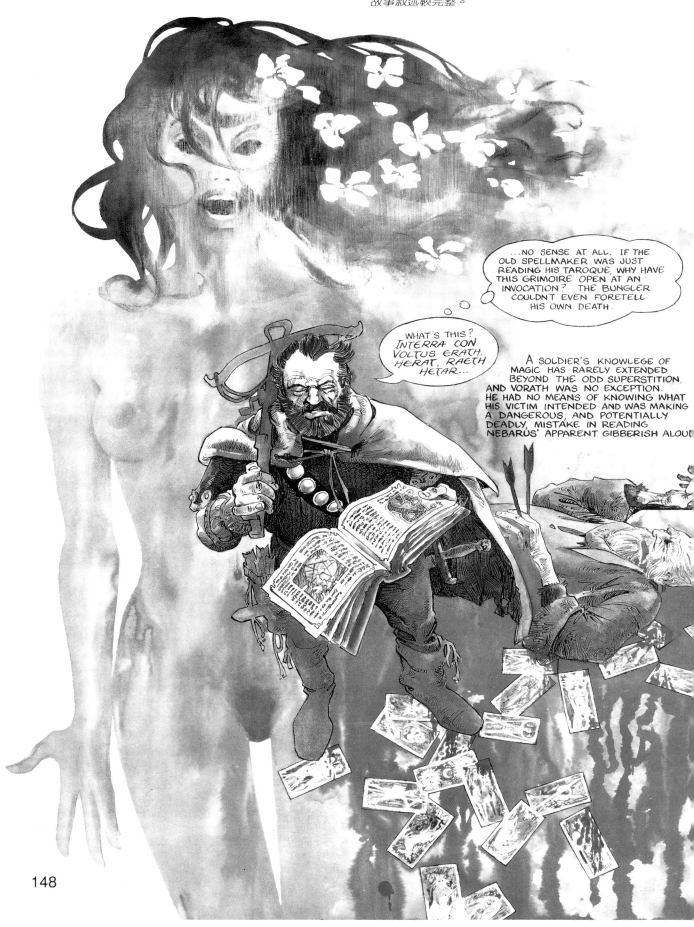

單一點點

在圖畫故事裡，大部份的故事是透過圖片來述說的。但是，只把圖片以適當的次序排列是不夠的；如我們曾經提到的，你需要對故事具有感情，並且透過串聯的文字與影像，成功地傳達你的感覺。透過你所採用的一致觀點，讀者可以經歷故事的事件。這並不表示你要以相同的角度來看每件事，而是讓連續的圖片透過架構故事的情節，讓讀者的目眼光與心靈遊覽每一個細節與觀念。

本頁下方的片斷畫面，是描述第二次世界大戰期間，一名青春期的少女如何獨自逃出納粹佔領的法國。故事是以日記手法開場，因而以少女的觀點來作描述。每一個構圖皆是由左到右（人物似乎由左向右移，當飛機起飛時，她注視著右方），因此眼睛自然被引導越過頁面，而我們則扮演女孩的角色，並透過這樣的方式來經歷她的每一個畫面裡的特寫事實。

為了讓你瞭解圖畫觀點以及內容是如何決定的，我將以這個故事裡的其它事件做例子。

畫中女主角要從村莊逃出而不被佔領的軍隊發現，她必須穿過戶外，但有一德軍在看守著該地。兩個朋友引開衛兵的注意，因此她可以跑出戶外奔向自由。

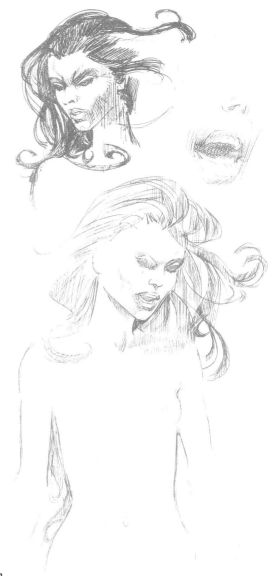

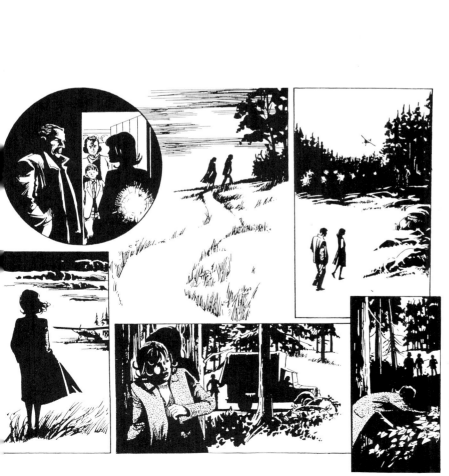

（右）圖片摘自〝天鵝的第五個小孩
(the Fifth Swan Child)〞。

149

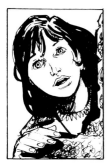

在第一個例子中，女孩躲在牆後，張望正坐在台階上抽煙的衛兵。接下來的三格畫面出現兩個打架的男人，衛兵的目光被打架的喧鬧所吸引，女孩藉此投自由。但是每一個事件中並未具有關聯性；我們無法分辨他們彼此間的關係。因此，必須提出＇說明＇傳達故事的意義—沒有插圖的時候也能將故事闡述清楚。

現在，我們改採可以看到每一事物的觀點。第二個版本中，每一個人的位置都有所交待。但是連續畫面是無趣而且重複的—完全沒有讀者的涉入。我們不知道是否因為扮演狡猾衛兵的角色而困擾，或扮演女孩而覺得鬆了一口氣。

在第三個版本中，我們扮演女孩的角色，並從她的觀點來觀看整個局勢。她臉上的表情告訴讀者，她身處困境的感受。第二格畫面，以少女的觀點陳述衛兵如何被打架的人所吸引。第三格是她在衛兵的注意力被引開後，從其身後逃走的畫面。在這個版本裡，文字與圖片共同扮演說故事的角色。

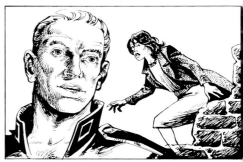

左圖及下圖：摘自〝孤狸（Fox）〞，由隆・泰維與布朗夏特著。

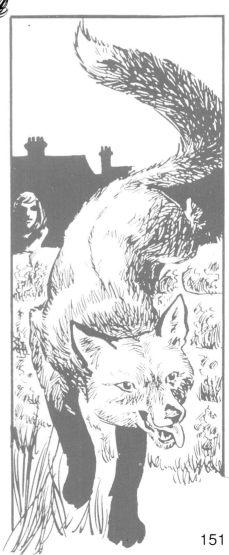

多重觀點

這絕不是故事的唯一方式。並非所有故事都以單一觀點來陳述每個事件。一般而言，讀者比書中任一角色都知道更多事件的前因後果。

本頁上方所摘錄的故事便是其中一例。這個故事與孤狸有關，以及天真的雌狐對兩個家庭所造成的深遠影響。整個故事中沒有一個人或家族知道整個事實，因此，一部份的故事由一個主角的觀點所叙述，一部份則由其它人作描述。

這是開場的連續畫面，介紹孤狸家族與場景。第一格畫面被稱爲〝確定的特寫〞，因爲它在讀者心中建立起故事發生的場景。無論何時，當場景變換時，前二、三格畫面需要一個〝確定的特寫〞指引讀者。

我們於之前曾介紹過雌狐（我們英雄的母親）與她的家族，描繪他們住在一棟廢棄房舍的地下室，

書中插圖之所有權爲作者所有,除非另有說明,如第7,48,88,59,106,及116頁。

我們在明高的場景中看到隔壁搬來一家人。再度出現確定性的特寫,其中的房子與第一格畫面的角度相似,因此讀者可以立刻得知,這是同一排房子。

接下來的連續畫面則介紹家族成員、以及他們的關係,因此,現在我們移近些看他們如何搬進新家。從他們的交談中我們得知故事的發展。

每一個畫面所描繪的方式—不管是拉近、長鏡頭,或傳達的意境等等—都把讀者放進故事裡。藝術家使讀者經歷故事,而非僅僅顯示角色與場景的樣子。

接近讀者的過程—涉入並不是最困難的。每一人皆知道故事的形式,因此他們可以自然地尋找角色、場景,以及與其它故事元素間彼此的關係。你的讀者已經準備好接所有你提供的重要細節與線索。

上面的連續畫面顯示一位婦女正要進入計程車內。當她這樣做時—我們知道她正被監視著,但她自身卻不知曉。

第一格失敗的因素在於,未讓者涉入;因爲沒有提供任何有關正在發生事情的線索。在第二格中,停放的車子簡潔的讓者了解這個女人正受到監視;它可能僅是一個等著拖車來補輪胎的人,但讀者不會考慮到這種可能性,因爲不相干的事不會包含在劇情中,除非作者故意要達到誤導讀者的目的。停放的車輛是重要的元素,因爲它的呈現法讓我們了解這點。

局勢讓事實更戲劇化，我們知道：該名女人並不知道有另一部車的存在，且完全不知道隱藏的威脅。此隱藏情節威脅著她，而她的脆弱也建立起故事的緊張感。

大部份的故事多高度依賴懸疑性，並將此作為讀者涉入的技巧。建立緊張感、懸疑結果以創造出高潮；在最普通的敘述形式裡，通常在達到最後的高潮前，會出現一連串次要的高潮。因此情緒性的結構像一首交響詩。

藝術家藉著不尋常的〝取景角度〞以產生懸疑性。如我們在第7章所討論的：明暗效果以及其它技巧。藉著襯托、動態的特寫，以及強烈的對比，可達到高潮迭起的效果。然而，應該善用這些技法。未破解的懸疑以及不間斷的動作很快便使讀者倒胃口。如此，將導至矛盾的情緒性疲乏。切記，故事需要結構，圖畫亦應如此。

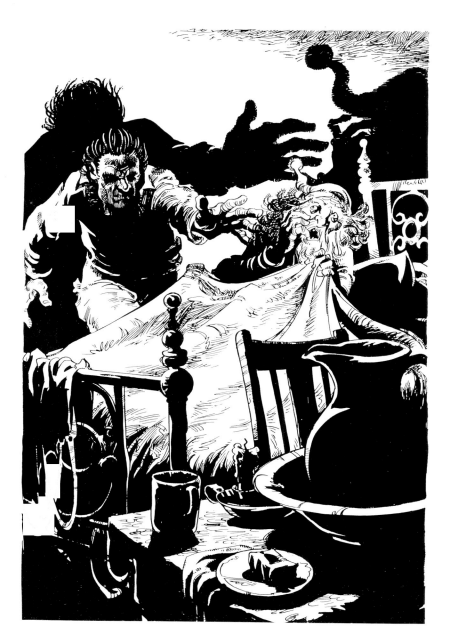

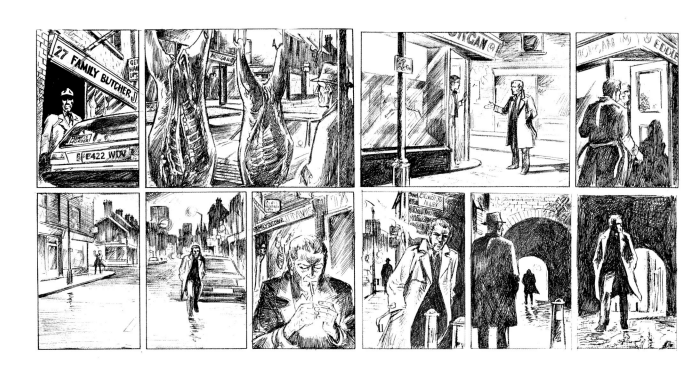

建立張力

以上十格圖片是建立張力與懸疑的最好例證。這是傑米、迪蘭諾所畫，他是目前技巧評價最高的圖畫故事家。

在第一格中，讀者已知道這個戴呢帽的男人謀殺了整個家族。在此場景中，他於黑夜裡埋伏在商店門邊以等待主角約翰‧康斯坦丁從角落的摩根家商店出現，這是他落腳的地方。藉著第一格裡謀設者頭上的店招寫著27家庭屠夫的字樣─宛如暗示這個男人的確是眞正的〝家庭屠夫〞。

作者有時會把故事中，這些小小的連結關係─稱爲元素〝共鳴〞。他們期望許多、或是大多數的讀者不會意識到這些─當然也不會毀了故事。在圖畫故事中，如此的共鳴特別具有效果。以我對作者的熟識：所有細節的總和使得小說有了韻律。

簡單的說，懸疑內含有讓讀者焦慮等待事件的結果。第一個場景中，謀殺者跨越街道的舉動便達成這樣的效果。接著，商店門邊的爭吵作爲延讀。接下來的三格畫面裡，我們看到康斯坦丁走過馬路朝向我們，此舉增加了許多緊張感，因爲我們知道他將會非常接近謀殺者。只有在最後的幾格，我們才眞正的看到兇手從陰影中走出來。

當這兩個人物轉入巷道內後，從他們的另一個觀點來看場景，這是必要的；

特別是如同此處的畫面，當兩個人物服裝類似時，將使讀者造成混淆。爲解除這樣的問題產生，可以使用〝標記〞或一個顯著的地標，作爲讓我們知道身在何處的指標。在這個例子裡，我介紹巷道入口的黑白廣告看板；你可能認爲很難注意到他們，但卻是得知穿雨衣的男人究竟是康斯坦丁還是殺人犯的最簡單方法。

在次左方的兩個景像，我們無法從中得知女人是否在屋內，或是男人是不是在屋外。

此時懸掛的小熊裝飾即成爲標記，顯示我們在第一張圖片裡看到的室內，與第二張圖片裡看到的是同一地方。

作品範例

本書沒有足夠的空間，可以涵概叙事性圖書的所有層面。因此，爲了讓本章能盡善盡美，我將運用前面數頁有關反英雄主義的約翰‧康斯坦丁另一個圖書式故事最後出版的形式。

這是關於傑利‧歐弗萊恩的故事，一個高大、鬍子，喧鬧的男人─這些是我們在生活上偶爾會遇到的巨人之一。當地的作者曾經以他作爲小說的主角─歐弗萊恩發現自己被跟蹤，且被神秘的人物所包圍，後來證實這些人是夏洛克、霍爾米斯、華特醫生以及其它古典小說的主角。他們宣稱現在他屬於虛無世界的文學角色而非眞人。

對頁：此處的幾個範例，其觀賞者的目光皆被導引至趣味中心點。

摘錄至〝塞拉─最後關鍵〞連環圖畫，由伯諾‧金所著。

在故事開始，（參考以下系列畫面）康斯坦丁離開所搭的便車，取出行李後走進諾桑普敦。在接下來的畫面裡，他在離城裡約兩公里的路途上，三個尾隨他的人物越來越接近前景。這種技法提供主角旅程具有某種目的地感覺。

下一個畫面開展時，他已經從我們身旁經過，正穿過市區往住宅區方向走去。第一格的背景是一個人物的陰影，如果你看過梅爾文‧皮奇的金銀島，你將會覺的這個人很眼熟。他就是瞎眼的帕夫。

過去偉大的插畫家讓我們對古典文學中的角色有更明確的印象：庸帕德的噗噗熊溫尼、約翰‧丹尼爾爵士的愛麗絲、庸德尼‧帕格特的夏洛克、霍爾……每在上提及這些角色時，從中便會湧現藝術家門所呈現的畫面。我決定以此機會把這些藝術家歸位。每次故事中出現文學作品的角色時，我便把他或她從原稿中引用出來。

現在我們追隨康斯坦丁進入效區，當駭人的人物若隱若現地跟蹤他時，製造了懸疑的效果。第4、5格先是出現一個廣告看板的一面，緊接著是另一面。顯然我們須要一個指標，以排除從兩側觀看的是否為同一人的疑慮。這裡用的指標是彎曲的廣告看板。

最上面一列中的每一格皆為向左側的構圖方式，到第5格時視線自然地往第2列移動。

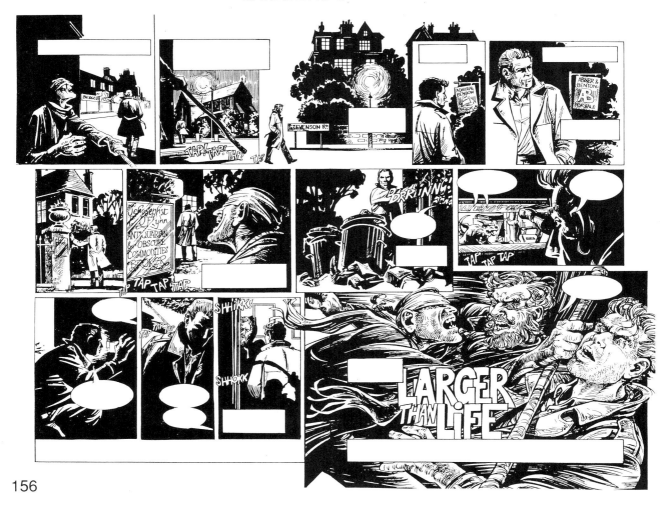

我們隨著康斯坦丁走到歐弗萊恩所居住的陰暗老舊房子，瞎子帕夫的一瞥仍持續著懸疑性。他突然向前衝了出來並成為本格畫面的高潮。

帕夫抽出一張有關聲名狼籍的〝污點〞文件交給歐弗萊恩。本頁帕夫的影象引用自惠斯著名的插畫。假如沒有注意到也沒有關係，當然，這些接觸可以增加讀者關讀故事的樂趣。為確保視線可以輕易落在巨大的中心人物上，我們利用帕夫右臂的路徑、以及他的圍巾將視線穿越過第5格畫面。

帕夫跑到車前消失無踪。（將車子融和成為畫框邊界的一部份，我想要表現它不是無中生有的）因為叙事者一開始即以康斯坦丁的觀點來說故事，因此我們現在也隨他進入屋裡。

歐弗萊恩被描繪成賣不尋常物品的商人，因此在特寫他的客廳畫面中包含有許多奇怪的物件。當故事開始提到他屬於文學世界而非真實世界時，這個房間的所有物體都〝不存在於現實〞—就是說，他們只存在於書中、詩歌等文學作品中如：瑪麗‧波普品斯的陽傘與地毯帶子、灰姑娘的玻璃鞋、雪萊〝歐萊曼蒂亞斯（Ozymandias）〞一詩中石頭巨大沒有驅幹的腳等等都是名氣響叮當的。

（右）此兩頁上的插畫是節錄自尚未出版的〝大於實際生活（Larger than Life）〞一書。

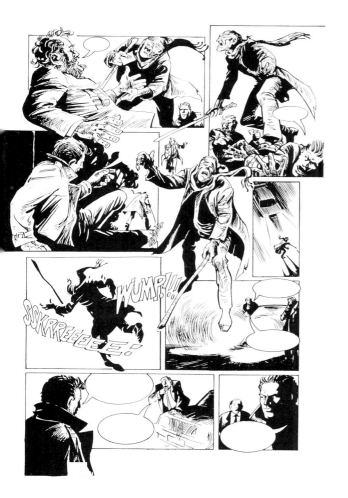

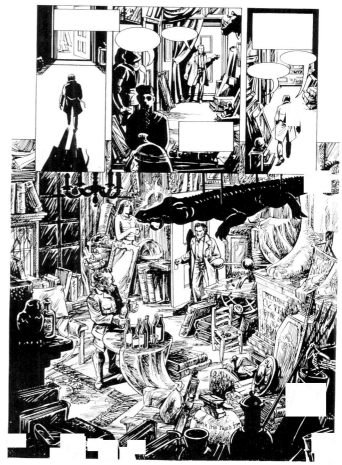

結論

我曾經應用三幅豐富與刺激的超自然故事來詳細示範藝術家圖畫故事的貢獻，同時也介紹一些媒體的潛力。對圖畫藝術家而言，圖畫故事是一個迷人的領域；我們可以更進一步的說，在圖畫故事裡繪畫藝術找到最大的挑戰。

在付梓前我再次將本書的內容瀏覽一遍，至此才知道言猶未盡，有許多技巧未被檢驗到，而有許多不同的主題亦沒有點出。但是我希望在分享自身所學經驗時，我可以帶領讀者體體我自身透過圖畫所得到的喜悅與回饋。

關於藝術的眞理之一是〝規則是用來打破的〞。這聽起來有點愚蠢，但是，只有在你學得如何成功地屛除他們時，所有老師與書本給予的規則與敎導才能完全地被激發出來。

這就是爲什麼，我希望在鼓勵你接近繪畫的同時，亦追求違反常理的發展—催足你做出與眾不同的事，甚至嘗試與測試過去曾被證實爲成功的方法。因此，假如你在閱讀本書時不同意我所說的—假如你認爲自己可以找到更好的方法解決問題—這樣一來便達到我寫這本書的目的。

我要展示的是，在工作室裡透過分解與解構現實，你可激發個人的想像力與創造力。只要能引導你踏出一步，我的努力便有所值得了。

切記，創造力的關鍵存在你的素描本裡。經由畫頁的磨練，你的洞察力將更敏銳。隨興玩玩、探究各種可能性將是創作力永不枯竭的法門。假如你永不間斷的畫畫，並堅持直到個人的視覺世界、或是想像力都超越自身極限時，畫畫將成爲你的天賦。

畢竟，紙張很便宜，而鉛筆亦不太貴。

參考書目

巴林‧高爾德：
約克夏奇譚，意外與奇異事件，奧特雷，史密斯‧塞托，1987

波德威爾及湯普生：
影片藝術：介紹，紐約，麥克勞‧希爾，1979

布列德謝‧波希：
來速寫，倫敦，畫室，1954

布朗：
寫生畫的圖像式方法，倫敦，繪畫公司，1916

布羅德班特‧Sr，布羅德班特‧Jr及高登：
牙齒發展成長的 Bolton 標準，聖路易士，莫斯比公司，1975

凱薩爾斯及羅登：
克蘭西的案例本，艾丁堡，奧利佛急布伊德，1989

查爾斯‧達爾文：
男性和動物的臉部表情，1873

傑米‧迪蘭多：
命運 23、29和30，紐約，DC 漫畫公司，1990

艾爾伯徹特‧迪洛：
人體外形一完整速寫，紐約，多佛，1979

喬弗烈‧迪森：
運動員的動態，倫敦，哈德和史塔頓，1962

威爾‧艾斯諾：
漫畫與連載藝術，塔馬克，貪屋出版，1985

亨利‧希登：
修辭式手勢與動作之圖解，1822

安洛：
臉部成長，艾斯特包尼，桑德，1978

約翰‧法蘭西斯：
甘普特練習，奧特雷，史密斯‧塞托，1989

佛烈茲‧亨寧：
概念與構圖，辛辛那提，北光，1988

彼特‧強生：
前線藝術者，倫敦，卡瑟，1978

拉伐特：
人相說，1804

艾倫‧莫爾和戴夫‧吉本：
守望者，紐約，DC 漫畫公司

戴斯蒙‧莫里斯：
人體觀察，倫敦，葛瑞夫頓，1985

戴斯蒙‧莫里斯：
男人體觀察，倫敦和聖艾爾本，1978

繆薄里基：
男動態中的人體，紐約，多佛，1975

螺絲‧梅爾‧歐尼爾：
戴爾沙蒂的科學，演講與手勢的藝術，倫敦，丹尼爾公司，1927

甘特‧皮坎：
描繪藝術一使用更精確的鉛筆畫法而非赫勒托弗教法，1606

派普洛：
在修道士的花園內，牛頓阿巴特，大衛及查里士，1989

約翰‧雷尼斯：
人體描繪，倫敦，漢林，1981

約翰‧雷尼斯：
供繪畫參考的人體解剖，倫敦，漢林，1979

羅賓士：
人體，倫敦，視覺出版，1953

威廉‧謝頓：
各類相貌，達倫，哈佛諾，1970

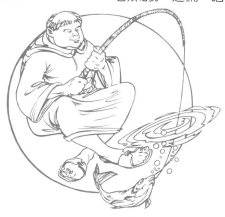

索引